圖畫中的心理奧秘

實畫實說

DRAWING OUT THE TRUTH

康耀南 著

編輯序

　　這是一本揭示藝術與心靈關係的書，書中所涉及到的理論和方法，在同類著作的論述中多被稱為「藝術治療」或「繪畫療法」。康耀南先生獨闢蹊徑，在一般理論的基礎上，結合了自己多年藝術創作和心理分析的臨床經驗，創造發展出「藝術心理分析」的理論和方法。這是他做為一名藝術家充滿個人感悟的心路體驗，和做為一名心理分析師的理性經驗的結合與展現，相較單純的藝術心理治療，多了一份藝術家獨有的人文關懷。

　　「理論是灰色的，而生命之樹長青」，哥德的這句話就是藝術心理分析的最佳註解，也點明了其價值的獨特魅力。

　　繪畫做為心理治療的方法，最初只是一種人格投射測試工具。神經生理學實驗已證明，人的左腦控制語言、邏輯、抽象思維，右腦則兼管繪畫、音樂等藝術活動以及情緒、情感體驗。這就是為什麼以言語為仲介的談話（敘事）療法在針對理解和認知錯誤引起的心理障礙時是有療效的，但面對因情緒困擾和情感創傷等造成的心理問題時則收效甚微。美國心理學家Ley的一句話非常形象的概括了這種現象：「一個人無法用左腦的鑰匙打開右腦的鎖。」因此，包括繪畫在內的藝術心理療法做為心理分析和治療的方法，有其不可替代的獨特地位。

　　如果只是把繪畫當成藝術心理治療的一種，人們也許會認為它是

心理學家和心理治療師手中的專業工具，不是一般大眾可以掌握和運用的。事實上，康耀南先生透過這本書要告訴讀者的，正是對繪畫的另一種認識，可以概括為以下三個方面：

首先，繪畫是一門藝術，但並非高不可攀，每個人都可以嘗試進行繪畫創作。現代社會中，藝術彷彿成為了藝術工匠們的產品，成為了名流顯貴附庸風雅、炫耀財富的資本，對於多數普通大眾來說，藝術卻與己無關，是可有可無之物。然而，藝術的本質絕非如此。藝術做為人類心靈對生活進行深刻體驗的創造物，忠實反映出創作者的情感和經驗；同時，對藝術品的鑑賞，又可以深化人對自身的理解和認識，讓心靈更活躍、更強健，從而超越理性思考，獲得自我本質的提升。從這個意義上來說，藝術技法的純熟與否，並非是進行藝術創作標準要求。只要對生活、對世界有獨特的體驗和領悟，都可以將其轉化為藝術創作的靈感，透過靈性的感性方式來表達自我。

其次，繪畫做為藝術心理分析和治療的方法，並非只有專門的心理分析師才可以掌握。事實上，人對圖畫的理解與語言文字不同，觀看圖畫的物件不同，對其涵義也不盡相同。把圖畫當成心理測試的工具，尋求不同表現元素的唯一涵義，如同破解密碼一樣，獲得一個標準的答案，這反而顯得不夠科學和嚴謹。反之，把圖畫還原為藝術作品，結合各人自己的經驗和認知去體悟畫面傳達的資訊，則能更接近畫面的真意。與畫面平等對話，而不是純粹的理性剖析，才是「實畫實說」的對話方式。因此，心理分析師的參與互動只是一種輔助，關鍵還是繪畫者自己要參與其中，才能真正接受畫面傳達的資訊，獲得

自我的認知與轉化。

最後，藝術心理分析的主要目的並非治療，而是實現對自我的探索、提升、轉化和超越。藝術並不是自我的鏡子，它源於生活而高於生活。因此，人與藝術的對話並不是靜止和單向的，並非依照「構思——創作——解讀」這樣的簡單方式進行，而是在不斷審視、發現新的、意料之外的要素中進行互動，在創作和分析的過程中，總會有新的自我部分被發覺出來，這些部分同時又被作品展現出來。這是一個不斷變化、不斷整合的過程，心靈就在這動態過程中不斷打破原有的自我認知平衡，又不斷取得新的平衡，從而獲得成長。

這三個方面，展現了康耀南先生對藝術和心靈的關係的獨特認識，並且做為理論基礎貫穿了本書。為了讓讀者能充分理解並借鑑他的藝術心理分析方法，康耀南先生沒有用太多筆墨去解釋其理論本身，而是用大量的真實案例來表現，用事實和圖畫本身去傳達一切——而這也同樣符合「實畫實說」的對話原則。

本書一共由四部分組成：

第一部分是藝術心理分析的理論和基本方法介紹，讓初學者對藝術心理分析有一個快讀的認知，並掌握簡單的分析原則。

第二部分是康耀南先生自己的作品分析，從講述如何開始創作，到逐步透過一幅幅獨具靈性的畫作展現出一條自我探索、能量提升、自我療癒、自我超越的藝術心路。康耀南先生在表達這個過程時，並

不強調藝術技法的訓練，他所傳達的重點在於「透過藝術創作激發自己的直覺，反映自己的思想，同時具體表達了自我當下的情感狀態。」

第三部分是康耀南先生做為心理分析師所遇到的案例分析，按照作品所表達的心理涵義主題分為自我認知、情感問題（家庭或愛情）、事業瓶頸、人生轉折四個方面。這四個主題包含了將人們在生活中遇到大多數心理問題，透過繪畫表現出來，展現出了一些共性特徵，可謂是人生心路的藝術表現。

第四部分是藝術心理分析的四種繪畫方法及其案例。雖然「房—樹—人測試」是最廣為人知的心理投射繪畫測繪法，但做為藝術心理分析物件的繪畫形式並不侷限於一種。無論千奇百怪的壽司畫、肆意渲染色彩的自由畫、團隊配合的接龍畫、意識與潛意識交織的塗鴉畫，讀者都可以根據自身情況和興趣選擇一種來嘗試，帶著輕鬆愉悅的心情，透過遊戲般的塗抹發現新的自我。

附錄是康耀南先生對中國現代繪畫的代表人物吳冠中先生的七幅作品進行的藝術心理分析，為讀者展現了一個藝術家眼中的另一位藝術家筆下的藝術心路，讓讀者在進行藝術鑑賞的時候從心理分析的角度獲得新的審美體驗。

藝術創作和分析是一件神奇的事情。人與圖畫的關係，與其說是創作和被創作，倒不如說是一種偶然又必然的相遇，是一場沒有達到終點，一直在路上的精神之旅。這也是本書最大的意義所在。衷心希望讀者們能從圖畫中發現自己，找到自己心路的方向。

作者序

　　自古以來，人類就以藝術的表現方式在各種材質上進行創作，古代的岩畫就是最好的例子，它不分人種、地域的限制，出現在世界各個角落。那時的繪畫，並非出於審美目的的創作，而是為了宗教的目的，是在文字出現之前做為語言的載體，傳遞出人們內心對世界的認識和希望，可以視為意象對自我的表達，是一種人類透過畫與自我心靈溝通的方式。這種藉由圖畫的溝通方式，是人類與生俱來的本能反應，也是個體潛意識的視覺產物。

　　畫作所表達的往往是創作者內在心理的情緒投射，一旦完成創作，其作品就已擁有自主的生命。此時的創作者經過角色互換成為一位觀察者，經由創作發現了自我的「本色」。在創作過程中，個體透過圖畫內容釋放出非常多樣化的心理資訊，而做為觀察者的時候，這些資訊就能提升個體對「自性」的洞察力。

　　圖像思考屬於直覺式思維，它以我們的生活經驗為輪廓，但又不限於描繪那些經驗，是我們最真實的深層潛意識象徵物。事實上，只要不是以對景寫生的方式來處理畫面，而是表現出自己主觀的情境感受，都能在作品裡發現「真實不虛」的心理反應。

　　這是一本「實畫實說」的書，所謂「實畫實說」，即是以創作為橋樑，透過藝術心理分析這個平臺來溝通自我的真實心理狀態。過去

二十年來，我投身於藝術創作的領域裡，其目的即是藉由創作各式不同的心像來認識自己。最令我難忘的經驗是來自於心像的流動。我因於一九九九年經歷臺灣「九二一集集大地震」而產生心理障礙，後創作了二十一幅作品，做為藝術心理分析的自我淨化過程。在本書的第二部分，我將這十二幅作品及藝術心理分析分享給讀者。這些作品的面向很廣，包括了自我的探索、自我的成長、兩性的關係等等，透過這些畫面，我解決了自身的問題，舒緩了苦痛，坦然地接受人生的失落，並深入瞭解真實的自我。

雖然我專門從事藝術創作，但以藝術描繪心路並非只有我或者從事藝術創作的人才能獨享，而是每個人都能嘗試並體驗的。它是我們與生俱來的人類本能，它一直都存在著，只等待被個體發掘。這種心靈果實的收穫，是難以用語言形容的，它直指內心，幫助我們形成完整的自我。

我們的生命故事，開始於孩提時代的影像而非言語。它的建構來自於多面向的各種生活經驗，無論是歡樂的或是痛苦的畫面，都是同時存在的。所以，當自己遭逢內心衝突與矛盾的時候，相較語言，透過繪畫創作來創造或重塑自己的世界會更直接和有效。我們可以透過「圖文並茂」的藝術方式，說明自己以個體獨特的「見解」去製造「我」想要的故事情節及其意義，傳達我們此時此刻的心理狀態。它也能協助我們超越痛苦，碰觸我們自身以外的人、事、物。

人人都具有心理自癒的內在能量，在創作作品的同時也治癒了自己的心理創傷。若能在當下保持一顆寂靜的心來創作，傾聽自己的「內

在之聲」，相信讀者們也能運用自己原有的治癒本能，以藝術創作的方式來打開人生希望之門，進而完成心靈探索的自我成長過程。

如果大家都能透過藝術的外顯形式來表達自己的各種內在情緒，並能與作品進行互動交流，就可產生巨大的內在能量，幫助自己洞察人生的意義，遠離焦慮症、強迫症、憂鬱症、慮病症、解離症、轉化症等侵犯自我的心理障礙，這就是藝術心理分析的奧妙所在。

傳統的中華文化塑造了以社會團體的和諧為基礎，卻往往抑制了個體潛意識的發展目標。在這樣的文化背景下，「實畫實說」的藝術心理分析理論有其獨特的價值。它能幫助更多受到心理壓抑的社會大眾，以運用自然的藝術來解放禁錮已久的心靈創傷。隨著時間的一步一腳印，希望讓藝術根植於我們的生活，呈現它自然的本性，以豐富我們獨一無二的精彩人生。

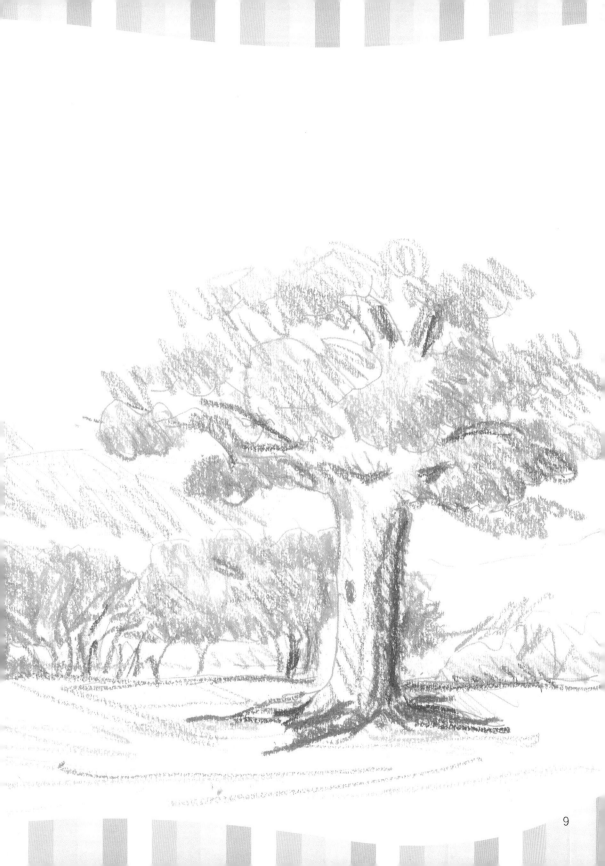

目錄 ●●●●●●

chapter 1 畫由心生：透過圖畫與心靈對話

chapter 2 以畫療癒：一位藝術家的藝術心路

chapter 3 讀圖見心：普通人的心路藝術

chapter 4 就畫論畫：心靈的速寫

前言

　　筆者所創「藝術心理分析」一詞，源於西方的「藝術治療」，注重的是「預防重於治療」的理念。但在中國人的心目中，對於「治療」二字特別有心理抵觸的刻板印象，因此，才用「藝術心理分析」作為替代，用以形容我以「藝術」這個載體來做「心理分析」的工作。

　　本書所收錄的案例，皆是以一般大眾為主，並不涉及有關的精神疾病，但所提供的各種不同主題的繪畫方式，可以提供心理諮詢師、學校教師、家長、社會人士及學生們增進臨床心理的專業知識。

　　由於「藝術心理分析」是個體主觀直覺的創作分析，所以在統計學上無法作為測量人格之有效、可靠的方法，應視其為會談的輔助工具，而非完整的心理測試工具或測驗。它可以和各種不同的心理學派分享繪畫溝通的心理適用性。

　　筆者已累積多年的臨床經驗，並結合其他藝術治療的程式方法，成為藝術心理分析工具的有效使用者。

作為心理溝通的工具，繪畫不限於年齡大小、男女性別、文化水準、種族、文明程度的差異性，我們既是參與者同時也是觀察者，它能為個體提供享受創作的樂趣、主動掌控感以及完成作品的成就感，作畫的過程有助心理上的調適，並澄清人格的內在動力，以及揭露隱藏於內的心理衝突。

　　對於情緒激烈而管控困難的人來說，藝術的本能視覺行為是最適合的心理分析策略，它完全沒有壓抑性，是個體自發的自主作品。它能反映出自我增強的行為，逐漸提升自我的滿意度和價值感。

　　最後，希望透過藝術心理分析，讓大家認識自己、瞭解自己、優化自己，找回「明心見性」的真實本我。

chapter 1

畫由心生：
透過圖畫與心靈對話

第一章
藝術心理分析就是「實畫實說」的對話方式

　　藝術心理分析是從心理投射測試和繪畫療法的基礎上發展而來。相對於後者，藝術心理分析更靈活、更注重繪畫者自身對意象的表現方式和理解方式。換言之，藝術心理分析的重點在於「對話」，這不僅是繪畫者與心理分析師之間的對話，更是繪畫者與作品的對話。從本質上來說，藝術心理分析的終極目的則是繪畫者透過圖畫與自我進行的對話。

藝術心理分析是認識自我的一種方式

　　「自我」的概念在心理學中有多種理論解釋，我在這裡指的是自我的投射。藉助藝術心理分析我們可以得知「自我」的七種真實內在自我感受。

身體感覺

　　健康的心靈寓於健康的身體。當身體健康時，我們比較忽視它的存在，但身體衰弱時，我們會敏感地意識到它。許多知覺剝奪實驗已經證實，某種程度的知覺刺激，是維護個體健康不可或缺的重要因素。單調的環境與活動使個體暴躁不安、疲倦、厭煩。因此，獲得感官體

驗是藝術心理分析維護自我健康的第一步。

自我認同

　　個體對自身的存在形成一種時間性的連續感，明日之我係今日之我的延續。當我們正在從事愛好的事物和達成渴望的目標時，自我認同的感覺也最強烈。個體所珍視的擁有物，也能增強個體的自我認同。藝術心理分析與其他事物（明確的目標與價值觀）整合得愈加完整，其自我認同感也愈加穩固。

自尊

　　自尊的前提是自愛或自豪，自愛或自豪可以產生自尊感，自尊感是主觀生活中最重要的一面。藝術心理分析可以使自我人格成長，能夠與自己更加和諧地相處，讓我們接納且珍視自己現有的樣子，知道自己哪些行為是可以改善的，哪些是無法改變的。

　　自尊觀念的形成，是透過與他人交往中設想別人對自己的看法，投身於他人的角度再反觀自己的結果。對許多人來說，往往過分偏重外界的評價而忽略自己存在的價值。

自我形象

　　我們是以一種心像的概念做為形式來總結自己。例如，在形容別人時，我們會想到無助又脆弱、堅強又能幹、不討人喜愛、受人歡迎等種種概念，這樣得到的認識往往是片面而扭曲的。事實上，我們對自己也是如此。當我們的自我形象被扭曲時，問題就接踵而來。

藝術心理分析讓個體同時體驗到不同的自我形象，尤其是正向的自我形象，關係著自我成熟的發展。

自我擴展

我們會看重自己所珍視的東西，並將自己的活動範圍擴展至朋友、群體、國家和民族等。藝術心理分析可以使自己有所領悟，發展出更大的自我能量。

自我理性

想一下，你能知道哪裡最能發揮你的才華嗎？你知道如何探知問題背後的真相嗎？若是你未達目標或無法解決問題時，你該怎麼辦？當你面對這些問題，感覺到自己是一個問題解決者時，藝術心理分析能增強自我理性行動的建議。

自我奮鬥

一個成熟的個體，總能努力追求自己的目標，並會隨環境的改變而對目標方向做適當的修正。藝術心理分析可以解釋自我的生活目標奮鬥方向，使個體的生活更深具意義。

藝術心理分析是自我與作品的對話方式

人們往往很不習慣去和自己的作品交談或向他人表達自己的體驗。我們在注視一幅繪畫作品時，總是以為該圖畫有確定的意義，總是企圖努力去解釋它，可是往往又感到很迷惑，無法瞭解它的意義所在。

我們一般和作品的對話方式，大都以物理特性為依據，比如形式、大小、線條、色彩、對比、明暗、陰影、圖形、布局、背景、空間關係等。上述這些內容，是美術教育下的標準產物，它們和內在的心理作用沒有多大關係，只是以客觀的方式去評價作品好看不好看，以美學的眼光說明作品的存在意義，帶有判斷價值的意味。

在藝術心理分析中，強調作品的對話方式，包括哪個地方最吸引你、哪個地方你最不滿意、哪個是主角、哪些是配角、哪些是背景，你對色彩的看法、各種事物所在的位置、整個畫面的構圖方式，最後是你為它命名的主題。

藝術心理分析是將作品當作具有生命力的活體，它宛如另一位個體，具有獨一無二的完形，是創作者的經驗故事，無法以各種標籤或解說來包含它的本性。創作者透過富有情感的洞察力來與作品對話，會激發創作者與作品間的心理關係，這些賜予靈感的資訊，就是和真實自我相互溝通的心理分析歷程。

當人們在談論自身的作品時，我常鼓勵他們不要著急慢慢來，讓自我的故事逐漸從畫面冒出頭來，此刻作者可以感覺到他的心理感受，這種經驗很重要。在輕鬆自在的交談中，藝術心理分析就能發揮出它獨特的魅力，淨化個體心理上的各式情結。

用藝術心理分析與創作對話

當我們完成了一幅作品時，它即是另一個自我的投射物。它是有獨立自主的生命，它的形象也從未固定過，無法以絕對標準的樣式被

我們描述。

　　放在我們面前的空白畫面是新生命的開端，在兩者互動合作下，不靠理智的支配準則去選擇特定的形象表現，重要的是畫面的主動需求，讓我們接近它、完成它。

　　在創作中傳達出感情的強度及其他的知覺狀態，就如同和另一個自我「實畫實說」般的真實不虛。讓畫中的主角自身來表白，從對話交流的過程裡，達成用藝術的手段完成心理分析的目的。

　　我們在創作活動中，逐漸恢復富有想像力的頭腦，表現出趣味十足的活力感，擺脫了習慣性的自我壓抑，並且經驗了不同的觀點。這對於化解心理衝突、創造新生命，都是非常重要的。

　　藝術心理分析是佛洛伊德的視覺版精神分析，將潛意識的東西藉由創作的過程揭露到意識層面，把自我的範圍擴大了，而更加完善了自己。

　　我們讓畫暢所欲言，自己只要默默擔任傾聽者的角色，完全接納它的存在價值。從各式畫境裡，意識將發生想像上的改變，最後內化為自我的產物。

　　藉由作品改變言談的溝通方式，從創作中經歷自身的轉變，這種對話能決定我們往後的發展方向，促成行為上的改變，增進自我的能量。

　　對創作者而言，剛開始感覺很奇怪，由於已經習慣於過度思考我們正在做的事情，要用「畫」來對話的新鮮模式，會有不知所措的心理反應。運用藝術心理分析的指導原則，是以第二人稱的方式和作品

直接對話。作品有故事要說、有感受要表達、有怨言要傾吐，這些互動的做為要以積極的傾聽進行回應。

創作者與作品，雙方的互述衷曲，幫助個體的暢所欲言，解放自己的敏感心靈，這是藝術心理分析追求的身、心、靈合一之道。

藝術心理分析的「實畫實說」

分析心理學的先行者榮格首先提出運用積極想像力的方式，以刻意的全神貫注而產生的一連串冥想促成內心的對話，用客觀性的形式，增進潛意識的表現力。

自發性地將畫作完成後，創作者一般會先以直線式的敘述來說明其作品，那是展開「實畫實說」探索的前奏曲。藝術心理分析是注重當下視覺化本能的經驗，這是藝術心理分析的本質所在。

因此，所有的對話都是圍繞在作品身上：你看到了什麼？你發現了什麼？你感受到了什麼？你領悟到了什麼？這種畫與話的內心對話活動，是解放心理衝突最好的實證方式。

藝術心理分析，就是運用創作心路歷程下的當下進行生命詮釋的方法。它有超越語言的力量，所謂的「言有盡而意無窮」，就是最貼切的表達方式。

藝術心理分析是一種非語言的人際互動溝通方式，這些圖畫所呈現的心理意象（Mental Representations）都是我們潛意識中的內在需求、心理情結、衝動本能的象徵。

我們使用繪畫做為自我療癒的手段，幫助自己發現內心世界與外

在環境之間的互動性溝通，藉由創作的經驗讓個體有一個平臺去探索自我成長的機會，使得自己的情感得到良好的抒發。

個體若能以圖畫代替生活日記，試著用「實畫實說」的方法去記錄自己的生活狀態，再透過藝術心理分析與作品對話，以此來增進自我的瞭解，同時也淨化自己的心靈，最後提升自我潛能的成長，使得限制自我能量的陰影逐漸褪去，展現出自由自在的心靈色彩。

藝術心理分析的七種表現特徵

我們在創作過程中，不管最後出現什麼樣的繪畫主題，都會無意識地將心理上的各式情結自動揭露出來。從這些當下的表達手法裡，可以看出某種相關的潛意識本能反應。

以下列出七種表現特徵做為變項，用藝術心理分析的方法，判讀其各種心理作用模式。

一、力度

過於用力的線條——神經緊繃的傾向，或是有強大野心的表徵，或是有缺乏控制的攻擊性行為傾向。

過於柔弱的線條——存在心理調適上的困難，或有畏縮害怕不能做決定的傾向，或是有情緒低落、缺乏安全感的傾向。

二、方向

強調橫向動作——無力感、自我保護，或有女性化的傾向。

強調直向動作——自信感、果斷開放，或有過動化的傾向。

強調曲線動作——比較不自我中心，能自由轉換情緒，或有怕被束縛
　　　　　　　的傾向。

強調不斷變化動作——有缺乏安全感的明顯傾向。

三、筆觸

確定而不猶豫——有堅定信心、具有野心大的傾向。

斷斷續續而不連貫——有做事有頭無尾的傾向。

一筆畫完——有思考果斷、行為敏捷的傾向。

彎彎曲曲——有依賴、柔弱、順從及情緒化的傾向。

四、線條長度

線條長——有自我控制強，太過的表現則有壓抑行為的傾向。

線條短而不連續——有容易衝動、興奮且非理性的傾向。

畫圈圈和草圖式——有焦慮、強迫、憂鬱和膽怯的傾向。

五、陰影

來回塗陰影——有充滿焦慮無力感的傾向。

六、內容

主題很大——有攻擊性，或誇大或過度情緒化的傾向，是因無力感而產
　　　　　生補償作用。

主題很小——自卑無能，或拘謹退縮或缺乏安全感，有自我退化、能量
　　　　　薄弱的傾向。

七、構圖

以中間為主——強調現在的重要性，有積極進取的傾向。

以上方為主——有高層次的理想，有不合常理的樂觀傾向。

以下方為主——有匱乏感，沒有安全感，有情緒低落的傾向。

以邊緣為主——缺乏自信，依賴而害怕獨立，有逃避新經驗的傾向。

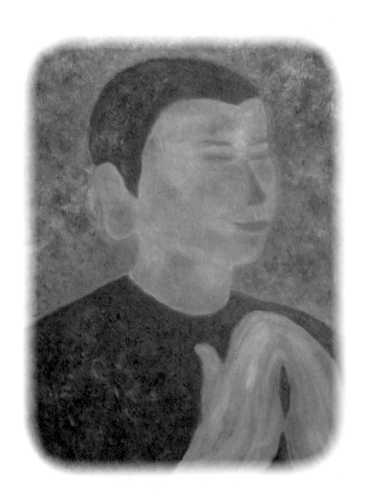

第二章
四種繪畫主題的藝術心理分析方法

本章介紹的四種繪畫主題，就是繪畫療法中最常用到的主題，尤其是前三種，在臨床心理學中被稱為「屋—樹—人測試」，被廣泛運用於心理評估、診斷和治療。其優點明顯，而且理論基礎和實踐方法都已發展成熟，對藝術心理分析的初學者來說，是最容易操作和掌握的。當然，本章中提到的分析方法，都不是絕對的標準，只有結合個人具體心理狀況去分析，才能接近畫面傳達的潛意識資訊。

房屋畫的藝術心理分析方法

「房屋畫」的人格投射測驗是由美國心理學家巴克（Buck. J. H）於一九四八年開發出來的，首先運用在療養院的病人身上，用它做為個案與其家庭或同居者之間的自由聯想，探索個體與外界環境互動之下的心理狀態。

「房屋畫」的藝術心理分析是把它做為自我形象的心理投射（一般人都適合），它是個體本質的客體呈現，從作者的自發性說明，對應到這個「房屋畫」，能喚起內在心理情結的澄清作用，淨化了自己的心靈，也達到自我療癒的目的。

「房屋畫」就是另一個自我的投射，藝術心理分析對於「房屋畫」的解釋，包括構圖的表現方式、筆觸的表現方式、線條的表現方式、陰影的表現方式、方向的表現方式、內容的表現方式等等。

藝術心理分析絕對不是單一的或標準化的操作流程，主要還是根據分析師的經驗，我們不要被固定的「答案」所限制，應該從最不尋常的地方下手，並和其他的相關資訊做連結，以「整體化」的方式來分析。但是，為了讓初學者更容易上手，可以從歷年來的藝術心理分析經驗中，總結出「房屋畫」的各種表現方式所對應心理分析方法，以此做出以下分類。

房屋

大小：房子愈大愈有安全感。

位置：左邊的房子表示過去的影響（家人）愈巨大，中間則是現在式，右邊代表著未來與家人的互動。

種類：大部分以平房為主，若出現樓房，不是個人的野心太大，就是跟家人的關係過於疏離。

屋頂：房屋的屋頂是三角形的，代表家人相處的壓力。

屋瓦方向：屋瓦方向左傾的表示家人互動的情形是正常的，要是右傾的話，則有過去的陰影存在。

屋瓦形狀：直立的屋瓦有顯著的壓力源；魚網狀的屋瓦，家庭關係較穩固；格子狀的屋瓦，家人的互動過於拘謹，情感不能充分表白；梯形的屋頂，有穩固的家庭基礎。

大小：窗戶的大小代表自我的開放程度。

多少：原則上窗戶愈多代表個人對外在事物的接受能力愈強。

開閉：窗戶緊閉代表自我與他人互動的限制，窗戶打開則是一種
　　　接納的心態。

窗簾：若有窗簾則是一種自我屏障，害怕他人的傷害。

大門

大小：門愈大屬外向型性格，相對而言，門愈小則過於自我保護，
　　　屬於內向型性格。

位置：大門開在中間注重現在進行式，偏左則注重過去的影響，
　　　偏右則是面對將來的想像空間。

開閉：大門打開是敞開心胸的象徵，大門緊閉是注重自我隱私。

附加物：若門上有門鎖，代表掌控權力的慾望，也代表主動出擊
　　　　的力量；若門有把手則說明需要一個穩定安全的環境。

門前道路

位置：偏左，代表受到過去的一切，尤其是家人的影響很大，至
　　　今無法擺脫；偏中，以現在所接觸的一切為重，注意此時
　　　此刻所發生的問題；偏右，有突破現狀的想法和關注未來
　　　的發展。

材質：水泥路，代表腳踏實地往前邁進；石頭路，代表有跳躍的
　　　做法，對現實不滿，相信自我的能力能戰勝一切；泥土路，

畫由心生：透過圖畫與心靈對話

代表對現實不適應，也不想突破現狀，只想生活在自己的天地裡；草皮路，代表有浪漫的想法，過度樂觀地相信將來一定能過著快樂的日子，有逃避現實的現象。

分岔：路的分岔代表人生面臨轉折與選擇。分岔路同樣寬，代表有認知失調的危機；分岔路寬窄不一，表示力量的分散，想法太多而力所不及。

屋內物品

床：可能與憂鬱或性有關聯。

掃帚：有強迫的傾向。

垃圾桶：敵視或矛盾形成的罪惡感。

樓梯：平衡緊張危險，以獲得心理解放的象徵。

燈光：暗示需要溫暖與被關懷。

電視：和自我溝通有關。

冰箱：有壓抑的生活經驗。

我們從「房屋畫」中建築的各種表現結構，可以看到心理上的平衡問題，也可得知個體與家人的互動關係。它是自我延伸的非語言表達方式，若能從它的組成資料來分析，可以獲得更多的潛意識資訊。

樹木畫的藝術心理分析方法

「樹木畫」的人格投射測驗是由瑞士心理學家寇可（Koch. K）於

一九四九年開發出來的，用 A4 紙及 2B 鉛筆來「畫一棵樹」，從內容去分析個體的心理防衛機制、心理衝突、情緒表現等資訊，再和其他臨床診斷工具相互配合，可做精神疾病分類的輔助方法。

Koch 首先分析五歲兒童至十六歲青少年所畫的樹木畫，用五十個出現頻率較高的特徵做為測試的標準，再以此研究人在各個年齡層的心理發展特徵，以找出智力退化或心理疾病的患者。

分析心理學之父榮格曾說：「樹可以做為自我成長過程中的另一個自我」。「樹木畫」呈現了自我的成長過程，它的表現方式既是自我形象的視覺表達，也是個體潛意識的內容探索，能反映出自我較深層次的潛意識情感狀態。由於「畫一棵樹」是很中性的行為，因此個體對它的心理防衛作用是不明顯的，無任何的威脅恐懼感的產生，所以能放開束縛去表現自己的所有想法和感情。

Koch 認為樹的大小與心理症狀相互對應，異常大的樹是精神分裂症的表現，非常小的樹是內因性憂鬱症的說明，因此，可以將樹木畫做為心理疾病的診斷工具。後來的研究者指出，這些特異的表達手法並不能說明病理上的特徵，只不過反映了他的某個自我形象而已。

筆者認為，個體在未完全成熟之前（滿十八歲），其獨特的自我人格是較不定型的，連自己都不太清楚，尤其要被同儕團體所接納，因此隱藏自我的成分非常大，外人難以理解。所以，少年兒童用樹木畫進行人格測試，較難表現出明顯的差異性。

因此，本書的樹木畫創作者和 Koch 最初的研究對象群體有顯著的不同，是以一般身心較為健康的成人為主，他們普遍擁有中上程度的

智力，是日常生活較為順利的人，也有少數是遭遇人生危機而尋求心理諮詢的人。

樹木畫是給定主題的半結構式投射測驗，這種方法能反映出自我較深層次的潛意識感情，讓創作者不受約束地表現真實的自我狀態。它的操作方式簡單，進行時間較短。這種非語言性的投射，對於不善表達、個性內向、語言說不好的個體，都能有很好的適用性。

「樹木畫」藝術心理分析的操作如下：首先，分析師把素材準備好，包括影印紙、HB 鉛筆、麥克筆、蠟筆，接著對繪畫者進行作畫的指導說明：「請在影印紙上畫一棵樹為主角，其他的背景有無，自己去決定，按照自己的直覺去畫它，不能塗改，可上色可不上色，沒有時間限制，直到畫完為止。」等繪畫者完成作品之後，分析師再和繪畫者一邊溝通一邊對作品進行分析。

在做藝術心理分析時，先看整體的樹木畫作品，比如樹木的類型、形狀、位置等，再從畫面中的不尋常特徵，和其他有關資訊相互連結，一同分析。作品裡的任一符號或資訊，所傳達的意義都不是絕對單一的，因此要結合各個表現元素進行全面分析才行。

「樹木畫」包括三大領域的關係狀態：上方的樹冠屬於精神領域，它能分析出創作者的感性、理性、想像力、自我與環境的互動方式；中間的樹幹屬於情感領域，包含被意識到的各式情緒反應、自我能量的大小、受心理創傷的年齡、自我調適的能力情形等資訊；下部的樹根屬於本能領域，包括性趨力的反應、過去受壓抑的經驗、潛意識力量的影響等資訊。

「樹木畫」有九項的藝術心理分析特徵：樹的位置、樹幹大小、樹冠的造形、樹枝的方向、樹葉的情形、樹幹的形狀、樹根的有無、地平線的情形、附屬物的有無。它們代表個體迄今為止的生活經驗。

樹的位置

靠左：受過去的經驗和女性長輩的影響，有被動的一面，審美能力強，對神秘事物的關注。

居中：對自我能量有真實的期待，理性與感性有平衡的趨勢。

靠右：對具體事物有想法，注重理性的批判能力並受男性長輩的影響，有主動的一面。

旋轉：若把畫紙旋轉九十度作畫，表現了不滿足於自己目前的環境，總想要環境配合自己的需求，是利己主義者，缺乏可塑性，有逃避現實的傾向。

樹幹大小

過大：是自我的過度膨脹。

適中：是能量充足的。

太小：則是自我情緒控制不良的。

樹冠

樹冠開放：對外界的人、事、物有包容性，有外向型人格傾向。

樹冠半封閉：半封閉可判讀為未封閉，有中庸型人格傾向。

樹冠封閉：自我控制性強，有內斂的人格傾向。

樹枝

它象徵能量的流動，與外界接觸的狀態。

上方的樹枝：表示思考方向，有創造力的表現，具有正向能量的發揮。

下方的樹枝：表示過去生活的經歷及負面的人生態度，有逃離現實的傾向或慾求不滿，可能會有攻擊自己或他人的敵意行為。

樹葉

它是自我與外界接觸的緩衝地帶，是有過濾作用的保護裝置。

小又多的樹葉：是尋求安全感的象徵。

大型的樹葉：是成熟自信的表現。

樹葉四處分布但是與樹枝沒有連結：暗示對於沒有可行性的事情，會中止進行以防自己被傷害。

掉落的樹葉：是內心失落的表現。

樹幹形狀

樹幹長度：代表個體對情緒表現的控制程度，樹幹愈高則對情緒的支配度愈好。

樹幹寬度：代表處世方面的寬容性程度。具有正常比例的樹幹，有較好的情緒表達能力；太細長的樹幹，則有比較敏感的情緒反應。

樹根

它反映出對本能領域的認知及潛意識能量的覺醒。

開放集中型樹根：強調社會的階層鬥爭本能，以社會成功人士自居為最大己任。

過於詳細描繪的樹根：表示具有充沛的生命力。

樹根端封閉式，呈尖銳狀：具有強大的野心，想肯定自我的象徵。

交叉的樹根：能量混亂的象徵，有自我枯竭的現象。

地平線

不規則的地平線：代表環境有所變動，無法控制自我的發展，有不安全感的表現，

地平線向右提升：會把環境資源做為跳板，是具有積極向上樂觀的傾向。

地平線在樹幹後側：暗示目前的處境對自己是不利的。

地平線畫在樹幹前側：雖然有一番抱負，但沒有資源可利用，導致個體的發展不順利。

地平線和樹幹連在一起：自我的定位成功，感到自己在環境中有明確的位置。

附屬物

樹上有果實：這是自我肯定的表現，可能達成了某種願望或是相信未來有所收穫，若是女性也可能代表孩子（通常是蘋果）。

樹下有直立的草：代表正性力量的傾向。

花朵：代表某種期待，與兩性之間有所關聯。

樹幹被欄杆圍繞：有孤立無援被隔離的意味，或有以自我為中心、
不為他人所影響的傾向。

「樹木畫」的藝術心理分析不涉及智力水準的評估，對於色彩也
不做分析，不強調作畫過程本身的觀察，也不進行高度結構化的心理
諮詢，重要的是以「整體」做為心理分析的物件。

藝術心理分析的方法是個體先把作品做個簡短的說明，透過「實
畫實說」的「樹木畫」做定性化的互動溝通，以完全的個人化做為分
析的原則。同樣的樹木特徵，在不同人身上的解釋不盡相同。所以，
結合個體的年齡、性別、學歷、職業、婚姻等條件來分析其作品是對
「樹木畫」進行藝術心理分析的一般方法。

不過，如果知道對方更多的生活史，就容易戴上「有色眼鏡」去
看作品，如此變得失去中立性，容易被某個局部所限制，或是很不自
然地在畫面上找尋你要的「答案」。

人物畫的藝術心理分析方法

「人物畫」的人格投射測驗是由美國心理學家古迪納夫（Florence
Laura Goodenough）於一九二六年開發出來的，首先運用在兒童身上，
用它做為測量智力的工具和人格特質的方法。

到了一九四九年，美國心理學家麥可福（Karen Machover）以「畫
一個人」（測試對象已不限於兒童）的人格投射測驗中，把創作者的
心理衝突、防衛機制及精神官能症等心理問題，和人物中的特定象徵

符號做連結，以臨床的觀察方式，做出精神分析式的權威解釋。

　　同時代的納伯格（Magaret Naumburg）在美國大力推廣藝術治療，讓個案以不同的視覺藝術主題，表現他們的內在情感問題，從此人格投射方法逐漸在美國引起重視。

　　「人物畫」的藝術心理分析則整合了藝術治療、心理治療、完形療法等理論，強調作品的「完整性」分析特質，包括構圖的表現方式、筆觸的表現方式、線條的表現方式、陰影的表現方式、內容的表現方式等等，在對「人物畫」進行藝術心理分析的時候，主要可從以下十四項特徵入手。

頭部

頭的比例太大：高估自己的能力表現，過於自我中心的傾向，對自我形象不甚滿意；若是十二歲以下的兒童則是正常的表現方式。

頭的比例太小：在社交上有所逃避，非常不自信，有自卑無能感的傾向。

頭髮

精心設計髮型：具有自戀情結傾向。

頭髮過於雜亂：煩惱源的象徵。

光頭：暗示能量不足。

臉部

過度加強容貌的表現：有自卑的心理，卻以自大的方式顯露出來，

是典型的互補作用。

臉部模糊不清：對於環境的適應力是較差的。

以側面出現：習慣隱藏自己，對於人際的交流非常敏感，有防衛
退縮的表現傾向。

眼睛

大眼睛：外向活躍或有攻擊性的傾向；抑或是某種焦慮的呈現，
對外界的批評較為敏感。

很小或緊閉的眼睛：個體有內向或自我專注的行為。

沒有眼珠：生活在自己的世界中，對於外部環境不感興趣。

眉毛

注重眉毛的修飾：反映出社交手腕是較為成熟的。

雜亂的眉毛：意味著行為過於直接，有不受約束的傾向。

向上揚起的眉毛：有輕視他人、自以為是的態度。

耳朵

大耳朵：敏感於他人的言語。

小耳朵：比較自我中心。

耳朵很模糊或沒有：不注重與對方的交流，只重視自己的表達。

鼻子

強調鼻梁：有攻擊性的傾向。

強調鼻孔：是與外界互動的需要表現。

鼻子很模糊：在事情的貫徹上有主動放棄的意思。

嘴

強調嘴巴：有慾求不滿的傾向，在口語表達上有太過或不及的問題。

嘴巴線條短小且重：內心有很強的攻擊衝動。

嘴巴線條單一：有不安全感的心理防衛作用。

嘴巴很模糊：是不願與人溝通的象徵。

頸部

太短的脖子有固執頑強的傾向。

太長的脖子則是較嚴肅的，道德觀念較強。

脖子不清楚是行動方向不明的象徵。

肩膀

肩膀左右不平衡：有情緒不穩定的現象。

太寬的肩膀：強調力量的想像空間。

方型的肩膀：有過度的心理防衛表現，對他人充滿敵意。

身體

強調對稱的一致性：有強迫性格的傾向。

身體太小：自我否定或壓抑的心理作用。

誇大身體的某一結構：執著於男或女的性別特徵，亦即剛強或柔性化的表現。

手

胳臂長而有力：有主動控制外界的慾望展現。

太短或缺乏胳臂：是較為被動而有無力感的表現，尤其在社交上較沒有自信心。

將手部塗黑：充滿焦慮和罪惡感。

手部太大：有對外攻擊的傾向。

手部很模糊：與自卑感有所關聯。

交叉雙手：懷疑他人和充滿敵意。

腿

長腿：有強烈的自主性需求。

短腿：是自我限制的表示。

過於細長的腿：是缺乏安全感的投射。

腳

大腳：強調行動至上的行為表現。

小腳：有依賴他人的需求。

不畫腳：缺乏獨立的象徵。

上述這些「人物畫」特徵所蘊含的心理意義，及動作的樣式或是一些象徵符號的說明，都沒有單一的標準解釋。個體相關的成長背景和互動間的資訊提供，都能有助於藝術心理分析的解決方案，結合這些資訊，分析師才能有針對性地協助個體克服或解除心理上的困擾。

風景畫的藝術心理分析方法

　　「風景畫」的人格投射測驗是由日本心理學家中井久夫於一九六九年開發出來的，它是在自由畫的基礎上以精神分裂患者為對象研究出來的人格投射分析法。

　　「風景畫」人格投射測驗的具體操作流程是：首先，治療師用水彩筆在圖畫紙上加邊框，然後和患者說，「畫出一個風景圖」，請依序用 HB 鉛筆素描作畫，河流、山、田野、道路、房子、樹木、人、花、動物、石頭，若需要還可增加其他物件，最後用蠟筆上色完成「風景畫」。

　　接下來，治療師請患者描述風景中的季節、時間、河流的方向、房子、樹木和人的種種相互對應關係等等，以此做為分析的已知資訊，再結合畫面的整體構成和表現方式，組合它們來完成藝術治療的目的。

　　藝術心理分析對於「風景畫」的操作方式，和上述的風景畫藝術治療方法有所不同，不需要畫框線，組成元素三個以上即可，作畫沒有順序性，可以自己決定要不要上色，畫完後請給個主題，寫出內心此刻的感受等，整個畫面就是在自發性的感情流動中完成了自我形象的象徵作用（在個體進行創作時，象徵是一種常見的潛意識思考方式，它脫離了原來的客體意義，轉移到另外的物體）。

　　和其他主題一樣，「風景畫」的藝術心理分析也沒有單一固定的絕對標準化，主要還是根據分析師的經驗，對方的反應，互動時的資訊傳遞等，對每個構成元素進行象徵意義的解釋。分析師可以從時間性、空間性、個別性、象徵性、全體性、完成性等內容特徵入手，不受固定的「標準答案」所限制，結合各種相關資訊，以「整體化」的

方式來進行綜合分析。初學者若想更快上手，不妨從以下幾類畫面內容元素入手，逐漸掌握「風景畫」的各種表現方式所對應藝術心理分析方法。

太陽

太陽在右邊：代表積極向上、行動、光明等象徵狀態。

太陽在中間：以自我為中心，進行式、注重過程、自信的象徵。

太陽在左邊：暗示著失望、結束、中斷、無助、孤獨等資訊。

月亮

月亮在右邊：不甘寂寞，什麼事情都想去涉獵，博學而不專精，隱射希望的破滅，人生的慾求不滿。

月亮在中間：以自我為中心，典型的自戀性格，忽視他人的存在，有強迫心理或行為的傾向，太過於主觀判斷，有目中無人的傾向。

月亮在左邊：和社會環境相結合，重視現實，注重人際關係的交往，用時間去驗證自己的未來。

星星

星星數量多：期待家人和朋友的默默支持，對未來有期待，願望的想像很多。

星星在右邊：希望無窮，太過樂觀。

星星在中間：心理能量充足。

星星在左邊：能量不足，期待值低。

少量的星星：對自己有清醒的認識，人生的方向較明朗。

雲

雲朵較多：表示所作所為不被別人理解，有自閉的傾向，逃避現實的行為，有壓抑的傾向，愈大朵的雲則此現象愈明顯。

少量雲朵：表示目前的人生關卡與挑戰是適度的，雲朵愈大挑戰愈艱難，目標也明確。

單朵的雲：象徵人生目前最大的挑戰與抉擇，有全力以赴的決心。

雲在右邊：代表未來會遇到的問題。

雲在中間：現在面臨的問題。

雲在左邊：過去已出現的問題。

雨

右傾的雨：象徵過去的經驗，影響到目前的處境。

垂直方向的雨：表示現在要突破的困境，雨愈大困難愈多，但方向清楚。

左傾的雨：未來的阻礙。

山

山是各種環境的縮影，依形狀的不同，代表自我與理想間的各種對應方式。

多層山脈：表示理想的達成過程中有層層阻隔，導致有慾求不滿的情形發生。

連綿的山脈：山脈較遠代表理想的實現還遙不可及，山脈較近則

到達理想之路相對較近。

獨立的山峰：象徵使命感的巨大，有出人頭地的內在投射。

山脈出現小徑：表示有明確的方向，不會迷失在空虛的理想中。

山形

三角形：性格傾向是直來直往、瞻前不顧後的，有過於衝動的行為或思想，有強迫自己的傾向。

半圓形：注重和諧，適時調整思考的方式，對環境的互動能和諧對應，可以隨情境調整自己的做為。

不規則形：具有高度敏感性，有躁鬱或神經質的傾向，對自我的評價，不是太自卑就是太自大，欠缺有效的情緒管理。

山的方位

右邊的山：注重與外部環境的互動，唯有結合一切可用資源，才能開創自我理想的實現。

中間的山：以自我為中心，強調自我的價值高於一切。

左邊的山：過去經歷對自己的影響力，愈高大尖銳則對自我的作用愈大。

水的種類

海：自我潛意識能量的擴大，慾望太多而方向不定。

湖：中庸的自我，亦是可控制性的跡象。

潭：集中潛意識的能量，專一心思方向清楚。

溪：內心有不安和恐懼感，在潛意識作用下，隨時有爆發非理性

衝動的可能。

河：最穩定的系統，內部有足夠的能量能克服人生的種種關卡。

水勢與流向

水勢大：受過去的影響大。

水流湍急：代表人生的衝擊面也愈大。

水流向左：受過去的經驗影響大，不想探究未來的人生出口，有逃避現實的傾向。

水流向右：順勢而為，不執著於過去，主動迎向未來的挑戰及機遇。

水紋

一字型：代表過去、現在、未來的過程是連續性地前後影響著，能量的大小相當，前因後果非常明顯。

之字型：代表人生的變動由於有轉折，因此它的轉捩點即是能量改變的時間落點，愈左離現在愈遠，愈右則是未來式。

不規則造形：有分流的水則是自我與理想分歧的象徵，愈多愈失焦，能量的分散造成自我衝突的壓力愈大。

動物

兇猛動物：有強烈表達自己的情感和慾望需求，心理需求不容易被滿足，野心比較大，總是在填充自己的慾望，但在現實上卻無法完成自己的期望值，情緒的波動起伏很大。

神話動物：需要安定的情感傾向，暗示追求和諧的自我成長方向，希望跳出時間和環境的限制，使自己有很好的管道宣洩情緒、紓解自己的情感困惑。

弱小動物（包括卡通形象的動物）：表示目前的自己需要受到保護，情感很敏感，需要對方的支援，暗示目前是容易受傷害的，需要被安慰的，也需求外部的力量幫助自己成長，對外界釋放出某種求助的資訊。

花的大小

花朵大：表示自我滿意度高或自信。

花朵小：對環境的耐受力較差。

花朵多：是心靈成長的象徵或是慾求不滿的補償。

花朵少：則恐懼未來的環境變化，怕受傷害而不敢相信自己的能力。

花的品種

單一品種的花：是專注自我的投射，目標確定且能量有正性發展的表現，或是過於自戀，強調自我為中心。

多個品種的花：表示可調整自我能量依外部環境的變化，做出適當的因應行為，能以理性的認知判斷什麼是讓自己成長的空間。

向上生長：是突破現狀的考驗。

向左生長：是難忘過去的美好經歷。

向右生長：是對未來賦予新鮮的看法。

過於分散的方向：內在能量損失，容易被外界環境所影響。

花的位置

向左：是回憶往事的退化行為。

在下方：受過去的影響大。

趨中：代表成長的趨勢，能量提升挫折耐受力，積極開拓了人生
的發展機會。

向右：有逃避現實的傾向，太過樂觀忽視先前的經驗，導致曲解
了成長的方向。

草

草代表成長中的障礙物。

草多且高：成長的空間少。

草少且短：對自我的成長不構成傷害。

「風景畫」的元素非常多，所包含的訊息量也非常大，所以在藝
術心理分析的解釋裡也是最複雜的，有時候「風景畫」就是個體到目
前為止的人生縮影圖。我們可以用「精彩萬分」來形容「風景畫」的
多樣性，若能善用它、把握它，肯定會將自我的能量發揮出來。

chapter 2

以畫療癒：
一位藝術家的藝術心路

第一章

心之出路：影像將我帶入生命之河

本章圖片中的作品都來自於我的工作室，它涵蓋了許多的媒材，經由我的藝術創作呈現在大家眼前。它源於內在的心流，也就是生命本身，它擁有能量且神祕不可測。

影像將我帶入生命之河，將赤子之心揭露出來。我當下所要做的就是保持清明的覺醒狀態，隨著生命之河的自然流動而前進。

將藝術創作視為心靈的出路

過去二十年來，我投身於藝術創作裡，曾舉行十五次個展及許多的聯展，出版了個人畫集三本。我經由藝術創作解決了心理問題，舒緩了痛苦，坦然面對失落與掙扎，進而深入瞭解「究竟的我」。

因此，我將創作視為個體的心靈出路，它不需要後天的訓練，也無須任何的天賦，藝術是我們的視覺本能，創意是無所不在的。它只是等待個體去發現，每一趟的心靈之旅都為自我的探索與成長，邁入另一個里程碑。

我透過藝術創作激發自己的直覺，反映自己的思想，同時具體表達了自我當下的情感狀態。當言詞空洞無力時，我們運用圖像與符號來表達自己真實的感覺，這種「心像」能為我們指引出一條通往心靈

之河的道路。

　　藝術創作往往被視為「藝
術治療」的通用形式。自古以
來，藝術活動就是修復與更新
自我的一種方式。它提供了心
靈的能量，經由作品的圖像做
為指引，撫慰情緒創傷之痛，
讓自己的生命恢復活力。更重

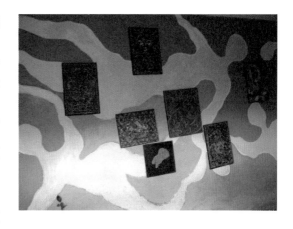

要的是，它是自我轉化的泉源，存在於每個人的內心裡，為個體帶來
了身心成長的契機。

讓心像自由流動的直覺

　　藝術創作的過程必須拋開有意識的思考與批判，唯有情感的自由
投入，而不是精心設計的作品，才可獲得心靈直覺力的「自療」效果。

　　過去二十年來，我投身於藝術創作的領域裡，其目的即是藉由創
作各式不同的心像來認識自己。因此，我將藝術創作視為心靈之路，
這樣的道路不是只有我能獨享，而是每個人都能親臨的。直覺力是我
們與生俱來的人類本能，它一直都存在著，只等待被個體發掘。這種
心靈果實的收穫，是難以用語言形容的，它直指內心，進而形成完整
的自我。

　　我們要心無定見，讓心像到處流動，留意欣賞其中的各種豐富性
及可能性。專注於某個影像的顏色、形狀、質感、氣味及其他細節，

留意一下有什麼東西會觸動自己的內心，記得與作品去對話，讓自己融入畫作裡面，成為你當下的形象代言人。

直覺力是一種情感的接觸力，它是釐清生命現實與假設的方式。所有作品的靈感都是由直覺的感性能力來觸發的，它開啟了多面向的自我。這種說不出所以然來的影像直覺力，正是我們瞭解自己生命故事的豐富性、多樣性、不確定性、創造性的起點和爆發點。

用視覺感知更多的真相

藝術的特殊之處，是可以有效地幫助我們進入深度的思考，它分成兩種：一是垂直思考，把已經習得的技巧，運用邏輯推理的收斂模式在不同的情境下操作；二是水準思考，運用視覺空間的發散模式在不同的學習領域中遊走。對藝術而言，它則是綜合了上述兩種的思考方式，尤其將創作與觀察結合在一起，更加帶來了更進一步的藝術創作功能。

由於藝術可以提供一個感官知覺的固定目標，它能喚起我們的參與感，發揮不同類型的認知能力。藝術不是藝術家、藝術評論家、藝術史家和美學家的專利，每個人都能在藝術活動過程中獲得許多心智

成長的利益。

　　當我面臨困難無助時，經常會逃避那個令人生畏的情境。藝術創作能讓自己停留在那個時空環境裡，並能回溯過去的種種生活經驗和不同的思考層面。藉由使用種種不同的媒材，刺激了我的想法，並保持了清晰的意念。

　　我通常用畫刀或筆刷大力地在畫布上自由塗抹色彩，有純色的、有混色的、有肌理的、有層次的，專注於畫面的時候，我會得到啟發，明白下一步應該怎麼做。

　　創作時，我們如同在進行「動態冥想」，隨著意識流在大腦裡進進出出，保持開放的心靈，對藝術的觀看自然而然地協助我們思考。它就像是一場論壇的邀請，一種圖示的誘惑，鼓勵我們運用「純真的眼眸」，看到豐富的圖像內容以及作品想要傳達的各種資訊。這時，嶄新的思考力量會出現，它使我們突破舊有慣性思維的重重限制。外界的形狀、位置、大小、顏色、材質等特徵，都湧進了我們的意識世界。

　　大多數人並沒有注意到這種想要理清事物的渴望，總以為自己只是單純地在看，知道有東西在那裡而已。但是藝術創作者不同，知道如何用視覺感知去發現更多的事實真相。

　　真相一：藝術作品可以使思考變得更直觀。當我們正在思考的時候，有個實質的物體擺在前面，可以聚焦視線引發更多的聯想，讓思

考更加清明。

真相二：藝術作品在不同時間的觀看會有不同的結果。藝術作品的實體存在，可以提供不同角度的觀察，產生截然不同的論點。隨著時間的推移，甚至能看出更多的新東西。

真相三：藝術作品會引起專注的投入。藝術創作的目的之一，就是吸引觀看者的注意，看得更清楚，想得更深入，並從其中發現更多的意義。

真相四：藝術作品可以促進更廣泛的認知能力。這種視覺現象需要動員各式各樣的認知能力，比如影像處理、推理分析、提出問題、驗證假設、可能答案等等。

真相五：藝術作品可以產生藝術創作的多元性，它使自己和整個宇宙世界連在一起，豐富了思考的領域。

找到符合自己的觀看方式

我們的眼睛雖然看得見東西，但並不表示雙眼可以捕捉到所有可以被看到的物體。藝術往往是「看不見的」，通常只看到作品的實體外觀，而沒見著作品的真實內涵。

觀看藝術的重點在於雙眼停留在作品上的時間要夠長，用更細膩的眼光、更寬廣的角度，以及更有系統的方式來「看」，這樣才會使眼睛變得更聰明。但是，我們在進行藝術欣賞的時候，往往只看內容和主題，很少會察覺作品的重要概念、表現風格、心理涵義、色彩運用、造形表現等等多重面貌。

藝術沒有單一標準的解答，它是充滿多樣性和不確定性的。作品具有意識、下意識和無意識三個層面，由於具有這種無法一眼看穿的特質，因此，藝術的奧妙之處就在於有這麼多的可看之處。如果我們能再「多看一眼」，並和其他人分享彼此的看法，就會出現各種不同版本的藝術作品詮釋。

　　藝術具有無限的可能性，就像一部探險尋寶記。我們可以從作品裡發現許多的蛛絲馬跡。多數人總會有錯覺，相信自己看到的一切，藉由眼睛盯著某個東西，就能看到我們應該看到的東西。但是眼睛會騙人，否則魔術師就混不下去了。

　　我們的知覺作用都是非常不精細的，常常把想法、感受和圖像混成一團，因此，如何培養自己的聰明之眼，將它們區分開來是很重要的。邊看邊找，用自己的生活經驗去洞察瞭解作品的表現方式，辨識它的微妙技法，發現它感動我們的地方。只有擴大自己的視野，以「開放的眼睛」去觀看，才能看到作品的整體性。

　　至於真正唯一標準的藝術觀看之道，那是不存在的。只要找到符合自己的觀看方式，就可進入專屬自己的藝術大道。

創作方式無所不在

首先，要有空間才能創作，要找到一個令自己覺得舒適的地方，無論是陽臺、花園、書房或客廳的一角都可以的。你選擇的地點，最好是不挪做他用的，也無須在創作期間內需要費心整理的。此外，這個地方可以讓你展示成果，有牆面放置你的作品。至於完成創作的時間，則以平常心看待它的自然發生。

每個人的時間運用方式都不一樣。想一想，你最希望在哪裡消磨時光？什麼味道是你覺得對上味口的？哪些背景音樂能令你放鬆的？結合個人的情況找到最佳的方式，以便排除干擾，享受當下的創作，專注發展出與自我對話的互動過程。

接著，造訪美術商店，買一盒二十四色的粉蠟筆和壓克力顏料，十二色有大小頭的水性麥克筆，各式色鉛筆，還有其他不同成分的各種畫紙及不同尺寸的大小畫筆。當然，你也可以選購油彩做為工具，並在日常生活中收集一些感到有趣的各式物品，做為創作的媒材。比如，我會在冬天收藏很多乾燥後的松果、葫蘆、蓮蓬、枯樹幹、枯樹枝等當成創作的素材。

只要你隨時培養對媒材的感覺，它就會自然而然地指引你進入創作的過程。大自然提供了我們創作所需要的各種素材，我們要做的只是讓那些心像停駐在你的內心，保持一種清明的意念，希望透過它們瞭解一些事情，之後任意自然地開始作畫。

我通常選擇自己喜歡或對我有所啟發的東西，做為繪畫主題。它不限於平面的作品，比如我創作的瓷器、陶器、玻璃瓶、面具等等。

當你藉由繪畫，將專注力轉移至該物體上，這樣可以讓創作單純化。當外界的物體對你產生意義時，就是一種關係的建立，這是無法勉強建立，只能自然而然形成的關係。

色彩是讓情感現形的媒介，運用色彩是另一種加深自己對世界的瞭解方式。你可以選擇幾種自己喜歡的顏色來創作，特別是能互相混色的水彩或壓克力顏料，由於它們是流動的媒材，因此特別能勾引出內在的感覺色彩。

我們透過色彩進入情感的領域，突破了生命中恐懼不安的憂慮心理，通往了充滿無限希望的大門。作畫時，可發現最適合此時此刻的最佳表現方式，從揮灑顏色中聆聽內在之聲——單一色彩是否比較強烈而容易掌控？顏色之間的混搭是否和諧地融合，還是有些突兀？混合後的色彩是具有神祕感呢？或是令人噁心無法接受的顏色呢？這些色彩的表現方式都是內在心理情感的外在表徵，揭露出潛藏的自我心像。

色彩帶動了心像，使你不由自主地進入感知自我的情感天地。每種顏色的運用都和作品保持著相互依附的關係，它的意義在於當下的自我領悟。無論是靜物畫、風景畫、人物畫、抽象畫，都是我的創作方式，它們都是我不同動機之下的心理產物。

藝在當下：自我開悟的修行之道

　　經過了二十年的藝術創作經驗，我逐漸學習到一些類似修行的開悟。想起之前的我，常給自己訂下限時完成的目標，但計畫總是敵不過變化，焦慮感不時升起，導致氣喘的不時發作，這是「我執」下的身體自然反應。這種令人喘不過氣的感覺，太多的「我要如何」已將自己淹沒到窒息的地步，強烈到讓自己不得不開始「放下」。

　　於是，我用藝術創作當成自我的修行，它沒有二元間的相互對立概念，讓我自然地處在當下的不二經驗中，安於創造性的「心流」裡，在色相與空性中顯化出生命的開悟。

　　現代人的存在焦慮是由於自我壓力的無處宣洩，莫名的煩惱常駐心頭。若能把「我」整個開放，我們便會進入「無我」的空間。如此，焦慮會逐步消失，沒有一個「我」可焦慮。

　　在創作過程裡的專注，讓自己達到「高峰經

驗」，最後使自己成為「真正的我」的原貌。我們在此經驗中接觸了潛能的巨大反應，並和世界連結在一起。這種體驗是自然而生的，無法刻意去執行，這是西方所認知的開悟狀態。

中國的至聖先師孔子以自己為例子說：「吾十有五而志於學，三十而立，四十而不惑，五十而知天命，六十而耳順，七十而從心所欲不踰矩」。這是孔子每隔十年的開悟狀態。可見「我」是隨著時間的推移而時刻在變動，「真正的我」並不以固定不變的方式存在。

當我沉浸在創作裡，完全沒有意識到我這個人、創作的行為和畫布接受體，三者之間的分別，這樣的藝術顯現，我稱其為「藝在當下」。這時沒有一個「我」的存在，任創造力自然而然地開展。開悟便是真實本性的反映，它包含了相對世界的色相（作品的產生），也俱足了空性的存有（空白的原始畫布），它們之間互相交織成各種「心」的意象。這些意象，在我創作的修行道途中時時刻刻都在顯現。

最後，我學到了在絕望痛苦時，不做任何抵抗，接受它的到來與現有的一切，不把它固定在我的思考裡，不反對自己，不評價自己，不執著於對自己的看法，不再被恐懼、煩惱拉著走，這就是藝術創作對自我開悟的修行之道。

第二章

自我探索：用畫筆講述內心的故事

　　藝術創作能協助我們探索自身的想像力，幫助我們學習如何看待生命中的更多可能性。大多數人由於對創作心存恐懼，無形中抑制了想像力的運作潛能。

　　首先，我們要心無定見，讓心像到處流動，留意欣賞其中的各種豐富性。專注於某個影像的顏色、形狀、質感及其他細節，留意一下有什麼東西會觸動自己的內心。記得與作品去對話，讓自己融入畫作裡面，讓作品成為自己當下的形象代言人。

　　藝術創作的過程必須拋開有意識的思考與批判，唯有情感的自由投入，而不是精心設計的作品，才可獲得自我探索的效果。唯有如此，才可打破固有的思考模式，學習面對生命中更多的可能性，放鬆對自我的心理束縛。

　　圖像不像語言一樣直接，因此是不會傷害人的，其傳達的資訊易於被接受，易於促成我們的信念改變，讓自己更有勇氣面對不確定的未來。

本章導讀

自我探索作品之一＜心路＞，畫中話：「佇立在人生的十字路上。」

自我探索作品之二＜我是機器人＞，畫中話：「心門緊閉，寸步難行。」

自我探索作品之三＜堅定＞，畫中話：「將一切定格在當下。」

自我探索作品之四＜沉思＞，畫中話：「面對心靈的重新洗禮。」

自我探索作品之五＜束縛＞，畫中話：「承受著苦難的束縛。」

自我探索作品之六＜我是誰＞，畫中話：「探索人生意義的現在進行式。」

自我探索作品之七＜我的探索＞，畫中話：「自我成長的開端。」

自我探索作品之八＜我與自我的對話＞，畫中話：「接近真實的自我。」

自我探索作品之九＜承擔＞，畫中話：「自我探索的最終目標。」

心路：佇立在人生的十字路上

心路

創作年代：一九九九年

作品尺寸：91×73公分

作品材質：複合材料

此時此刻的我正佇立在人生的十字路上，前面已經是路的盡頭，不知下一步該往哪個方向走，才是正確的道路。

畫面中間的那一塊留白，象徵智慧的神聖之光，它是某種心靈淨化的感覺。我的黑色形體連結在大地之上，它也是黑色的。就像是一顆種子正在黑暗的泥土裡發展它的力量，逐漸邁向成熟與壯大。

我的四周都被黑色的不同造形結構所圍繞，它是陰暗及危險的預兆。分布在每個地方的各種不同大小的色塊，皆是我一路走來的心路歷程，並陪伴我度過人生的起起落落。

靜下心來，學會等待才能收拾內心的不安。錯綜複雜的黑色線條穿插在各個區塊之間，也包含我在內，那是象徵意志力的能量圈。我只需要內心充滿光明的希望，即能走出重重危險的關卡而到達彼岸。

我是機器人：心門緊閉，寸步難行

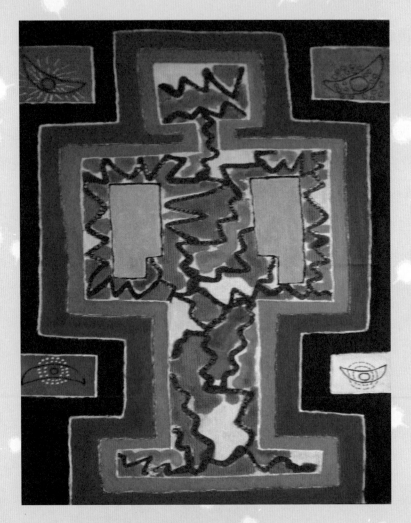

我是機器人

創作年代：一九九九年

作品尺寸：130×80 公分

作品材質：複合材料

我如同機器人般，佇立著等待行動，沒有任何的五官表情，全身被黑色的鎖鍊困住，只能靜觀其變卻沒有多大做為。雙手有力地緊靠在腰部，想壯大自己的能力，圍成一個門字的造形。自己的「心門」緊閉，雖有黃色的光明願景，但雙腳卻無法行走。層層的框架綁住了自己，也形成了心靈上的阻隔。

　　我用對稱的造形是企圖平衡內心的無助感，內圈的綠色是代表著生命和希望的，但同時也是充滿嫉妒與危險的。周邊的藍色象徵自由獨立的感覺，同時也表達了孤獨與不被愛（瞭解）的感覺。背景中的黑色是我受制於環境限制的顏色，籠罩在陰影之下，只能以重重的保護罩來隔離外界的黑暗世界。

　　背後的上下左右是觀照自我的喜怒哀樂眼神，此時此刻的我太關注外界的眼光，而難以自處，藉由機器人的形象去保護柔弱的自我，這是當下執著的心理產物。

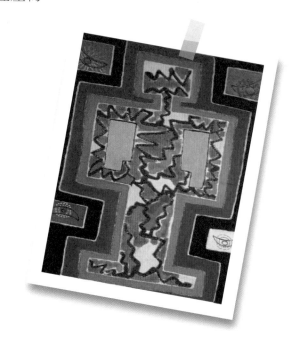

堅定：將一切都定格在當下

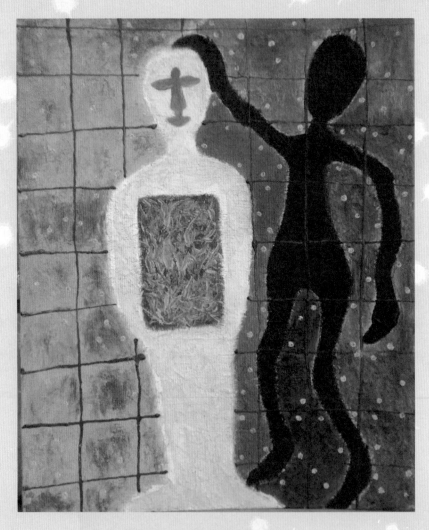

堅定

年代：一九九九年

尺寸：162×112 公分

材質：複合材料

以畫療癒：一位藝術家的藝術心路

左邊站立的白色人代表自我，身體中間的紅色部分彷彿正在發光發熱，象徵自我潛能的發揮。藍色的五官象徵超越一般思考的寧靜領悟。

　　右邊的黑色變形人影是潛意識中的另一個自我，我稱之為陰影。它是自我不可分割的一部分，只有與它相互作用，才能成為完整的自我。它就如同是佛法所說的「貪、嗔、癡、慢、疑」五毒，始終與我形影不離。

　　左方的黃、橘色背景，是光明溫暖的隱喻，象徵地震前的和樂氣氛。

　　在自我和陰影之間的紅色是象徵衝突危險的信號。陰影的胯下是藍色的，那是我揮之不去的憂鬱氣息，至於陰影右方的綠色則是為自我帶來重生希望的所在。

　　雖然我正被身後的深色方形格子狀的環境包圍著，但無處不在的聖潔光點，從上方不斷地落下，這些白色光點照亮了我的前程。

　　此刻的我將一切都定格在當下。唯有腳踏實地的莊嚴自在，才能將陰影統整起來，走出被自我禁錮的牢籠，以堅定的自我，去迎接下一場的人生考驗。

以畫療癒：一位藝術家的藝術心路

沉思：面對心靈的重新洗禮

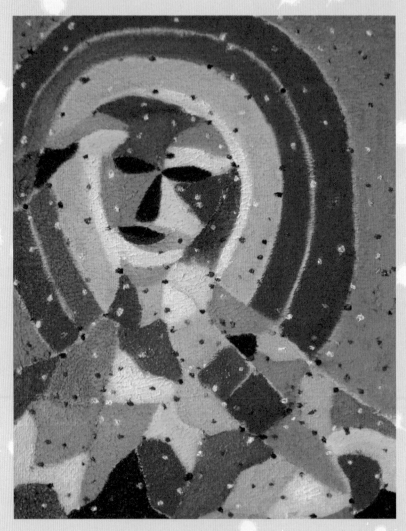

沉思

年代：一九九九年

尺寸：91×65 公分

材質：複合材料

我的身體被各種不同顏色的沙石覆蓋，這些都是各式情緒因數的累積。不同的顏色象徵著喜怒哀樂的滋味布滿全身。雙眼是空洞的，看不清人生的真正方向，對於未來的發展就像身陷層層漩渦般，毫無做為。

　　深色的陰影籠罩四周，躲也躲不掉，象徵突如其來的大地震對自己的生活造成影響。雙手緊捧頭部是穩定力量的支撐作用，是一種對抗情緒低潮的自癒顯現，也是平衡思維的表徵方式。

　　嘴下的一抹紅，加上左右上方兩邊的紅色色塊，都喚醒了我面對人生的熱情。四周的彩色斑點，皆是自我沉思下各種念頭的反映。在混沌的現實世界裡，總有星光燦爛的積極顯現，就看自己對當下的領悟。

　　地震是面對自我心靈的重新洗禮，身在重災區的台中市，讓我有機會再次面對人生探索的難得機遇。

束縛：承受著苦難的束縛

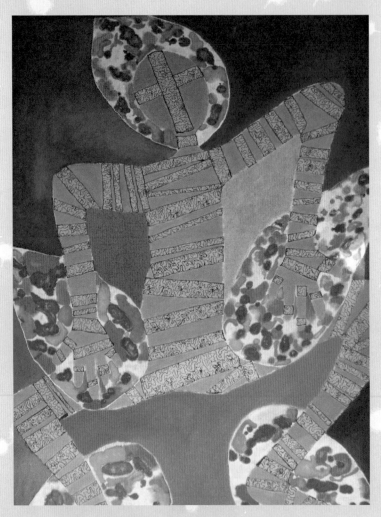

束縛

年代：一九九九年

尺寸：162×112 公分

材質：複合材料

我的身體被五花大綁，無法自主地行動，體內也被各種緞帶束縛住，整個人動彈不得，只能期待下方的支撐物，讓自己能平安度過這次大地震的人生考驗。

　　整幅畫訴說著自己必須坦誠地接受地震後的人生洗禮，臉部的十字形緞帶有自我救贖的意味，也暗示自己無論如何都要以十字架的精神做出利於眾生的事。雖然眼前的自己正承受著苦難的束縛，無法自由地像鳥兒般自在飛翔，但雙手的放下已證明接受一切的勇氣。

　　我被五花大綁是象徵佛法的「五蘊」：色、受、想、行、識，這些都是造成自己被無名所困擾的結果。

　　外在的環境以藍、綠兩色調為主，我的世界還是無限寬廣的，可容下一切事物；雙手之間的紅、黃色塊，代替了我的雙眼，有澄清自我的內在投射；下方的紅色支撐體是中心思維的自我象徵，也是「藝術即自療」的最佳寫照。

我是誰：探索人生意義的現在進行式

我是誰

年代：一九九九年

尺寸：117×80 公分

材質：複合材料

我彷彿被目前的種種困境覆蓋，黑色的憂鬱線條正在侵蝕我的身體，血管裡已無新鮮的血液供給，身旁大小各種的黑色色塊像遊魂般無處不在，牽制著我的行動。

　　蒼白的肌膚是當下無能為力的顯現。眼睛被矇蔽了，看不到此刻的真正方向。思考陷入僵局，以往生活的彩色世界已被大地震搞得暈頭轉向，只好暫時蹲跨於地面，看能否在未來找到一塊立足之地繼續發展。我的自信還在醞釀著，思維還是不安定，下一步要如何證實自己，去完成「我是誰」的神聖使命呢？

　　我幾乎佔據了整個畫面，露出粗糙的油彩肌理，這是自我追尋的探索方式。外在環境的侵入不可避免，就看自己如何看待地震的當下考驗。

　　「我是誰」既不是疑問句，也不是敘述句，它是自我探索人生意義的現在進行式。

我的探索：自我成長的開端

我的探索

年代：一九九九年

尺寸：146×97 公分

材質：複合材料

我把自己分成五個部分來探索自我的現狀。

中間的圓心是頭部，以黑色做為表示，那是無窮無盡的究竟實相，同時也是虛空的代名詞，是自性的象徵，也是自我的核心顯現。

雙手雙腳是互補對稱的，手腳在中心頭部的指揮下，才能在大地震後協調運作開展人生的新局。熱心雙手的積極主控性加上冷靜協調的雙腳行動力，可以在人生的圓周軌道上發現種種不同的自我真相，然後逐漸完善人生的自我追尋之道。

無論是直接的出擊或是間接的轉手把握，抑或是一步一腳印地邁向自我探索的路程，皆是心理成長的開端。

要如何手腳並用完成自性的最終發現之旅，是人生必修、最重要的自我探索課題。

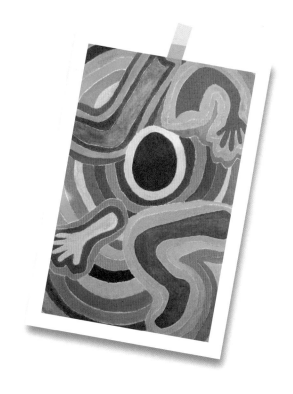

我與自我的對話：接近真實的自我

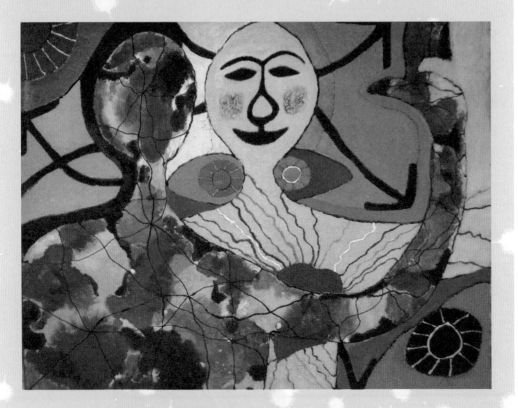

我與自我的對話

年代：一九九九年

尺寸：91×73 公分

材質：複合材料

畫面左邊是我，右方則是內在的自我。我的身體充滿了由紅、藍、白、綠、黃、黑組成的「六塵」，黑色線條連接了它們而產生身、口、意三業，從頭頂上一直延伸至肩膀的粗黑線是我的陰影面。

　　我舉起右手向上蒼發願，從此要真實面對自我的圓滿本性，讓身後的人生方向不再消沉或者留戀地震前的幸福時光，把握住穿越自我、利於眾生的自我向上的成長目標。

　　我的雙眼在畫面的對角線上，這是妄想心、分別心、執著心的顯現象徵。身後的「自我」有溫暖和諧的身體，有一顆真誠無私的大愛心，它散發出自我的人性光輝，照亮了我與自我之間的白色光明面。

　　自我的表情是無條件接納我的，只要我真誠面對自我形成的本有一體，就能達成「離苦得樂」的終極人生追求。

　　自我的雙眼是平衡的，無論在理性感性、物質精神、利人利己上，都能呈現出橙色的溫暖光明面。

　　透過我與自我的對話，去反省我是否愈來愈接近真實的自我。如此，即可邁出自我成長　的第一步。

以畫療癒：一位藝術家的藝術心路

承擔：自我探索的最終目標

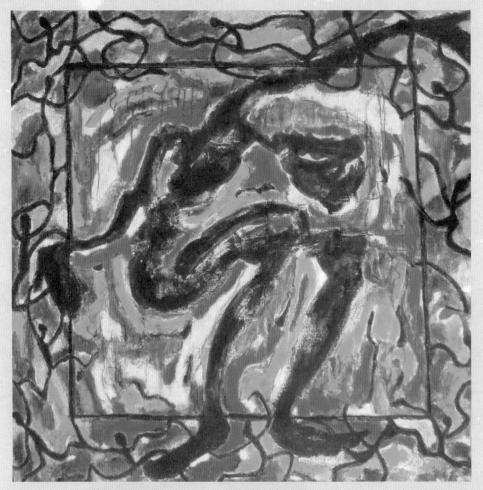

承擔

年代：一九九九年

尺寸：120×120 公分

材質：複合材料

自我探索最終的目標是承擔一切發生在自己身上的所有事件，它沒有對錯、沒有標準、沒有好壞之分，重要的是自己心甘情願接受任何發生在自己身上的事情，而且最終能自在無罣礙地放下它。

　　人生的苦難是本質的展現，以黑色代表自我的能量，低頭是謙卑的暗示，獨有的慧眼是讓自己學會真正看清現世的一切造化，自有因緣造化。伸展的雙手是無條件接納現有的一切安排，蹲立的雙腳是願意虛心接受任何內外的環境考驗。

　　四周分布的種種顏色都是七情六慾顯現的色彩，內部的滴露線條是自我的真情流露。四肢突破了自我設限的黑色框架，並與外界的人們產生了互動效果，脫離了自怨自艾的負面想像，終於完成了自我探索的人生承擔。

第三章

畫即能量：完成心靈的淨化儀式

當你完成了創作，把它張貼在專屬自己的展示空間裡，凝視你的內在能量呈現形式，只是單純地觀看並欣賞自己的作品。注意身體某個部分產生的感應力量，你的目光會集中於何處？作品會讓你放鬆嗎？有喜悅感嗎？能讓你沉靜下來嗎？完成了心靈淨化的儀式嗎？對這些問題，不需要理性的思考答案，而是信任肢體的動作，讓身體來說話，當下的你已從特定的形式符號中，發展出自己所擁有的能量型態。

當我感到能量虛弱時，通常會重複畫一些圈圈，並用各種顏色穿過它們，讓它們交織在一起，成為一個聚合體。這種無意識的塗鴉行為將能量重整，讓我產生「昨日種種譬如昨日死，今日種種譬如今日生」的心理感受，有重生的幸福感。

我時常在工作坊中鼓勵大家自由繪畫，逐漸找到適合自己的表現方式。畫畫最大的障礙在於失去對外界的專注。畫畫重要的不是要用意識去進行無謂的批判與思考，而是讓自我和外部世界進行能量交換。只要記錄下內心的掙扎，留意自己特有的符號創作，假以時日，等你領悟了「繪畫即能量」的創作涵義，就能在平凡事物中窺見無限的可能性。如果你能秉持這樣的心態，便自然進一步理解：繪畫即是促進能量交流的正向關係，如同我們身體內的動脈和靜脈之間的血液交換，或是肺部裡的氧氣與二氧化碳的氣體互換。如此的能量進出，象徵生命正經歷著變動，並且在變動中成長。

本章導讀

自我能量作品之一＜互動的人生＞，畫中話：「享受生命的豐富
盛宴。」

自我能量作品之二＜男女之間＞，畫中話：「寬容對方就是善待
自己。」

自我能量作品之三＜雙人舞＞，畫中話：「男與女之間是一種互
補關係。」

自我能量作品之四＜如是我觀＞，畫中話：「用心感受天地萬物
之本色。」

自我能量作品之五＜自得其樂＞，畫中話：「快樂地接受當下。」

互動的人生：享受生命的豐富盛宴

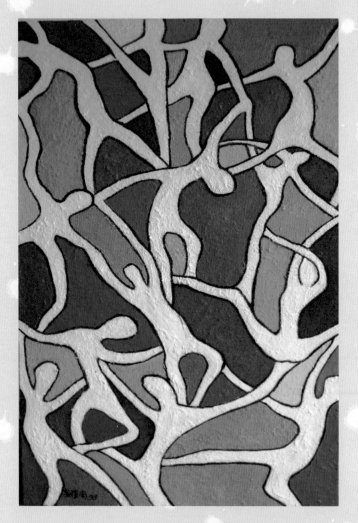

互動的人生

創作年代：一九九八年

作品尺寸：90×45公分

作品材質：油彩

這裡面出現了很多的白色人體，都在做著有節奏的律動，他們都帶有一顆溫柔、善良的心。我是在其中扮演的一個角色，或是所有人物都是我的化身。

　　黑色的線條是神秘能量的呈現，我正在享受著生命的豐富盛宴，背後中的各色場景，都是人與人之間交流下的情感特徵，悲歡離合都在其中，這就是真實的人生畫面。

　　我努力成為我自己，在人生舞臺上，賣力地演出，無論是份量很重的主角，或是做為陪襯的配角，都要相互支持、打氣，共同完成這出舉足輕重的人生大戲。

男女之間：寬容對方就是善待自己

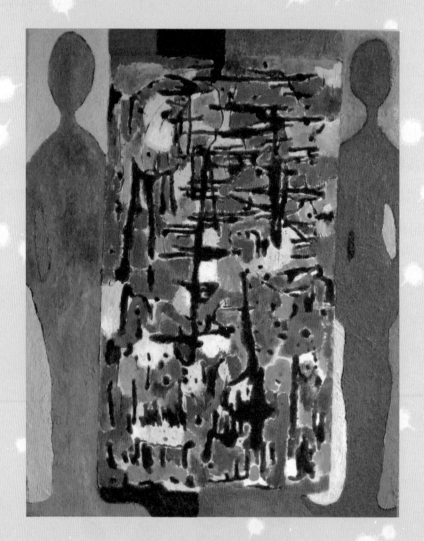

男女之間

創作年代：一九九九年

作品尺寸：117×91 公分

作品材質：複合材料

男與女之間存在著本質的差異，如何與異性完成有效的交流溝通，就是這幅作品的主題。畫面中，男女雙方都沒有五官表情，只有手部插腰的動作，這樣帶給我的想像空間很大。

　　至於雙方的情感互動性，可從畫面中間的各式點、線、面構圖看出，從中我可以找到自己面臨問題的蛛絲馬跡。畫面中的種種色彩象徵各式情緒的相互碰撞，黑色條狀物如同迷宮中的隔離物，它阻絕了資訊的傳達，黑色斑點是引爆雙方的導火線，導致自己與對方產生交流的障礙。

　　相臨的各個大小不同色塊，都代表色彩心理學中的各種顏色密碼，它們帶給我們的心理印象如下：

白色——單純、真實、失敗、孤獨、冰冷……。

黑色——僵硬、拒絕、寂靜、尖銳、壓力……。

紅色——熱情、亢奮、憤怒、危險、攻擊……。

黃色——光明、溫暖、威脅、智慧、嫉妒……。

藍色——獨立、神聖、寧靜、憂鬱、青春……。

綠色——希望、成長、重生、貪婪、放鬆……。

橙色——注意、熱鬧、快樂、幸福、侵略……。

紫色——高貴、低俗、感性、自私、悲傷……。

粉色——活潑、溫柔、大方、無知、弱小……。

　　我從作品裡得知我與妻子之間的相處之道，也反映出寬容對方就是善待自己的人生道理。

雙人舞：男與女之間是一種互補關係

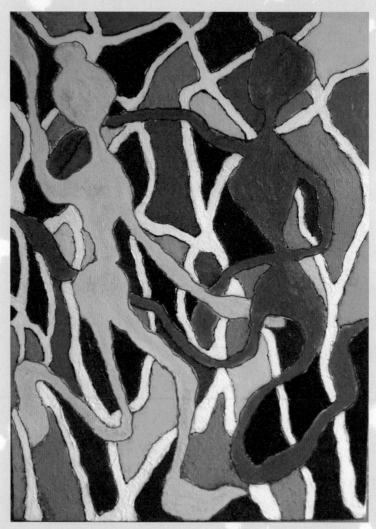

雙人舞

創作年代：一九九九年

作品尺寸：91×65 公分

作品材質：複合材料

男與女之間是一種互補關係，也是能量交流的最佳途徑之一。我把男女主角用壓扁變形的手法來處理造形的用意，是說明不要膨脹自己，讓雙方都更加柔軟化，才能增進彼此的能量。

在生命成長歷程中，我們都需要在正確的時間內，遇到正確的人，做出正確的事情。如此，才能像這幅畫的主角背後相互交叉如樹枝般的白色線條，發揮出光明的能量，照耀著上下左右四方。

藍色的男人是我自己的寫照，它是天空與水的顏色，同時也蘊含了自由獨立的感覺。保持一顆開放的心，專注於當下的人生舞步，自己並不孤獨無依，有另一半的支援鼓勵，讓我的事業企圖心，再次燃起藍色的火苗。

黃色的女人是我的妻子，它是情感變化兩極的顏色，既是溫暖陽光，也是嫉妒不安的。她需要我的肯定與祝福，才能保持旺盛的行動力與我一同合作，跳出和諧的雙人舞曲。

感謝她捎來春天的資訊，補足了我的元氣，讓寧靜致遠的藍色形體，邁入另一個開創的人生局面。

如是我觀：用心感受天地之間萬物本色

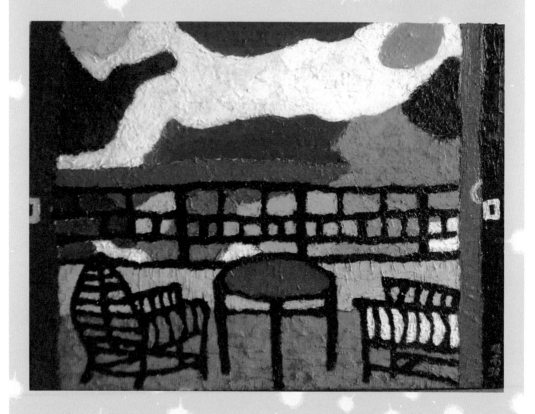

如是我觀

創作年代：一九九八年

作品尺寸：65×53 公分

作品材質：油彩

我打開面向大海的休閒小屋的陽臺大門時，見到自己化為白雲狀的人體，正徜徉在大自然的懷抱裡。白色的軀體散發出清新自然的本質之光，它橫跨在畫面左右兩端，身處在寂靜之中，脫離了意識的禁錮。

　　我的粉紅色大腦，煥發出青春的色彩，正在用心地感受天地之間萬物本色，在寧靜平和的氛圍裡，我發現自己已和感知的物件融為一體了，這種與宇宙萬物合一的感覺就是「究竟的我」。

　　從圖像進行的知覺中，我的內心便衍生出集體潛意識之無形疆土，它取代了原來的形象認同。

　　寧靜就是智慧的象徵，它是孕育自我的溫床，只有保持這個狀態，我才能發現解決問題的方法。

自得其樂：快樂地接受當下

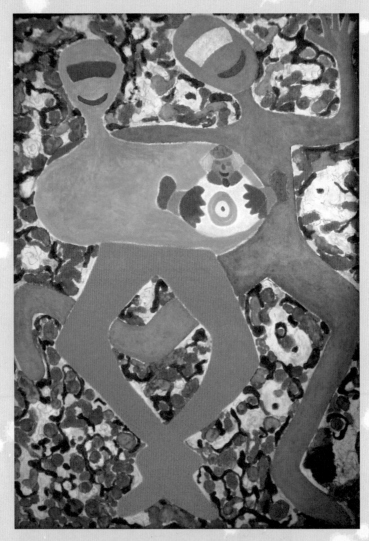

自得其樂

創作年代：一九九九年

作品尺寸：162×112 公分

作品材質：複合材料

畫面中心有個圓靶，它告訴自己只要「一次做好一件事」，傾注我所有的能量，就能完成內心的目標。把自己當成小丑，既能為他人帶來歡樂，也能舒暢自己的身心。

　　外在的眼睛時常被身邊的花花世界所矇蔽，因為它們都有美麗的外衣，非常迷惑人。因此，我需要「用心地看」，才可見到事物的真理。當然，如果可以與他人一起分享這分美妙的「心得」，也真的是人生一大樂事。

　　我相信每件事情的出現，都有它自身的道理。如果能手舞足蹈地迎接任何的挑戰到來，那麼每件事都是值得慶幸的。自己可以笑瞇瞇地完全接受了當下，放下內心的阻抗情緒之後，往往會發現周遭的一切都變得更加美好，也顯得特別自在。

　　快樂地享受此時此刻的實際情況，我不再抱怨任何事物，接納無法接受的，便能獲得「自得其樂」、順其自然的內在心路歷程。

第四章

意象投射：從自療到超越

任何想渴望觸及情感、給內心療傷止痛的人，都能在藝術創作中獲益匪淺。它對於個人整體健康的幫助並不亞於均衡的營養、規律的運動或靜心冥想。這種意象的投射療法，在西方被稱為「藝術治療」，在各式的醫院、診所與復建中心等地方被廣泛運用，甚至被納入維護健康的整體性醫療計畫系統之內。

藝術創作做為「自療」的方式，可以區分為四個階段，在順序上並沒有必然的接續。

一、自白：我們利用不同的媒材來創作，並摸索其特性與表現方法，這樣的作畫過程，就是一種心靈的獨白。個體藉由繪畫將隱藏的無意識情感揭露，並透過藝術的操作，逐漸浮現在意識裡。這種「傾訴」的方式，能讓個體受壓抑的能量釋放出來，發揮淨化心靈的作用。

二、闡述：以「實畫實說」的自我對話方式，我們能將內心對自我的認知透過移情的投射作用表達出來。這個過程完全由創作者自由發揮，從圖文並茂的互動中，理清自己的身心狀況。

三、認知：這是一種自我增強作用，它的焦點在於將影像歷程融入自己的生活中，保持全然的覺知。畫面中的色彩對創作者往往有特

殊的心理意義。比如，黃色在這裡是最耀眼的，那麼想想它對你有什麼意義，你從中學到了些什麼，最終為作品取一個與你所覺知到的意義相對應的主題，這個過程就在無形中增強了對自我的認知。

四、轉化：唯有經過此過程，才能產生新的生命形態。單純依靠大腦的思考往往無法帶來自我轉化的結果。所謂自我轉化，即是從「假我」到「真我」的演變，它和我們的身心發展有密切的關係。這是一種「超越功能」，從動態的交互作用當中，發展出獨具個人特徵的靈性本質。自我經由轉化階段才能到達自性的核心，因此，轉化就是超越自我的實現，它使我們與外在世界有合而為一的正向使命感，最終顯現在利他主義的實踐中。

本章導讀

自我自療作品之一＜苦悶＞，畫中話：「我彷彿得了不治之症。」

自我自療作品之二＜自畫像＞，畫中話：「無形的壓力把我淹沒。」

自我自療作品之三＜誰框住了我＞，畫中話：「有時候，等待是最好的方式。」

自我自療作品之四＜迷思＞，畫中話：「清楚地認知下一步。」

自我自療作品之五＜臣服於當下＞，畫中話：「平和的心境與我相伴。」

自我自療作品之六＜心網＞，畫中話：「重生的開始。」

自我自療作品之七＜我的領悟＞，畫中話：「生命在寂靜中變得清明。」

苦悶：我彷彿得了不治之症

苦悶

創作年代：二〇〇〇年

作品尺寸：65×50 公分

作品材質：複合材料

我彷彿得了不治之症，經過化療後頭髮已掉光，此刻的身體顯得特別的蒼白無力，五官幾乎糾結在一起。緊張的雙眉、空洞的眼神、說不出的痛苦，加上耳朵被雙手所矇蔽，當下的我陷入被禁錮的地步。

　　藍色的憂鬱色調充滿在我的臉龐，脖子以下的紅色身體部位是對生命還具有熱情的寫照。左邊的綠色手臂象徵環境外的惡劣不堪；右邊的深藍色暗示自己需要更冷靜地思考未來的人生出路。

　　上方流淌下來的各種色條是不滿情緒的發洩，背景的各種顏色斑點是外界所有影像的濃縮，至於其中的大塊黑色調，則帶來了令自己心慌且強烈不安的壓迫感。

　　現實中的一切都在變化，藉由畫面的影像澄清了自己的「苦悶」現象。

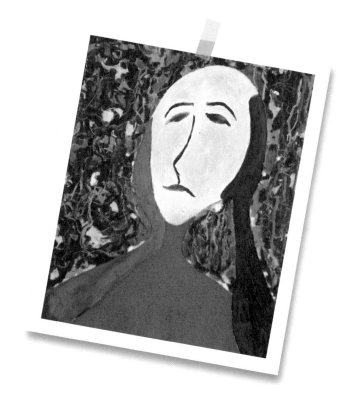

自畫像：無形的壓力把我淹沒

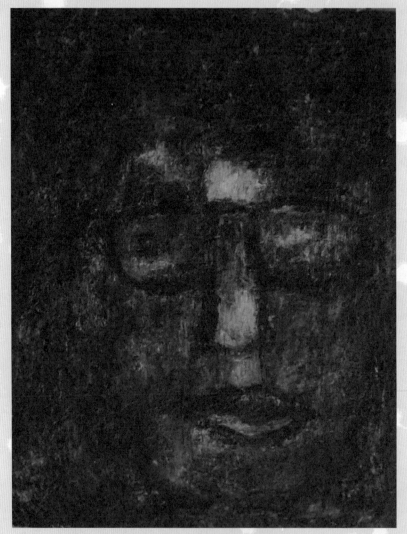

自畫像

創作年代：二○○二年

作品尺寸：50×65 公分 15P

作品材質：油彩

整個畫面肌理非常濃重，給人一種莫名的深層感覺。孔子說：「四十而不惑」，可是對不惑之年的我而言，無形的壓力正堆積在我身上，快把我淹沒，只剩下一張依稀可辨的模糊臉孔。

　　畫面中，我雖然戴著近視眼鏡，但右邊卻是白色狀的光影，看不到眼睛的形狀，那是對未來人生的恐懼與迷茫。至於左眼則看不清眼球，那是當下無法對焦事實的結果。我的表情正處於木訥封閉的自我狀態，尤其是緊閉的紅色雙唇及黑色線條，透露出壓抑的憤怒與無言的人生抗議。

　　在中年危機的爆發下，一切都變得困難重重。但是值得欣慰的是，我的雙眉中間和鼻頭皆以方塊造形的白色來表現自己，那是心靈智慧與情緒淨化的象徵。方形類似一種迷宮，它被認為是可以發現問題或解除疑惑的冥想形式。

　　這幅自畫像表達了自己正在摸索人生出口，是我步入中年之際的真實情感告白。

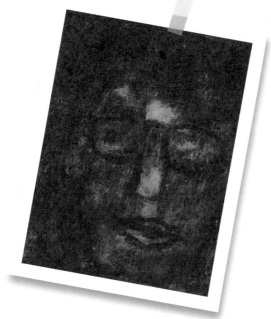

誰框住了我：有時候，等待是最好的方式

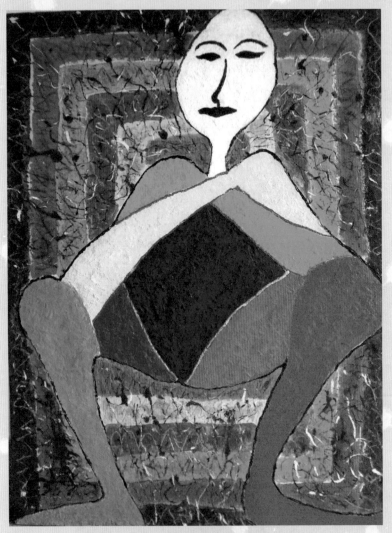

誰框住了我

創作年代：二〇〇〇年

作品尺寸：100×73 公分

作品材質：複合材料

我正蹲著沉思，此時的白色頭腦有冷靜清明的感覺。相互交叉的手臂，宛如一對新生的翅膀，正在保護著自己。中間表露出的菱形深藍色結構，是暗喻退一步才能形成最終的目標方向。

　　有時候，等待是最好的方式。只要雙腳平穩地屹立於大地之上，就算是面臨層層的關卡挑戰，還是能以靜制動去突破它們帶來的種種限制，包括了如何面對自己的生命、家庭的關係、夫妻的溝通、職場的困頓、艱難的環境、人生的發展等六個現階段的必要完成任務。

　　我背後的六道關卡正是上述的六個人生使命，整個畫面是以頂天立地的圖像來呈現的，它給足了自己勇氣。到底是誰框住了我？只要允許自己沉澱下來，接著，就是起而行的時候了。

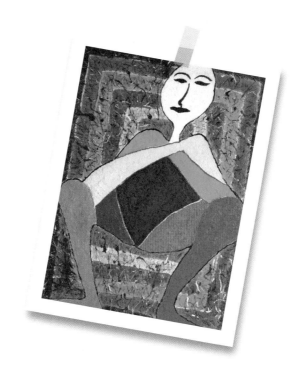

以畫療癒：一位藝術家的藝術心路

迷思：清楚地認知下一步

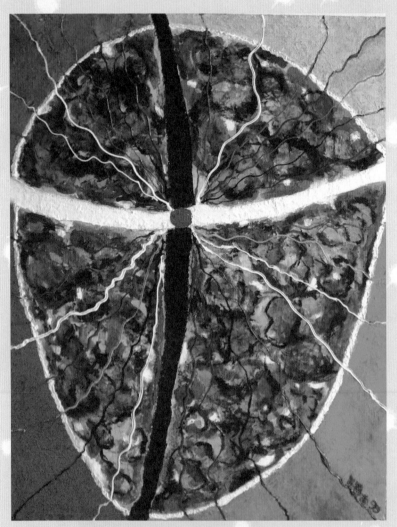

迷思

創作年代：一九九九年

作品尺寸：65×50 公分

作品材質：複合材料

我的頭部佔據了整幅畫，它也可被視為是一個保護自己的盾牌，中間被十字形的黑白線條分割成四個部分。水平的白色線條代表自己的理想追求，它從來沒有間斷過；黑色的垂直線條暗示了現在的我正籠罩在失敗的死亡陰影之中。

　　兩條線的交會之處有個紅色圓點，它是大腦松果體的所在位置，也是直覺能量的集合中心，透過它將各種能量光線發揮出去，這是生存本能的表現。左上角的藍色背景區塊是精神層面的反映；右上角的黃色背景區塊是物質層面的反映；左下角的紅色背景區塊是感性層面的反映；右下角的綠色背景區塊是理性層面的反映。

　　這四大區塊中，代表理性的綠色區間是最大的。畫面已傳達出自己當下已具有嚴肅認真、堅定不移的人生信念。從這裡我獲取了能量，也清楚地認知我的下一步 該如何行走。

臣服於當下：平和的心境與我相伴

臣服於當下

創作年代：一九九九年
作品尺寸：90×30 公分
作品材質：複合材料

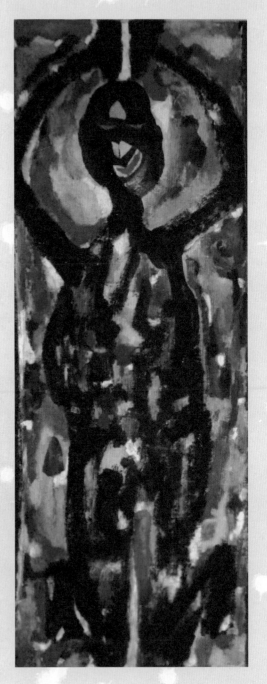

當人們感到無助時，會尋求上天的賜福，我也不例外。我的手腳部分佔領了上下的邊界，這時的自己已不再頂天立地，而是跪拜在大地之上，手裡拿著筊杯祈求神佛的保佑加持，讓我獲得更新的人生。

濃重粗黑的筆觸，布滿整個軀體，它是悲傷與沮喪的象徵。我雙眼微閉，腦門虛空，嘴角上揚地完全臣服於事情的真實狀況，接受「既來之，則安之」的人生哲理。

我的身體呈現透明狀，並和周圍的背景合而為一。因此，沒有了二元對立的好與壞區別心，只有全然地接受現有的一切，此刻的自己正接引象徵所有情緒色彩消失後，留下最清新的白色光，那是一種開悟的靈光。

當我已不再指望些什麼時，奇蹟便自然發生了，這是我的「心」在作用，此時平和的心境與我相伴。

心網：重生的開始

心網

創作年代：一九九九年

作品尺寸：115×115 公分

作品材質：複合材料

畫面中有兩層網，內層是由輕柔無比的絲巾建構而成的內在心網；外層是由粗麻加上顆粒小石組合而成的外部網路世界。

　　心網內散布了點點滴滴大小不一的黑色線條，它象徵哭泣的眼淚，外面的剛強表現只是一個假象，其實我的內在心靈是極其柔弱，容易為環境所困而受到傷害。

　　格子狀的心網以灰色為主體，灰濛濛的色調，讓我的思考極其混亂，也看不清自己真實的意圖。其中的灰黑色是內心沉重的負擔，另一種銀灰色則給予我一種寧靜、祥和、與世無爭的感覺。

　　此刻的我正處於消極矛盾之中，外部環境坎坷不平、不易行走，自己又非常地消沉、黯淡，始終提不起能量。

　　但是靠著網線的相互接軌，自己彷彿經歷了由死而生的過程，心網給我的最終意義是重生的開始。

我的領悟：生命在寂靜中變得清明

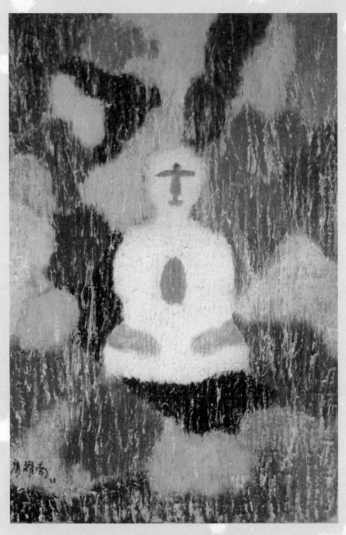

我的領悟

創作年代：二〇一一年

作品尺寸：40×60公分

作品材質：油彩

孔子說：「五十而知天命」，這正是我此時此刻的最佳寫照。自己在變動不斷的環境中，保持著不被污染的白色身軀，在心靈淨化中，不為物喜、不為己悲。儘管處在多姿多彩的繽紛世界裡，一切順其自然，不再像從前那樣汲汲營營於各種事項，那只會帶來無盡的煩惱。

　　我只需要靜心關注當下即可。過去是不可追的，未來總是無法預測的，只有當下的我才是最真實存在的，生命在寂靜中變得更加清明。

　　為自己的當下負起責任，接受發生在我身上的一切，這就是佛教的領悟之道。人皆和宇宙萬物有關聯，所有事物都是相互影響的。

　　因比，我的藍色五官代表了守護身、心、靈平衡的天使，讓自己在寧靜的沉思中領悟到「真實的自我」。

chapter 3

讀圖見心：
普通人的心路藝術

第一章
自我素描：與未知的自己同行

　　與他人溝通互動時，我們常常會發現別人不能真正理解我們。但是，我們自己就真的最瞭解自己嗎？在自己替自己描繪的自畫像之下，是否藏著另一幅真實的臉孔呢？在一幅「實畫實說」的真誠圖畫中，我們無法隱藏自己，那麼，讓我們在圖畫中遇見未知的自己，並嘗試與這樣的自己同行，踏上新的道路吧！

本章導讀

<舒適安全>，畫中話：「一座拒絕與人溝通的無門之城。」

<甦醒的春天>，畫中話：「象徵內心空虛的留白。」

<陽光普照的日子>，畫中話:「自閉——遮擋陽光的層層烏雲。」

<心裡的森林>，畫中話：「非光即暗，非此即彼的二元森林。」

<充滿矛盾的人>，畫中話：「日月星同現，混亂焦慮的心理。」

<積極的人生>，畫中話：「始終如一的信念。」

<我是一個平凡的人>，畫中話：「人生滄桑後的平和淡然。」

<我生活的地方>，畫中話：「無力尋找未來的出口。」

<春之爽>，畫中話：「尚未明朗化的人生方向。」

<平衡的人>，畫中話：「平衡不是現狀，而是方向。」

<媽媽的帶領>，畫中話：「不再依賴，學會獨立。」

<獨一無二的人>，畫中話：「既然無法飛翔，不如腳踏實地。」

<快樂的人>，畫中話：「人生規劃還沒有準備好。」

<我是個女人>，畫中話：「內在美才是真的美。」

<我是志工>，畫中話：「助人是自助的補償。」

<我是親切、可信任的人>，畫中話：「強迫心理下的完美專業形象。」

<真誠執著的我>，畫中話：「世俗化的職業女性形象。」

<快樂的人>，畫中話：「有自信，才能真的快樂。」

<堅實豐碩的果樹>，畫中話：「樹上無果，果在心中。」

<幸福紅果樹>，畫中話：「太多的幸福，抓不住就變成空。」

沒有門的城堡

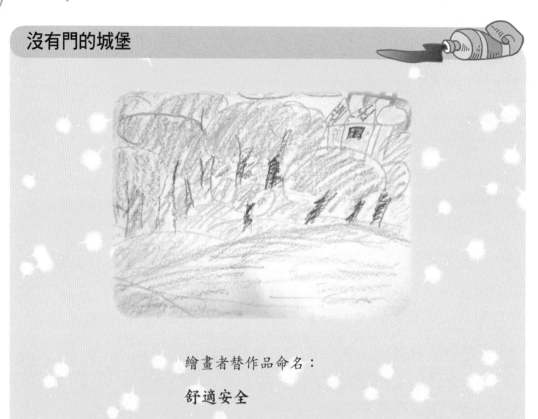

繪畫者替作品命名：

舒適安全

繪畫者：Barry
繪畫者職業：公司職員
繪畫者年齡：二十七歲
繪畫者婚姻狀況：未婚

繪畫者自我認知

　　我自認個性內向，不喜歡與人打交道，感覺一個人過日子很自在，就以「舒適安全」表現自己的心理畫。

作品藝術心理分析

　　他把自己投射於右上方似城堡一樣的房子，以暖色調為主的房子

是他的堡壘，也是他的能量所在。

　　用黑色畫出的窗戶，是內在陰影的象徵物，暗示他不願打開天窗說亮話。

　　城堡沒有門，表達他目前並沒有主動與人溝通的打算，寧願待在安全的城堡，享受他所謂的平靜生活方式。

　　前方有河流的阻擋，中間有層層的樹林密布，沒看見連接房子的路徑，深處於上述多種的保護裝置之下，就是盡量不讓自己受到外界的傷害。

分析師建議

　　你的作品已把自己描述得很清楚，但是不是這樣就真的「舒適安全」呢？建議你再和畫面多交流，相信可以得到更多的領悟。

中心的留白

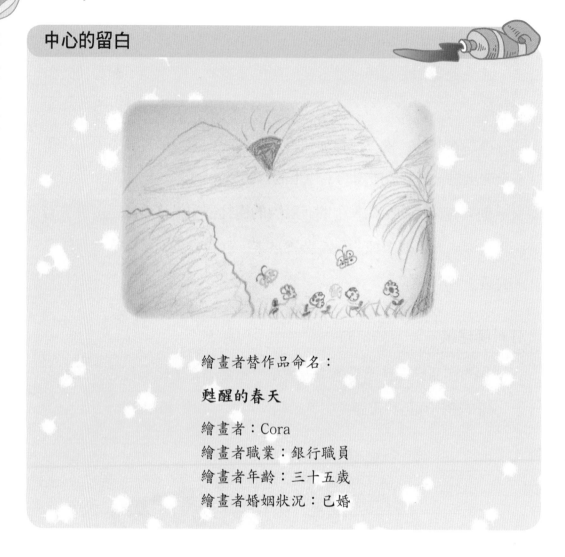

繪畫者替作品命名：

甦醒的春天

繪畫者：Cora
繪畫者職業：銀行職員
繪畫者年齡：三十五歲
繪畫者婚姻狀況：已婚

繪畫者自我認知

　　我對於自我的成長課題很有興趣，因此用「甦醒的春天」為主題，畫下了這張風景畫，希望藉此對自己內心有更清楚的認識。

作品藝術心理分析

　　她的圖畫中間是留白的，顯示目前的心理狀態是空虛不滿足的。

左邊的曲折形水塘是過去的生活記憶，有多重的限制，困擾也很多，她會無意識地忘了它的存在，但始終沒有去面對處理它。

　　上方初升的春天太陽，是以自我為中心的象徵意味，所以現階段能夠提升自我的能量是相當重要的。

　　畫面的兩隻蝴蝶方向不一且有些距離，可能她與先生之間有些人生規劃的差異，需要雙方再多溝通想法。

　　右邊的大樹是未來的自我形象，但樹木未畫完整，因此她對於未來的發展情形，並沒有一個較清晰的概念。

　　下方的花草是目前的現有資源象徵也具有正向成長的傾向，也有可能是內心慾求不滿的補償。

分析師建議

　　妳透過這幅「甦醒的春天」已經和自己做了許多的對話，要如何處理內心中的空白空間，是妳當下最需要面對的人生挑戰。

被遮蔽的陽光

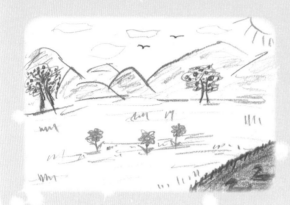

繪畫者替作品命名：

陽光普照的日子

繪畫者：Henry

繪畫者職業：醫療工作者

繪畫者年齡：三十八歲

繪畫者婚姻狀況：未婚

繪畫者自我認知

我目前正在創業階段，感情生活則靜觀自然發展。我想透過這幅作品多瞭解自己，驅散心理的迷霧。

作品藝術心理分析

他的圖畫右下方有兩隻天鵝在人工的池塘裡生活，這是他對愛情認知的心理投射。左邊的那隻是他本人的自我投射。由於頭朝左方，這是回憶過去和情人生活的情景象徵。周圍的深色欄杆是外界環境的影射，有被它限制自我成長的無奈，藍色塗滿的水面是傷感的情緒浮現。

畫面的中間有三朵盛開的花，是他對家庭認知的心理投射。親情是他的重要支柱，居中的花是自己，靠他近的是媽媽，較遠的是父親，可見他與母親的關係較為親近。家庭對他而言是最大的支援系統，也

是他的依託所在。

　　草地很稀疏，那是現在環境的暗示。由於養分不足，導致自我發展的侷促，能量受到拘束而發展有所停滯的象徵。

　　山的下方有兩棵大樹，那是未來對理想的想像，說明目前有好的事業發展與自己家庭的建立。但樹上的果實太多，充滿了太多的期待希望，而能量無法面面俱到地供應它們的成長，導致心理上有失落的感受。

　　遠方的連綿山脈，是達成目標的阻礙物象徵。山峰又尖又多重，尤其右邊更加地明顯。因此，唯有堅定自信、集中能量才能克服人生的艱難挑戰。

　　居右上的春天太陽，表示事業正處在萌發期且能量不大。

　　數量過多的雲朵，暗示自己的所作所為不被別人理解，有些自閉的傾向，也有逃避現實的行為發生。

分析師建議

　　這是一幅暗示性極強的作品，多給自己一點陽光，相信更能照亮他人，這樣才能真正成為「陽光普照的日子」。

光與暗的二元森林

繪畫者替作品命名：

心裡的森林

繪畫者：Annie
繪畫者職業：文字工作者
繪畫者年齡：三十二歲
繪畫者婚姻狀況：未婚

繪畫者自我認知

　　我喜歡文學創作，因此有關藝術方面的題材也十分吸引我，這次

參加一個成長團體活動，畫了「心裡的森林」代表自己的心情故事。

作品藝術心理分析

她是以直立的方式來表現心像風景，說明在與人交往上有自我設限的可能性。

據 Annie 說，這幅畫描寫了早晨的樹林。但從畫面上看，光線卻從西向東照射，這反映出一種否定性的心理防衛機制。被陽光覆罩的樹林是光彩的，沒被光線照耀的則是黑暗的，這反映出她在面對人與事的時候存在一種二元化的潛意識心理反應。她對於外界的好惡十分明顯，較缺乏彈性的面對，總認為光明會戰勝黑暗，也強調是非對錯的意識形態。

對於樹幹的輕描淡寫，反映出她對自己的情緒較難進行良好的控制，對於他人的侵犯與惡意十分的敏感。

分析師建議

經過與作品進行「實畫實說」的對話，相信妳已經聽到了「心裡的森林」深處那真實的內心之聲。畫面中那道光束，正是暗示自己要放開心靈，去面對現有的一切事物，至於人性的黑暗面就讓它放著吧！

日月星辰同現

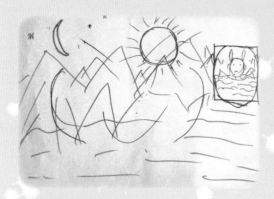

繪畫者替作品命名：

充滿矛盾的人

繪畫者：陶興

繪畫者職業：未提供資訊

繪畫者年齡：二十八歲

繪畫者婚姻狀況：未婚

繪畫者自我認知

我剛結束一段感情，有身心俱疲的感覺。我感到世界變得混亂，對自己的存在價值也起了懷疑，什麼事都提不起勁，成為了一個「充滿矛盾的人」。

作品藝術心理分析

他的畫面有些凌亂，山和水的界限不明，日月星辰同時出現，因此可以看出他現在的生活作息非常不穩定，受到心理創傷的影響而有嚴重焦慮不安的自我價值喪失感。

右上方被框框困住，快要沒頂的小動物是他自我的心理寫照，有強烈攻擊本能（毀滅自己）的慾望。

分析師建議

這是一幅自我能量消耗殆盡時的求助心理畫。主動尋求心理諮商是你的當務之急，因為不良的意念已累積相當時日了。

房樹人在同一水平線

繪畫者替作品命名：

積極的人生

繪畫者：Able
繪畫者職業：大學教授
繪畫者年齡：四十七歲
繪畫者婚姻狀況：已婚

繪畫者自我認知

　　我從事教育工作，常出差到外地講學，很受青年學子的歡迎。我對於藝術心理分析十分感興趣，因此以房、樹、人的畫法，表達自己的心理現狀。

作品藝術心理分析

這幅作品有三個自我投射物（房、樹、人），且它們都在同一地平線上，表示他一路走來始終如一的信念未曾改變，一直是一步一腳印地往前邁進。

左邊的他肩挑兩個筐子，暗示理性與感性的平衡，說明精神與物質的富有都是他極力想要爭取的。

中間的房屋下面沒有畫出底線，是一種開放心態的象徵。

左邊的屋頂上有隻紅鳥佇立，鳥頭朝向右方，暗示他有利用現有的資源在事業上更上一層樓的意圖，但在目前是靜觀狀態，等待機會的到來。

分析師建議

你的堅定信心，從畫面上已能看清楚，這是對自我認知十分清晰的自我形象畫。

畫面上方的海平面

繪畫者替作品命名：

我是一個平凡的人

繪畫者：左女士

繪畫者職業：已退休

繪畫者年齡：五十歲

繪畫者婚姻狀況：已婚

繪畫者自我認知

我剛退休，現在是一位志工。我對於心理學很感興趣，希望能多盡一份自己的能力，幫助更多需要幫助的人。

作品藝術心理分析

她把水平面畫得很上方，這是經歷人生許多經驗的人才會如此。

大海是自己的象徵物，波浪雖有但不明顯，表示自我情緒的控制力很好。

左邊的岩石是過去的心理情節，但目前已成點狀分布的沙灘，所以她已經度過了人生的許多關卡。

現在是海闊天空的局面，自我能量是強大的，如同右上方的太陽般，不斷發光發熱，既照顧自己也照耀他人。

分析師建議

這是一幅與世無爭的自我形象風景畫。

門前中斷的道路

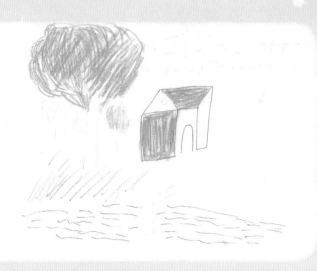

繪畫者替作品命名：

我生活的地方

繪畫者：小丁
繪畫者職業：未提供資訊
繪畫者年齡：二十六歲
繪畫者婚姻狀況：未婚

繪畫者自我認知

我認為自己是情緒穩定、樂觀向上、有親和力的人。我畫出「我生活的地方」，以表達欣賞大自然萬物的感受。

作品藝術心理分析

畫面中的大樹是自我的投射物，樹在畫面左方，說明她有內向性

人格的特質。

居中的房子也是自我的投射，它有些不正也沒有窗戶，暗示她與外界的溝通並不順暢，有所保留也產生了盲點。

門框下無底線，說明她在對外溝通時對自我不太肯定。

大門雖開放，門前的路卻中斷了，顯示目前的她還無足夠的能量找到人生的未來出口。

屋頂與左面牆的陰影，都暗示著自我的情緒處理彈性不大，容易受到外部環境的影響。

分析師建議

整幅圖反映出妳在對外溝通上存在困難，因此如何做好對外的溝通，讓「我生活的地方」更加地完善，擴充外在的世界，是妳進行自我提升的主要方向。

三角形的山

繪畫者替作品命名：

春之爽

繪畫者：James
繪畫者職業：未提供資訊
繪畫者年齡：二十五歲
繪畫者婚姻狀況：未婚

繪畫者自我認知

　　我喜歡春天的感覺，一切都充滿著希望，我把大自然的元素都放入了我的畫中，享受「春之爽」的味道。

作品藝術心理分析

　　他的畫面很簡約，中間的山脈是他的自我投射，由於是三角形的

呈現，它是自我認知未分化完全的產物。對自我人生的理想方向還未明朗化，山的中斷表現出意志力的不足。

左邊的太陽已漸西落，也是加重語氣，說明自我能量的消耗。

山下的樹林，偏左方且有一致性的形狀，這是情緒表達的轉化物，有過於主觀、自以為是的應對方式。

下方的河流也呈中斷狀，象徵行動力不足，無法完成一項長遠的目標。

分析師建議

既然是「春之爽」，自己就需要全力配合環境，努力完成內心的成長。

左手風車，右手氣球

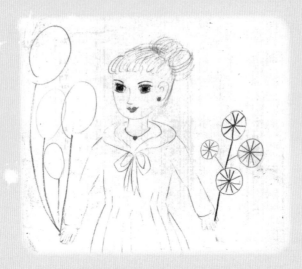

繪畫者替作品命名：

平衡的人

繪畫者：小真
繪畫者職業：大學生
繪畫者年齡：二十歲
繪畫者婚姻狀況：未婚

繪畫者自我認知

　　我總是認為自己在各方面都可以享受快樂並能追求成功，是一個「平衡的人」。我很輕鬆地畫出了這幅自我形象人物畫。我很好奇到底畫中透露了哪些我未曾感知的秘密。藝術心理分析能解開我內心的困惑嗎？

她雖然已成年，但稚氣未脫，還沉醉在童年幸福快樂的日子裡。這幅畫就是她自我形象的投射。

畫中人物右手（位於畫面左側）拿的氣球暗示內心想要圓滿地主導某些事情，大都是屬於感性的範圍；左手（位於畫面右側）拿著風車輪代表追求理性的人生方向，但實際上是不定的（因為風車輪會隨著風向而轉動），有過於樂觀的認知。

人物右手氣球和左手風車輪的數量一致，都是四個，代表著她希望成為一個感性與理性「平衡的人」。

眼睛的比例很大，是對於大眾的意見過於敏感的顯現。

過度修飾的眉毛和眼睫毛，說明有完美主義的傾向，對於不公義的事件會有批判的態度做為。

強調塗色的嘴唇，有明顯的心理防衛作用。

手掌和手指的比例太小，表示對事情的掌控度不足。

腿部沒有畫出，意味著在行動力上不太積極。

這是一幅追求自我平衡的人物畫。這幅圖說明妳具備女性的婉約特質，但是離成熟的心性發展，成為「平衡的人」還有一段差距。讓自己學會獨處是成長的開始，用行動力來證明一切吧！

大豬和小豬

繪畫者替作品命名：

媽媽的帶領

繪畫者：小雨

繪畫者職業：大學生

繪畫者年齡：十九歲

繪畫者婚姻狀況：未婚

繪畫者自我認知

　　我從小生活在農村，由奶奶親手撫養長大，到了中學才搬到城裡與媽媽一起住，真希望在「媽媽的帶領」下成長壯大。

作品藝術心理分析

　　她以卡通豬做自我投射物。豬是群體動物，暗喻在她的成長過程

中，多虧有奶奶的扶持陪伴和後來媽媽的細心照顧，才得以長大成人。

重複描畫的圓形大臉，是她追求全家團圓的內心寫照。

三角形的耳朵具有對環境敏感的直覺感受。

沒有畫出嘴巴，暗示對內在想法的表達有些困難而不善於口語溝通。

豬長有細小的腳，被聯想是對於自我有不安全的、壓抑性的、依賴性的，身心表現狀態。

分析師建議

與同性別長輩的心理互動，是妳最大安全感的來源。在藝術心理分析中，若以卡通造型的東西來比喻自己時，大都有心理成熟度不足的意味存在。妳現在已是大學生，不妨多接觸不同領域和不同的人，讓自己的心理得以成長成熟。

飛不起來的翅膀

繪畫者替作品命名：

獨一無二的人

繪畫者：小陳

繪畫者職業：高中教師

繪畫者年齡：三十歲

繪畫者婚姻狀況：未婚

繪畫者自我認知

這是我有生以來的第一次自畫像，它代表自己目前的自我意識。以前我曾用日記來描述我的感情生活，想不到用畫畫也能完成情緒釋放的功能。

作品藝術心理分析

他在圖畫中的首要表現物件是人的大特寫。

頭髮的描畫複雜且重疊，有思緒過多的內在困擾存在。

描寫頭部的比例過大，有高估自己能力的傾向或是不滿意自己的體格。

眼睛部分來回重塗，有著社交上的焦慮感，對人際關係有過分猜疑的傾向。

嘴巴部分過於強調，也許是在說話表達上有所被動，有不成熟的心理防衛作用，隱藏自己的想法。

下巴的強調現象，可能具有自以為是的特徵。

脖子過於細小，在理性與感性中的內在平衡中有待加強。

衣服及手勢皆強調對稱，顯示個體有追求完美的強迫性人格傾向，有是非、對錯的二元化判斷。

右邊的肩膀有塗黑現象，暗示對未來的壓力負擔有承受不起的無力感。

兩隻手臂生硬地合攏在身旁，也是屬於強迫性壓抑的顯現。

手掌部分太小且有部分塗黑，象徵個體有焦慮的罪惡感存在，與外部的環境互動上有所不足。

皮帶展現出自我限制的心理。

腿部太細，有被壓迫而無法自在活動的感受，是缺乏行動力的呈現。

雖然身後有雙翼但無法承受來自個體的重量，因此還是沒辦法脫離目前困難的處境。

分析師建議

這是一幅啟發自己、自發地邁出腳步的自畫像。作品反映出你內心的某些缺陷，但既然畫出來了，就不如承認它是自我的一部分，接受它。在充分瞭解自我之後，相信你會更加有勇氣去面對未來的人生挑戰。

重複塗抹的手臂

繪畫者替作品命名：

快樂的人

繪畫者：小惠

繪畫者職業：化妝師

繪畫者年齡：二十六歲

繪畫者婚姻狀況：未婚

繪畫者自我認知

　　我從小就很會裝扮自己，身邊的人都會稱讚我的外在形象非常地優雅適中，給人的第一印象特別的好，這種長項讓我走進了名牌化妝品公司，成為專屬化妝師。雖然每天為客戶打理門面，但我從來沒有為自己畫過自畫像。我目前有兩個問題待解決，一個是結婚；另一個是創業，我老是猶豫不決。在對未來充滿期待卻又怕受傷害的感覺中，我畫下了「快樂的人」自我形象畫，希望能透過藝術心理分析獲得一些啟示。

人物佔據在畫面的左側，顯示她受到過去經驗的深遠影響。整體打扮深具性別認同的象徵，人體的比例也恰到好處，不愧是專業的化妝師。

右邊的手臂及腳有重塗現象，代表她對於未來的人生規劃還沒準備好，有焦慮恐懼的內在想法。

左邊的手指塗黑，暗示內心有壓抑衝動的焦慮。

中間呈倒三角形露出的紅色襯衣，是需要他人關愛的暗示，由於沒有地平線，因此現在的她應該更關注腳踏實地的切身問題。

分析師建議

這是一幅要讓自我突破限制的自畫像。妳所面臨的兩個問題，已經充分展現在圖畫中。建議妳考慮是否需要更進一步地接受藝術心理分析的諮詢，以助妳早日立定人生的未來方向。

海中女人

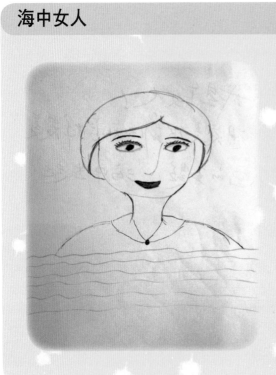

繪畫者替作品命名：

我是個女人

繪畫者：小胡

繪畫者職業：銀行出納員

繪畫者年齡：二十七歲

繪畫者婚姻狀況：未婚

繪畫者自我認知

我很在意自己的外在形象，追求美是我的興趣。但是，我一直都不明白，什麼才是真美？因此，我畫下「我是個女人」的自我形象畫，表示我對美麗的追求。

作品藝術心理分析

人物整個身體都沉浸在海裡，展現一種隔離的心理防衛作用，說明她只願接觸自己想要的，其餘的東西會視若無睹地隔絕在外，以便保持她內心的愛美平衡。

頭部是大特寫，顯示她對於想要的和需要的東西兩者間的關係還不是很清晰。

頭髮被帽子蓋住而不明顯，暗示自我逃避現實的能力很大。

紫色的眼睫毛，暗示有浪漫幻想的期待，現實卻與期待大相逕庭，因此有著落寞的感覺。

眼球有些傾斜，對一些事物持有懷疑的態度。

鼻子的線條不連續，意味著在想與做之間有著距離。

紅色的嘴唇，表示想做深入的溝通互動卻不主動表達。

肩膀雖適中但筆觸凌亂，說明對於社會環境加諸於她的責任感到有些力不從心。

分析師建議

事實上，這幅「我是個女人」是一種自我催眠式的暗示，強調的是自己價值的附加意義。從藝術心理分析可得知，美是出於內在的肯定，而不是以外界的評價來判定。在追求美麗的途中，自我懷疑是妳的最大阻礙。建議妳自然而然地面對現實，做真實的自己，實現自我的內在美麗價值。

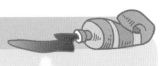

巨大的頭

繪畫者替作品命名：

我是志工

繪畫者：小楊

繪畫者職業：公務員

繪畫者年齡：三十歲

繪畫者婚姻狀況：未婚

繪畫者自我認知

　　我目前的工作形態很固定，有較多的時間可以運用，因此在半年前成為一個志工，到青少年法律與心理諮詢服務中心，幫助那些有困難的青少年朋友。剛好中心有開藝術心理分析的培訓課程，所以畫下了「我是志工」的自畫像，做為「實畫實說」的體驗。

作品藝術心理分析

　　他的頭部是大特寫，反映出內在深層自卑情結下自我膨脹的表現，或是不滿意自己的體格。

眉毛稍厚，對人的好惡明顯並具有批判的態度。

眼睛是開放的，可能對外界有強烈的好奇心。

耳朵比例太小，顯示對外部環境較不敏感。

嘴巴的造形不太完整且是封閉的，代表在口語溝通表達上，有時會詞不達意。

下巴來回塗畫，有強調自以為是的傾向。

頸部較細，遇事有時會固執而不通情理，在思考上和行動上的搭配不夠完善。

手臂較短，會有壓抑內在衝動而退縮的行為產生。

手指不明顯，有點像爪子，暗示有原始攻擊性的衝動存在。

腿部短小，有被壓迫而不能自主活動的感覺。

腳部不明顯，無法支撐上半部的壓力而裹足不前，有退縮自限的可能。

分析師建議

這幅畫已全方位地把你的自我真實形象表露出來，若以「我是志工」做為主題來看，表示你要追尋自我成長的心靈表白。你去做一個志工，是出於內心的補償作用，希望透過和青少年的互動產生更為美好的自我形象。建議你堅持助人助己的原則，把自己做個改造，也許今後你會變得更有好人緣，也能在志工的道路上茁壯成長。

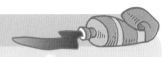

強調對稱的人體

繪畫者替作品命名：

我是親切、可信任的人

繪畫者：小豔

繪畫者職業：醫師

繪畫者年齡：三十四歲

繪畫者婚姻狀況：已婚

繪畫者自我認知

我身為一名醫師，每天要面對那麼多的患者，因此我以「我是親切、可信任的人」做為自我形象畫，展現我做為一名女性醫師，不但醫術好，更能展現我女性化溫柔婉約的一面。

作品藝術心理分析

人物從頭到腳都強調兩邊對稱一致的狀態，暗示有控制自我情緒的強迫性人格特質。

頭髮稍微厚密，是給自己施加的壓力象徵，有完美主義的感覺。

眉毛有重塗現象，表示在感情處理上思慮太多，有優柔寡斷的傾向。

眼睛是五官的焦點，是女性化特有的象徵，也是說明她善用女性特質的優點。

透過頭髮看見的耳朵，暗示對於互動關係的敏感度很高。

寬闊但線條不清楚的嘴巴，有職業上互動口吻的現象，並不出於真實表白。

重塗的脖子，有思考與行動配合不良的問題存在。

肩膀過於寬大，有控制慾及權力需求的暗示，也是專業地位的顯現。

重塗的手臂及模糊不清的手部，象徵自信不足，說明現實與理想在目前是有巨大差距的。

腳部細小且不連貫，意味著需要外在支撐以獲得安全感，才能讓身心得以平衡。

分析師建議

這是一幅要求自己是「親切、可信任的人」的自畫像。妳對自己有強迫性完美主義的要求，外在的一切形象都要精美設計一番，以維護妳的專業形象，不然會沒有安全感。做為一位醫生，妳的壓力是巨大的，如果能善用藝術心理分析方法認知並提升自我，必定能讓內心更加強壯，以充滿自信的姿態面對挑戰。

長髮女人

繪畫者替作品命名：

真誠執著的我

繪畫者：小華

繪畫者職業：企業公關部經理

繪畫者年齡：二十七歲

繪畫者婚姻狀況：未婚

繪畫者自我認知

　　我負責對外宣傳公司的形象廣告，扮演好企業的化妝師是我的職責，因此每天的日常生活作息都與形象二字脫離不了關係。現在自己成為當事人，用我畫的「真誠執著的我」做為自我的形象代言人。

作品藝術心理分析

　　作品特色之一是人物的頭髮，它是人物全身最突出的部分，超過二分之一的身長，這是具有浪漫情懷的象徵。對頭髮的關注度太多，

既反映出女性柔美的自我形象特點，也是情緒困擾的象徵。

眉毛用心地描繪，反映出對外界的批評很在意，在表現上會有優雅的行為傾向。

兩旁的腮紅是世俗化的職業女性角色扮演，有身為女人的幸福感覺。

用重的線條畫出嘴巴，有可能是內在攻擊慾望的暗示（口語上的），但在團體中會顯得小心翼翼，避免被批評。

頸部過短，暗示太自我中心，固執己見，有缺乏變通的傾向。

手部過小，表示與外界的環境互動時掌控力不足，有怕受傷害及壓抑自己的心理衝突。

腳朝向左方，顯示她太在意過去的種種經驗。

注重鞋子的處理，是帶有強迫性的完美女性特徵。

分析師建議

這幅「真誠執著的我」已在藝術心理分析中，透視出來妳的自我形象了。幫客戶搭橋交流的妳已很熟悉這次是以妳自己為主角，用藝術心理分析的方式來瞭解真實不虛偽的自我，妳也可以把這種手段看成一種公關行為，用它來增進妳的人際公關能力。

多線條描繪的臉

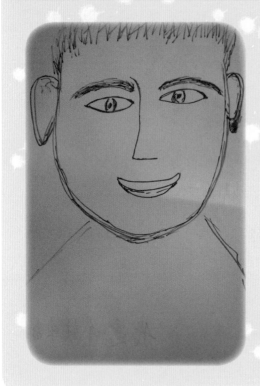

繪畫者替作品命名：

快樂的人

繪畫者：小張

繪畫者職業：企業行銷代表

繪畫者年齡：二十八歲

繪畫者婚姻狀況：未婚

繪畫者自我認知

　　我在從事保健食品的工作，既能賺錢又可使客戶更加健康，你說是不是件快樂的事情？所以，我替這幅作品命名為「快樂的人」。希望在這個行業裡，能夠出人頭地，為自己的成功開創出好的局面。雖然每天都要和客戶打交道，但我很難瞭解他們是如何看待我的。藝術心理分析能讓我更加清楚地瞭解自己嗎？

　　這是一幅以頭部為主的大特寫作品。頭髮有些雜亂，顯示出有多面思考的習慣，而同一時間想要處理一堆事情正是煩惱的根源。

　　眉毛厚密且和眼睛距離太近，表示在情緒的掌控上不是很好。

　　眼睛的比例合宜，與外界事物的互動是正常化的。

　　嘴巴上下間畫了虛線，有虛應世故的一面，用較強的社會化方式保護著自己。

　　整張臉是用多線條組合而成，塗得很厚，說明喜重面子，習慣看場面來說話。

　　耳朵和臉部一樣用多線條描繪，說明只聽自己願意聽的，其他則充耳不聞。

　　沒有頸部的銜接，說明行動力的方向受阻。

　　肩膀的線條很雜亂，表示在工作中還沒有足夠的自信心去獨當一面。

分析師建議

　　這幅「快樂的人」是對自己打氣用的自我形象畫。相信你透過這幅畫對自我有所頓悟，將會有所成長。

沒有果實的果樹

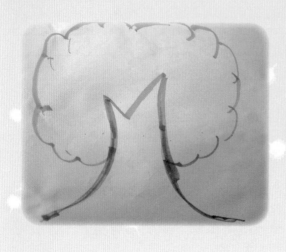

繪畫者替作品命名：

堅實豐碩的果樹

繪畫者：鐘先生
繪畫者職業：
青少年心理輔導機構負責人
繪畫者年齡：四十八歲
繪畫者婚姻狀況：已婚

繪畫者自我認知

　　我的工作是以青少年為服務對象。雖然我已經是中年人了，但內心裡還是具有青春活力，陽光十足。目前的年輕人已不像我們那個質樸無華的青春時代，他們的心態已很難掌握，又不願輕易說出口來。所以，我們心理輔導部門亟需開發一些不是紙筆測試的心理工具。我對於藝術心理分析很感興趣，因此畫了「堅實豐碩的果樹」做為一次嘗試。

作品藝術心理分析

　　這幅畫很單純，男主角就是具有成就、力量、發展、信心的一棵「堅實豐碩的果樹」。

他以橫立面的方式，表現他的自我形象──「堅實豐碩的果樹」，暗示了野心很大且不容易被滿足的真實性格。

　　樹冠幾乎佔了三分之二的面積，從中又生出了許多的小樹冠，因此外在表現是各方面的，顯示他與各行各業的人、事、物，都有所接觸，生活面非常寬廣，這和他的工作職務有關。

　　封閉的樹冠說明他的本質是屬於內向型人格。

　　左右兩個分開的枝幹是巨大的，方向是明確的，右邊的枝幹又高且大，象徵他的理性面要大於感性面。

　　寬廣的樹幹，有著過於自大樂觀的傾向。

　　下方的延伸很大，是不拘小節而度量寬大的情感表現。

　　在樹幹的右邊上方加重線條，代表目前的這個職務能讓他很喜悅地擔任付出關懷的愛心角色。

　　作品名稱雖是「堅實豐碩的果樹」，但畫面中並沒有看見任何的果實在樹上，顯示他會不滿足於現狀，將繼續推動助人工程，之後才能真正地修成「正果」。

分析師建議

　　藉由藝術心理分析，從一幅簡單的繪畫作品就能看出繪畫者許多內在的心理狀態。相信你透過推廣藝術心理分析課程，能夠幫助更多的青年學子認識真正的自我形象，做出對社會更多的貢獻。也祝福你加緊腳步，完成真正意義上的「堅實豐碩的果樹」。

果實太多的果樹

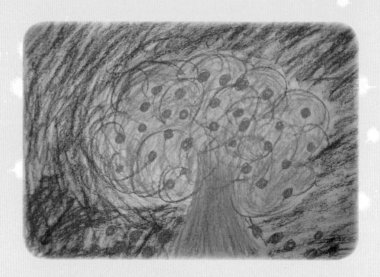

繪畫者替作品命名：

幸福紅果樹

繪畫者：小林
繪畫者職業：大學生（文學系）
繪畫者年齡：二十歲
繪畫者婚姻狀況：未婚

繪畫者自我認知

　　我是研究文學的，對於未來寄予很多的希望，包括幸福、快樂、浪漫、溫馨等，很想在我的世界中種滿這樣的樹。年輕就是活力，能夠積極面對人生的挑戰，是我對自己許下的座右銘，因此我畫出了「幸福紅果樹」代表了我對自己形象的看法。

　　橫著作畫，說明有對現實慾求不滿的心理需求，比較自戀，有自我中心主義者的傾向。

　　樹冠面積相對過大，一層層的小圓弧由內向外擴張，顯示她與環境的人、事、物之間互動頻繁。但樹冠封閉說明本質上還是屬於內向型性格，而且對外界的反應相當敏感。

　　果實結得太多，幾乎佔滿了整個樹冠，顯示她同時想要的東西太多，沒有分清楚哪些是必須要的，哪些部分是出於想要的，於是造成了自我能量的耗損，結果就是從「幸福紅果樹」掉落下的那些幸福紅果，做為希望破滅的象徵物。

　　把樹幹整個畫滿，是強調唯我至上的宣傳手法，加上背景也差不多填滿了，已充分表示她活在自以為是的世界裡，對於外界的資訊認知，常會悖離現實而解讀錯誤。

分析師建議

　　雖然妳已成年，但是對自我的瞭解還是有很多的盲點存在，相信藝術心理分析能帶領妳進入到一個面對真實自我的實際世界。

第二章

情感水墨：眺望愛的風景

　　愛情與親情伴隨著我們的一生，也賦予我們的人生非凡的光彩，為我們的生命提供源源不斷的能量。然而，情感也是最複雜、最難以看清的事物。因為關係到自己最關心的人，所以我們對情感的認知常常伴隨著過高的期待。因為愛而迷茫的人，不如藉由圖畫來重新審視情感，看到不一樣的愛的風景。

本章導讀

〈感情的房屋〉，畫中話：「在通向愛巢的路上，看不清彼此的表情。」

〈我的家〉，畫中話：「家庭關係盡在其中。」

〈靜謐的小屋〉，畫中話：「靜謐之中缺乏溝通，難以搭建愛的小屋。」

〈田園生活居〉，畫中話：「當前只存在於想像中的愛情田園。」

〈我的房間〉，畫中話：「當愛已成往事，不如放棄。」

〈別墅的週末生活〉，畫中話：「職場第二，家庭第一。」

〈休閒〉，畫中話：「採摘愛情之花需要跨國意識的河流。」

〈幸福的家庭〉，畫中話：「一味被動等待，白馬王子不會到來。」

〈溫馨小窩〉，畫中話：「在躁動不安中期待情感的療癒。」

〈夏之荷韻〉，畫中話：「他想面對未來人生的挑戰，她卻寄望於現在。」

〈春光明媚〉，畫中話：「家庭的溫暖是她目前最重要的心理支柱。」

〈欣欣向榮〉，畫中話：「太陽和陰影，難以抉擇。」

＜未來的家＞，畫中話：「穩定的家庭是她人生追求的最大目標。」

＜暢遊＞，畫中話：「接納自我後，才能獲得穩定成長的愛情。」

＜我們牽手＞，畫中話：「似牽而未牽的手。」

＜大好河山風景美＞，畫中話：「不完整的橋，難以通向穩定的未來。」

＜幸福你和我＞，畫中話：「戀愛中，女人變成小女孩。」

＜幸福樹＞，畫中話：「它並不是你目前真正擁有的，只是個美麗的期待物。」

＜大樹＞，畫中話：「距離太遠，缺乏溝通的樹媽媽和兔寶寶。」

＜親密樹＞，畫中話：「內心的衝動無法釋放。」

走向感情小屋的兩人

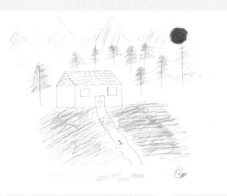

繪畫者替作品命名：

感情的房屋

繪畫者：小青
繪畫者職業：高校行政人員
繪畫者年齡：三十歲
繪畫者婚姻狀況：未婚

繪畫者自我認知

　　目前我已到了適婚的年齡，但還未遇到心目中的白馬王子。父母老是催促我帶男朋友回老家見面，好決定訂婚的事情。所以，每到過年回家時，家中長輩的過分關心都會成為我心理上的沉重負擔。最近，我透過網路和一名男性開始交往，感覺還可以，至於婚姻大事則沒有考慮到，實在是不想為結婚而結婚。因此我畫了「感情的房屋」，代表我目前的心境。

作品藝術心理分析

　　這幅畫的主角是「感情的房屋」，配角有一男一女、一對水鴨，背景則有山脈、針葉林、草地、小路、河流、小魚、太陽。

　　居中的房屋大小適中，但是過於強調屋頂上的網狀瓦片，表示想

155

極度控制煩惱。

兩個「空洞」的窗戶，就像是沒有眼球的雙眼，說明對於結婚的事情，到現在為止還看不出眉目。

雙扇門是內在盼望有個伴侶的象徵。

前方的小路，暗示通往內心的管道。

一男一女往小屋走去，但雙方的形象不清，可見她現在與對方的關係進展還沒有成熟。

前面的一對水鴨象徵對未來結婚的幻想，但牠們的方向是往左，所以不成現實。

後方的三角形山脈是自我壓抑的影射。

四周的針葉林，是保護自己的代替品，有缺乏安全感的意味。

中間的魚群數目相同但方向相反，說明希望在婚姻路上求得理性與感性間的平衡。

分析師建議

事實上，這是一幅要自己看清對方的自我形象畫。相信透過這次與畫的交流，妳能察覺到自我的感情世界，明瞭此刻什麼是妳最需要建立的「感情的房屋」。

家的平面圖

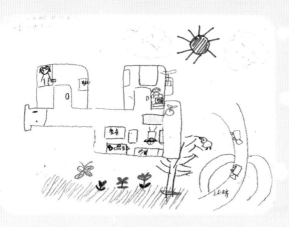

繪畫者替作品命名：

我的家

繪畫者：小葉

繪畫者職業：幼稚園教師

繪畫者年齡：二十八歲

繪畫者婚姻狀況：已婚

繪畫者自我認知

我剛新婚不久，現在和婆婆住在一起。我和老公都是獨生子女，自己從小就是父母的最愛，沒有受到什麼挫折。由於生活習慣的不同，我總感覺婆媳之間的相處很有問題，但是老公並沒有用心處理我和婆婆的溝通障礙，直到我忍受不了時，才會介入我們的事情。我想藉著畫畫，把心中的感覺表達出來。

作品藝術心理分析

這幅作品的主角是「我的家」，配角是作者、先生、婆婆，背景包括雲朵、花朵、蝴蝶、太陽、橋等。

「我的家」是個房屋平面圖，在左方的是她的婆婆，右方是她本

人，右下方則是她的老公。

三人中，她自己正好位於畫面的中心位置，這種構圖方式是強調自己在家庭中所處的位置，也是一切以自我為中心的表現。

婆婆與她之間的距離是最遠的，說明兩人溝通上存在距離。

男方在看電視，可見對於婆媳間的關係並不想深入理解，也不去主動調和雙方的心結。

女方的頭頂上有朵大雲，象徵揮之不去的陰影（不良代溝）。

大門開在最左方，離她的距離最遠，離婆婆最近，暗示她意識到婆婆才是真正的一家之主。

下方的三朵花，她是最大朵，再次暗示她有以自我為中心的想法。

左下的蝴蝶，需要自由自在，但並不能實現（力量太小）。

右側的橋是彎曲的，暗示她只有用間接委婉的溝通方式，才能在和婆婆的交流互動中暢行無阻。

分析師建議

事實上，這是一幅要自己換個走法，才能走出溝通困難的房屋畫。

被花圍隔斷的門前小徑

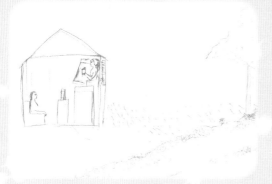

繪畫者替作品命名：

靜謐的小屋

繪畫者：小雅

繪畫者職業：證券公司經紀人

繪畫者年齡：二十六歲

繪畫者婚姻狀況：未婚

繪畫者自我認知

　　我與男朋友已交往兩年，他希望我能定下來，但我並不想急於結婚，還想在事業上多衝刺幾年。我不曉得他還會等我多久，只能被動地等待他的答案。想想現在一個人的生活也是不錯的，兩人世界真是我當下最需要的嗎？帶著這種疑問，我畫下「靜謐的小屋」做為藝術心理分析的作品。

作品藝術心理分析

　　這幅畫的主角是「靜謐的小屋」，男與女、小徑、大樹是配角，花和草則是背景。

　　小屋位於左方，屋頂以重複線條的三角形表示，有壓抑自我的想法產生。房屋的線條也是以此手法畫成，可見共築愛的小窩，是有困

難的。

屋中的情境是男方在看電視，女方在右上方看書，顯示出兩性間的互動情形是僵化的，有溝通不足的地方。

左方的大窗線條非常輕，暗示她對於這份感情的發展趨勢沒有十拿九穩的肯定看法。

右邊的單扇門沒有把手，反映出她在感情上的被動（若真愛我就請等我）。

門前的小徑線條非常猶豫，而且又被花圃所隔斷，意味著她與他的交往前景可能會中斷。

最右邊的大樹是自我的另一個投射，只畫了左半邊，樹上有許多的果實，表示目前的她想法太多且沒有理出頭緒。

樹幹上細小的條紋，是情緒困擾的顯現，說明她對將來的感情發展缺乏信心。

分析師建議

事實上，這是一幅要自己主動決定心情快樂的房屋畫。如果妳認為兩個人繼續走下去的可能性很低，而且目前妳最需要的並不是立即建立兩人世界，那麼不妨考慮自己主動提出分手，可能這對你們雙方都是比較好的。

五官不清的夫妻

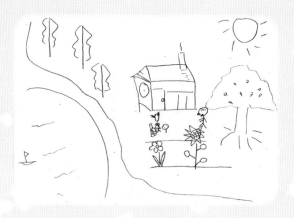

繪畫者替作品命名：

田園生活居

繪畫者：小張

繪畫者職業：商貿公司經理

繪畫者年齡：三十一歲

繪畫者婚姻狀況：未婚

繪畫者自我認知

　　這是我期待的休閒生活，我們住在郊區的度假小屋，那是我的「田園生活居」的生活寫照。在夏天的午後，我和先生一起在屋外野餐，右邊有棵大果樹，用完餐和他一起在樹下乘涼，同時可以望著左側的馬路對面的大海，感覺非常暢快。

作品藝術心理分析

　　這幅作品的主角是「田園生活居」，配角由男與女、果樹、兩朵花組成，背景有太陽、馬路及大海。

　　她把房屋畫在畫面中間，是強調她的位置（她比他強勢）。

　　屋頂上的煙囪正冒著煙，也是權力的象徵物。

　　大門開在左邊，是擁有主動溝通權的行使，她本人也在畫的中心

位置，更是有加強的作用。

雙方的五官都不清楚，說明男女互動方式是間接的、想像的溝通，彼此的理解還是不夠。

她的另一個自我投射形象是右側的果樹，說明有種種期待的想法要實現，但果實皆往下墜，這是希望落空的象徵（現實中，這個先生和「田園生活居」都不存在）。

她下方的玫瑰，也是她的投射，暗示她女性化的一面（雖然很強勢，但內心還是有柔弱的地方），她希望另一半能像太陽花般的陽光燦爛。

居左側的馬路把她的意識和潛意識隔開來，大海是她潛意識的象徵，表示自我的慾望太多，但能量不足（船太小）。

分析師建議

對妳而言，這是一幅想像愛情生活的房屋畫。妳說畫面的內容是純想像的，平常妳以女強人自居，缺乏和男性的交往經驗，但妳對未來的兩性生活還是充滿期待的。經由藝術心理分析的解釋，相信妳能修正自我的形象，得以實現「田園生活居」的夢想。

形象模糊的女性

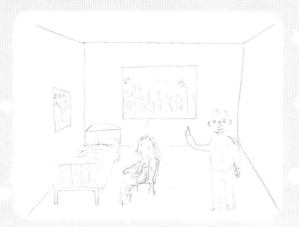

繪畫者替作品命名：

我的房間

繪畫者：小劉

繪畫者職業：

社會科學院研究生

繪畫者年齡：二十四歲

繪畫者婚姻狀況：未婚

繪畫者自我認知

　　我剛結束一段感情生活，也算是修完了所謂的愛情學分，目前還在追憶那段交往的點點滴滴。對來自農村到北京求學的我而言，能夠和城市裡長大的女孩談戀愛，也是一段很好的人生經歷。透過創作「我的房間」，想必可以表達我非語言的想法。

作品藝術心理分析

　　他的畫面主角是他本人，配角是女人、床具、牆上的畫作、窗外風景，背景是他想像的「我的房間」。

　　他以平行透視來建構自己的房間，說明此時的他需要一個清靜且安全的場所。

　　整幅作品的重心在左邊，意味著這是追憶似水年華的昔日投射。

　　靠左牆有張單人床，但是卻有兩個枕頭，表示之前與對方的交往

經歷。

　　圖畫中間的女子坐著椅子，觀看牆上掛的一幅松樹畫。她的形象非常模糊，表示對他來說，往事已成回憶。

　　那幅松樹畫，是他的另一個自我形象的投射，表明他具有外向性格，對自己的能力充分自信，即使遇到困難或失敗，都能重新振作起來，找到新的目標。

　　前方主牆上有大型的單面窗戶，是自我開放的象徵。

　　窗外的想像前景有森林，後有獨立高山，它是作者的心境投射，雖然橫在眼前的是一排障礙，但心有鴻志，不會輕易被擊倒。

　　右邊的男士，是自我當下的化身。

　　男士右手指著外面的風景，是再次的強調語氣。

　　對稱的口袋及中規中矩的鈕釦，都表露出自己是個追求完美的強迫主義者。

　　腳的部分不明顯，方向朝向左邊，暗示還是忘卻不了過去的一段情。

分析師建議

　　事實上，這是一幅要自己加強行動力，主動積極去面對和異性互動的房屋畫。你目前心理能量太小，無法滿足她的需求。既然無法打動她的內心，去接受這份感情，不如放棄雙方的交往，再迎向嶄新的明天。

想像中的別墅

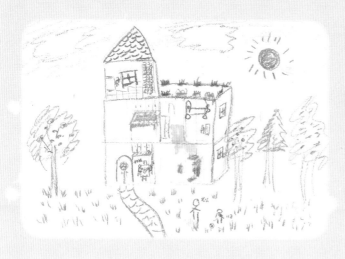

繪畫者替作品命名：

別墅的週末生活

繪畫者：小董
繪畫者職業：報社編輯
繪畫者年齡：三十四歲
繪畫者婚姻狀況：已婚

繪畫者自我認知

我以想像的方式，畫出這幅作品，別墅是虛幻的，其餘都是真實的現狀。我和先生都是上班族，平常時間由公婆負責帶小孩，週末的時候，我們把他接回家裡，共享天倫時光。現在我的生活重心放在經營家庭關係，希望給小孩一個生活快樂的童年，只要天氣不錯，我們都會帶他去郊外踏青，接觸大自然的環境。

作品藝術心理分析

她的這座想像別墅造形的房屋，雄踞在圖畫中間，高聳的屋頂位於她的正上方，是自我能量的延伸，也象徵她在家裡的主導地位。

三角形的屋頂加上魚網狀的屋瓦，是伴隨著內疚的強烈意識。

別墅的右上方是開放式的陽臺，種植了花草，表示她目前是以家

庭為主的顧家女人。

她坐在餐桌右側，桌上有食物，是一種滿足心理需求的暗示。

圓弧型的大門是女性化的象徵。

前方的道路是由石塊所構成。由於前方道路有中斷，表示她對未來的人生道路還未決定如何前進。

二樓最大的房間放著兒童玩具，暗示她對小孩的期望值很高，如何教養好兒子的成長，是她此刻最重的壓力。

分析師建議

這幅作品，已完全表達出妳想提升自己的能量並增進與孩子互動溝通的願望。妳把親子交流關係看得非常重要，但是為了提升經濟實力，不得不在職場裡繼續工作，這是非常不得已的。因此，妳感覺對兒子有所虧欠。道路的中斷也是妳的內心糾結反映，如果目前的工作沒有多大的遠景，建議妳考慮遞上辭呈，專心做一位稱職的母親。

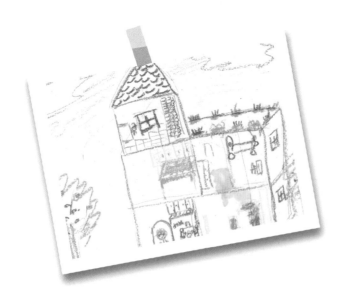

不存在的家

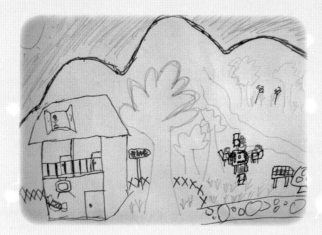

繪畫者替作品命名：

休閒

繪畫者：香香

繪畫者職業：未提供資訊

繪畫者年齡：三十歲

繪畫者婚姻狀況：未婚

繪畫者自我認知

我有成家的慾望但找不到適合的人選。我在假期很喜歡和朋友相聚在一起，共同度過美麗的時光，這幅畫表現的就是這樣的「休閒」場景。

作品藝術心理分析

她作品裡位於左方的兩層樓房及中間的大樹是有紐帶關係的，這兩者都是自我形象投射。

房屋的結構線條不明確，可知「我的家」目前並不存在。

屋外寫有「我的家」的路標指向右方，說明這是未來的事物，是期待的象徵。

閣樓上的開放視窗說明她有某些抱負，想尋求他人的支持。

屋外有欄杆包圍，門外無道路銜接，這兩處都暗示著她心理上存在自我設限，而且目前還沒找尋到明確的人生方向。

樹冠有重複描繪的現象，暗示有性格的多面性傾向。

右下方崎嶇不平的石頭路，是未來人生挑戰的象徵物。

右側的水流有中斷現象，方向也不清楚，這是自我能量不足的表現。

太陽在西方、厚重的雲層、層層的山巒，這些內容都說明她有精神過分壓抑的情況。

右方的兩朵花是她與另一半（嘗試交往的對象）的象徵，但兩人的情感離開花結果還有一大段的路程要走，還要跨過自己的意識河流才行。

分析師建議

「休閒」是個放鬆狀態，當然也能在此景色中，發現一個真情流露的我。

虛無的男士

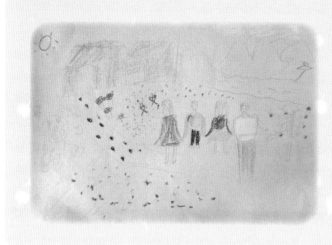

繪畫者替作品命名：

幸福的家庭

繪畫者：小雪

繪畫者職業：未提供資訊

繪畫者年齡：二十八歲

繪畫者婚姻狀況：未婚

繪畫者自我認知

我一直嚮往能有個美滿的家庭生活，但目前還找不到理想的另一半，因此把想法畫出來，做為心理分析的參照。

作品藝術心理分析

她的作品裡畫了一家四口，四位臉部五官的表情非常相似。位於畫中心的紅衣女子和上方的樹木是她的自我投射，最右邊的男子是她理想中的另一半，兩人中間的兩個小孩是他們的子女。

看不到紅衣女子的雙手，說明她在心理上有被動等待的傾向，無法主動掌控自己未來。

最右邊的男士身上是用白色塗的，說明這位理想的另一半是虛無

的，目前還未出現。

位於紅衣女子正上方的針葉木的樹冠像支雨傘，是安全感的心理需求象徵物。

樹幹有多個節痕，這是從小至今的一些內在心理情結的暗喻。

左上方的房子沒有窗，門是空洞的，連接的道路有些許石塊，這都是封閉心靈的投射，也反映出人際關係溝通上的困境。

道路的中斷表達出因遭遇某些重大事件而產生人生不連續的內在感受。

旁邊的房子隱身在樹後，它是未來家庭的暗示。在藍色憂鬱的包覆下，它只是個想像的空間。

圖畫上方的流水中止，是自我能量不足的顯示。

遠處的連綿高山，說明她意識到未來可能會遇到艱辛的人生挑戰。

分析師建議

要實現「幸福的家庭」理想，自己的主動積極行動力是最需要的，否則畫上的一切形象都只是夢幻泡影。

太空梭般的房屋

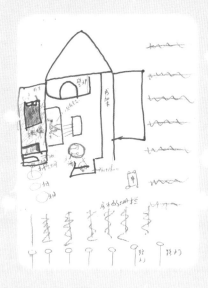

繪畫者替作品命名：

溫馨小窩

繪畫者：冬妮

繪畫者職業：自由職業者

繪畫者年齡：二十九歲

繪畫者婚姻狀況：未婚

繪畫者自我認知

　　我從小就是父母的掌上明珠，以優異成績考進台大，由於從小到大都是第一名。進入大學後成績不再是最優異的，可是我無法適應被同學打敗的經驗，自信心受到了打擊，不再努力學習，沉迷於校外的活動。後來，我認識了在著名外資企業上班的男友（長我八歲），交往三年後，他被外派到美國進修，因此兩人的感情被迫中止。

　　畢業後，我到外資企業上班，接著考托福，以哈佛大學為目標，差幾分就被錄取，這又再次打擊了自己的信心，造成對自我形象的破滅。後來，我與同年紀的公司同事交往，雙方感情融洽，四年後，男方提出婚約的要求，但是對方出身農村的背景，是我無法接受的，便主動中止了這份情緣。

　　我想創作這幅「溫馨小窩」，說明自己對於兩性關係的想法。它的時間是週末的晚上，兩個人在溫馨的世界裡，充滿了安全感也釋放了內心的感情。

作品藝術心理分析

　　「溫馨小窩」位於畫面的左上方，顯示出她對過去的情感經歷難以忘懷。

　　整個房屋的形狀，就像是一架太空梭，表示有急欲擺脫現狀的心理需求。

　　房屋下方和右方皆有柵欄阻擋，這是畫地自限的象徵，也是需要安全感的暗示。

　　她靠近大門，顯示對於男女的交往上，她是握有主動權的。

　　面向大門的壁爐沒有任何東西，象徵現在並不存在感情的火苗。因此，沙發上的男性是虛構的形象。

　　左方的臥室床上有睡衣放著，暗示有性的困擾存在。

　　最下方的一排路燈，暗示她需要信任的人像指南針一般提供指引，讓情緒不再浮躁難安。

分析師建議

　　事實上，這是一幅自我要力爭上游、脫離所處環境的房屋畫。由於之前的種種心理創傷，妳對人際交往（尤其是與異性的交往）有恐懼和不安全感。妳有進行進一步心理諮詢的需要，建議妳透過一系列「實畫實說」的藝術心理分析予以治療。

面對面的鴛鴦

繪畫者替作品命名：

夏之荷韻

繪畫者：Amy
繪畫者職業：未提供資訊
繪畫者年齡：二十五歲
繪畫者婚姻狀況：未婚

> 繪畫者自我認知

　我已和男友交往三年，很想定下來，但他覺得沒有事業基礎，想

過兩、三年再決定訂婚的事。我有些徬徨，不知到底能否修成正果，心中感到有些焦慮，因此畫出「夏之荷韻」做為我的感情告白。

作品藝術心理分析

圖畫左下方有兩隻鴛鴦，左邊的是她男友的投射，右邊是她自己的投射。牠們位於畫面最左處，暗示出他們的交往已有很長的一段時間。

水面有太多的波紋且在最前方，顯示雙方的人格成熟度都尚待加強，有為一些旁枝末節的問題出現過多爭執的情況。

兩隻鴛鴦方向相反，可見雙方的矛盾在於：他想面對未來人生的挑戰，她卻寄望於現在。

上方的柳枝垂到象徵她男友的鴛鴦頭上，暗示他對現在要開始的婚姻生活，是沒有準備好的，並缺乏能量。

右上方的荷花苞，表示雙方未來的發展情形不明，不知道最終能否開花結果，也許在男方身上會有些變動的可能性。

分析師建議

事實上，這是一幅考驗愛情的風景畫。太過要求的愛情，可能會適得其反。

沒有窗戶的房子

繪畫者替作品命名：

春光明媚

繪畫者：Jane
繪畫者職業：個體商戶
繪畫者年齡：四十歲
繪畫者婚姻狀況：已婚

繪畫者自我認知

　　我有兩個小孩，我對自己的教育理念深具信心，畫了全家在一起的情景，表現目前的日常生活經驗。

作品藝術心理分析

　　這是一幅家庭動態繪畫，最左邊的是先生，之後是二女兒、自己和大女兒，從距離上得知她與大女兒較為親近，而先生和二女兒較貼近。

　　圖畫下方的三隻魚及三朵花，是她與女兒們的象徵。

　　右下方的房子是自我的投射，沒有窗戶暗示情緒的釋放缺乏出口，或是過於保護孩子。

　　房頂上有煙向外排放，證明家庭的溫暖是她目前最重要的心理支柱。

　　門前有個大把手，也是以家為重心的加重傾向表現。

　　房子位居畫面底部，暗示她有較為單純而天真的心態。

　　後方的三角形尖山是環境限制的表示（暗示她的生活圈並不大），也是內在缺乏安全感的反映。

　　三個雲朵較厚且大，暗示目前有三個煩惱源困擾著她。

　　春天的太陽已向西沉，有自我能量不足的表現。

分析師建議

　　春天是萬物開始生長的季節，也是一切計畫的開始，透過「春光明媚」的交流互動，能帶給妳更深一層的自我瞭解。

與陰影一樣大的太陽

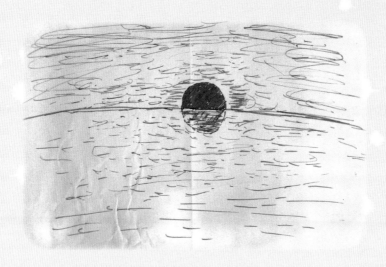

繪畫者替作品命名：

欣欣向榮

繪畫者：Alisa
繪畫者職業：未提供資訊
繪畫者年齡：二十九歲
繪畫者婚姻狀況：未婚

繪畫者自我認知

　　我目前有一個較為固定的交往對象，雖然對結婚有所嚮往，但也害怕婚後的日子讓我失去自由。我畫下這幅「欣欣向榮」，以表達對未來的期待。

作品藝術心理分析

她描寫太陽從海平面升起的畫面，並以太陽做為自己的投射。

她的太陽筆觸不強大，有點虛的感覺，暗示對自己的自信心仍有不足。

太陽的陰影和它一般大，說明她的思考方式總想兩邊討好，有難以下決定的傾向。

海天一色的情景，顯示內心有追求浪漫幻想的慾望。

上方有深色的雲層遮蓋，暗示對未來的發展有些許的徬徨與焦慮。

分析師建議

建議妳放開心思，多關注外界的環境，擴充自己的生活領域，讓自己的世界不會因結婚而縮小。既然妳嚮往「欣欣向榮」的日子，那就保持著正向的積極心態往前邁進吧！

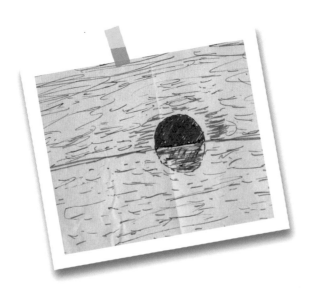

位於畫面左上角的大太陽

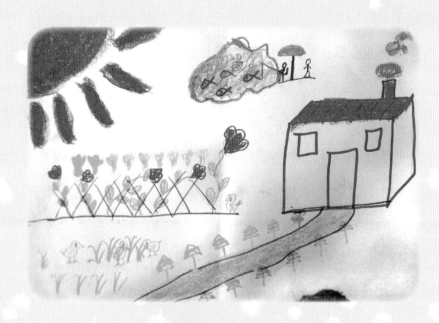

繪畫者替作品命名：

未來的家

繪畫者：夏蘭

繪畫者職業：未提供資訊

繪畫者年齡：二十七歲

繪畫者婚姻狀況：未婚

繪畫者自我認知

　　我已有很要好的男友，對於未來的家庭建立非常有信心。現在，我們兩個人存在聚少離多的生活型態。我透過畫出「未來的家」做為

自己對家庭的渴望。

作品藝術心理分析

她想像一個未來的家，且是退休以後的生活狀態，有逃避現實進入幻想世界的傾向，暗示需要男友的陪伴，才能有生氣（屋頂上煙囪冒出的滾滾熱氣），對於目前一個人在外謀生有強烈的不安全感。

左邊的大太陽是母性光輝的象徵，對於穩定的家庭系統及男女關係的互動是她人生追求的最大目標。

前方排列有序的雪松樹，是服從家庭規範的象徵。

左方的小雞象徵目前的自己是薄弱的，對於外部世界，她是不想去理解的，有著傳統男尊女卑的刻板想法，只能在小天地裡建構自己的世界。

分析師建議

事實上，這是一幅想遠離現在煩惱的人生風景畫。

情侶與天鵝

繪畫者替作品命名：

暢遊

繪畫者：小桂
繪畫者職業：未提供資訊
繪畫者年齡：二十四歲
繪畫者婚姻狀況：未婚

繪畫者自我認知

　　我目前和男友熱戀中，陶醉在幸福的懷抱裡。這幅畫表現的是一個初夏的上午，畫面中的愜意情景是我現在內心的寫照。

作品藝術心理分析

她的整幅畫的重心在右下方的船上，靠右側的主人翁是自己，她面向左邊彷彿要和身旁的男士溝通，但對方的臉並沒有朝向她，說明她在男女關係中有著主動的一面。

雖然兩人同穿情侶裝，但是男方似乎有太多的壓力，而在互動中過於被動，並沒有很積極地做出相對應的交流。

左邊的天鵝，是自戀下的心理投射物，說明唯有站在對方的立場做同理心的反應，才能在男女交往上有更好的積極發展。

左上方遠處的山脈，暗示過去的交往經歷。

山上有一座由鉛筆輕描的小亭閣，由於它的顏色未明，也顯示了目前的兩人世界還存在著變異性。

最後是她的臉部表情，看不到太多的熱情，有點僵化的表現。

分析師建議

事實上，這是一幅要接納自我後，才能獲得穩定成長的愛情風景畫。

牽手的背影

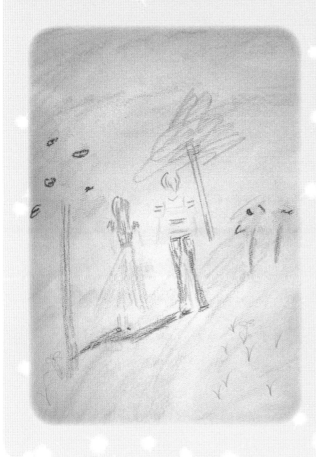

繪畫者替作品命名：

我們牽手

繪畫者：小洪
繪畫者職業：未提供資訊
繪畫者年齡：二十五歲
繪畫者婚姻狀況：未婚

繪畫者自我認知

　　最近我和公司的同事小吳之間，由於互相欣賞對方，私下若有空閒就會相聚在一起談天說地，感覺還不錯。我很想知道，我們的戀情能夠發展到什麼地步？我既期待又怕受傷害。

作品藝術心理分析

　　她的構圖集中在中間部分，她和男友站在一起，雙方的手部有連結的動作，但筆觸太輕看不清楚，暗示著目前彼此關係的建立還不太明確，還在起步階段。

　　畫中人物的比例方式，有美化自己的一面，至於背對著觀眾，象徵目前這份感情的互動是還未公開而有所保留的。

　　左方的樹木是她的另一個自我投射。樹冠上的果實形狀並不明顯，暗喻此刻的她還無法察覺自己真正的需求所在。

　　有朵小花靠在樹幹上，它是個誘惑物的象徵，表示對於男女關係的往來有著愉悅的心態。

　　上方雲層緊臨樹冠，可見對於目前在感情的處理方式，還有待時間去考驗它的真正價值。

分析師建議

　　事實上，這幅「我們牽手」已經說出了妳的心理需求。至於下一步又要走到哪裡去，就要靠妳的自我領悟了。

不完整的橋

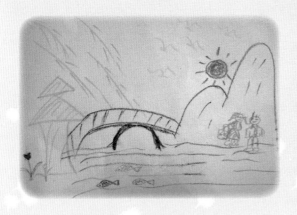

繪畫者替作品命名：

大好河山風景美

繪畫者：Ira

繪畫者職業：未提供資訊

繪畫者年齡：二十六歲

繪畫者婚姻狀況：未婚

繪畫者自我認知

我有一個交往對象，這幅畫就表現我目前在交往中的心理狀態。

作品藝術心理分析

他的自我投射是出現在圖畫最右方的男子，姿勢僵硬而對稱，看不到手的存在，顯示出對外部環境的反應並不靈敏，行動力度也不足。

左側的女人拿著名牌包，形象比自己還鮮明，說明了目前他在男女交往上的角色扮演處於被動弱勢的一方。

下方水流裡的魚群和水鴨的數量與天空上的小鳥數目是一樣的，暗示他有強迫性的完美主義傾向。

左方的針葉樹是他的另一個心理投射，說明雖有人生方向但能量封閉在樹冠裡，而上方飄落的柳葉則暗示著突破現狀的困難。

中間的橋是他過渡到未來的內心寫照。橋面不平衡又不具有完整性，顯示目前無法克服自己的恐懼，也沒有自信能完成好的連接，對兩人的未來發展信心不足。

分析師建議

雖有大好河山的事實，但是不是會帶來「風景美」的心曠神怡呢？這是值得你與畫對話後需要思考的問題。

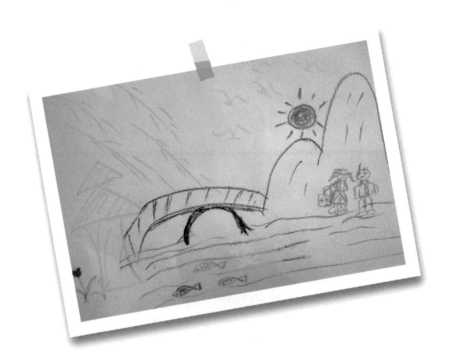

身著童裝的戀愛少女

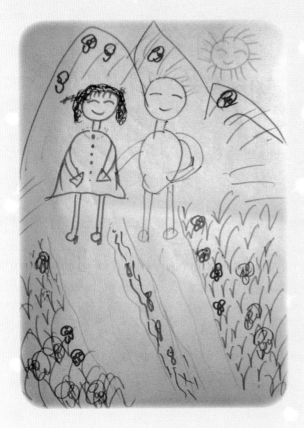

繪畫者替作品命名：

幸福你和我

繪畫者：小劉

繪畫者職業：公司秘書

繪畫者年齡：二十四歲

繪畫者婚姻狀況：未婚

繪畫者自我認知

　　我當老闆的秘書已半年，由於他也是單身，所以除了上班時間外，我們週末放假時，也會一同到郊外踏青遊玩。不曉得我和他的未來發展有否可能性，也不太清楚他對我的真正想法，所以我作畫時把他給加進去，將作品稱為「幸福你和我」。

作品藝術心理分析

她的畫面有青春的氣息，構圖也很完整，有戀愛的陶醉感。

女方在頭髮上著墨太多，顯示出她對彼此的交往存在著煩惱與壓力，以想像的感情為主軸，並沒有看到真正的現實。

她身著娃娃裝彷彿回到童年，暗示心智的成熟度還需要與日俱進。

衣服中間有多個鈕釦，有被動等待的涵義。

雙手插入口袋，表示對環境的依賴，缺乏主動進取的精神。

男方的整個形象並不清晰，手部也沒畫出，含有曖昧的意思，表示男方在交往中缺乏主動性，也說明她對於另一半的期待過於幻想而不踏實。

前方有條象徵魚水之歡的小溪流，已對雙方的進展有了說明。但是目前雙方的道路還是分離的，感情還面臨著時間的考驗。至於什麼時候才能真正的走在一起，則須靠自我的智慧來決定。

分析師建議

這是一幅要妳認清現狀的自畫像。希望妳透過這次藝術心理分析，能清楚的看到心中的盲點，在戀愛中不斷地成長，成為一個成熟的女性。

葉子過多的樹

繪畫者替作品命名：

幸福樹

繪畫者：小孟
繪畫者職業：公司職員
繪畫者年齡：三十二歲
繪畫者婚姻狀況：未婚

繪畫者自我認知

這幅畫描繪了在夏日的午後，我與男朋友一同坐在休閒椅上。下方長滿了翠綠的草皮，中間的大樹長得很茂盛，可以擋住強烈的陽光，讓我們享受著清涼的感覺。樹的右側出現了一隻大母狗，安靜地注視我們。此刻的我非常的放鬆，因此把作品命名為「幸福樹」。

作品藝術心理分析

這幅畫的主角是「幸福樹」，配角是男與女及那隻大母狗，背景則是休閒椅和草皮。

「幸福樹」是她當下的自我投射物。

樹冠是半封閉式的，表示她有中庸型人格特質。

樹冠的小圓弧造形，表示她對於外界的各個領域的探索，充滿了興趣並樂於接受挑戰。

樹枝左右分布較為平均，是理性與感性並重的心理特徵。

樹枝和主幹之間沒有連結上，顯示出雖有方向性但行動上無法配合。

樹葉分布太多，有不安全感及依賴他人（權威）的傾向，雖有應對的方向，但是想太多而執行力不足，往往未能完成心中的想法。

樹幹的下部是逐漸寬廣的，說明有好的自我情緒表達能力，對本能有良好的疏通能力。

樹根呈現半封閉的樣式，說明能有意識地引導本能的抒發方向，能面對自身的性趨力，享受性歡愉的本能反應。

出現在樹下方的草皮，有突出自己的作用，同時也是利用環境現有資源的表現。

左邊方向坐著一女一男，女方形象完整且較大，顯示出在過去的男女交往過程中，女方具有主導地位，

男女雙方的互動並不多，暗示涉入進一步的交往（建立正式的婚姻關係）有困難存在。

右方有隻大母狗，頭朝左邊，牠是自我的另一個象徵，但形象不明確，這說明對於自我的感覺是害怕孤獨和被拋棄，生命中若沒有他人存在便會有焦慮的痛苦。

分析師建議

「幸福樹」並不是妳目前真正擁有的，它是個美麗的期待物。妳雖然有正在交往的男友，但結婚的想法還未成形，不想被對方限制。用線條表現的休閒椅就是框住自我的暗示，說明妳的內心還無法接受正式綁在一起的婚姻制度。追求無拘無束的自由，才是妳心中最重要的「幸福樹」。

大樹和小白兔

繪畫者替作品命名:

大樹

繪畫者:Manda
繪畫者職業:餐館負責人
繪畫者年齡:三十二歲
繪畫者婚姻狀況:未婚(離異)

繪畫者自我認知

　　我和先生離婚六年了,一個人撫養小孩。今年來到北京創業,就是想離開南方的傷心地。由於孩子還小,希望在這裡能找尋到一個好男人,共同再組建一個完整的家庭。相信這樣做,對於小孩和我都是好的。現在的我從早忙到晚,想藉此忘記之前令我難過的痛苦經驗。我很想藉著作品的心理分析獲得一些好的建議。

作品藝術心理分析

　　這幅畫的主角很醒目,就是左邊的這棵「大樹」,配角由小白兔和兩朵花擔任,至於背景則有雲朵、欄杆、河流配合演出。

　　這是一幅充滿卡通意味的作品,有希望忘掉煩惱的傾向。

樹冠消失於左方，是強調過去記憶對自己的影響。

樹枝四散且方向很雜亂，說明了目前的人生目標是不太明確的。

樹枝沒有主幹的支撐，說明不知道自己的能量要用在什麼地方，在感情上需要有個依附。

樹幹上端有兩個節痕，象徵心理的創傷情結留下來的印記。下方的節痕和六年前的離婚有關，上方的節痕則是與最近才發生的情感傷害有關。

居於右側的小白兔，是她兒子形象的投射，由於牠和「大樹」之間有一段距離，因此反映出她與孩子的教養互動上還有些問題存在。

樹幹靠左處有兩朵花，代表過去男女間的情愫，但已成追憶往事。

下方的欄杆是自我保護的象徵物，但沒有圍好，右邊是缺少的，暗示她已做好了和外界的環境多加接觸的心理準備。

右上方的兩朵雲是加重語氣，象徵此刻的雙重壓力源，一個是孩子方面；另一為情感依附問題。

右下方的水流，象徵歲月的流逝，是青春不再的潛意識告白。

分析師建議

事實上，這是一幅要自己忘卻過去，主動去追求自我人生的心理畫。透過藝術心理分析，相信妳更加理解自己目前的心理狀況，建議妳增加與兒子的互動，同時也努力追求自己未來人生的豐富色彩。

兩棵靠近而封閉的樹

繪畫者替作品命名：

親密樹

繪畫者：小趙
繪畫者職業：文化事業公司行政助理
繪畫者年齡：二十三歲
繪畫者婚姻狀況：未婚

繪畫者自我認知

我從小到大都在北京生活與上學，因此和家人的關係比較親密，幾乎每天都和父母親見面。日常生活對我來說，沒什麼壓力，公司的業務也不繁重，日子過得很輕鬆。但是我對於真正的自我形象，不是那麼的清楚，希望能多瞭解自己一點，把自我的能力發揮出來。像我這種八〇年代出生的人，對於心理發展方面還是很關注，因此畫出了我的作品，把它命名為「親密樹」。

作品藝術心理分析

這幅畫的前後有兩棵樹，她指出後面的樹是她自己的心理投射，前面那棵大樹是母親的形象投射。

兩棵樹都呈現出封閉的狀態，可見她與母親都是屬於較為內向型

氣質的人。

　　兩棵樹的樹冠面積都相對過大且偏向下部，表示對自己顯得過分關心。

　　樹幹和樹冠的過渡部分已完全封閉，顯示自我能量的流動受阻隔，發展易受限制。

　　母親的樹型偏大，已說明她母親的認同作用，相對而言，父親是處於弱勢地位的。

　　她自己的樹的左邊幾乎被掩蓋而看不到，表示情緒有壓抑和低調的自我形象，也是缺乏安全感的暗示。

　　「親密樹」稍微偏小，有自我設限的疑問，過於保守的行為或心態。

　　太多樹葉在樹枝上，顯得太過於自我保護。

　　樹枝的尖端封閉，呈平切狀，表示與外界環境的互動不是很好，有較固定的思維模式，有自我防衛的傾向。

　　樹幹與樹枝之間是封閉的，能量的流動中斷，顯示內心的衝動無法釋出於外。

　　樹幹的底部也是封閉的，可見她是有意識孤立或斷絕潛意識的能量流動。

　　把樹幹用深色塗滿，說明她的生活以自我為中心，想像的世界被有意識地縮小範圍，是典型的個人主義擁護者。

分析師建議

　　相信妳從畫面裡領悟了真實的自我形象，至於如何調整自己的發展腳步，則是妳現在最需要思考的事情。

第三章

事業工筆：轉角處的柳暗花明

　　工作對一個人來說，不僅是謀生的方法，也是實現自我價值、促成自我成長的必經之路。換言之，職場困頓、事業瓶頸，有時候反映的就不單純是個人能力、平臺、機遇等因素的問題，而是與個人的自我認知、人際交往、工作與家庭平衡等方面有千絲萬縷的關係。如果你遭遇工作上的困擾而不知如何解答，一幅簡單的圖畫或許會讓你豁然開朗，有「柳暗花明又一村」之感，從一個意想不到的方向替事業注入新的動力。

本章導讀

<認真而專注的房屋>，畫中話：「轉個念自然有方向去處理顯現的問題。」

<快樂的時光>，畫中話：「看清方向，才能突破事業瓶頸。」

<向前進>，畫中話：「能量不足，只能停滯不前。」

<心情愉快>，畫中話：「壓力重重，期待解決。」

<努力向前>，畫中話：「能量分散，前進乏力。」

<山水畫>，畫中話：「憂鬱症中的憂鬱風景。」

<我是個不能放鬆的人>，畫中話：「想法太多，自尋煩惱。」

<山村人家>，畫中話：「牧人被牛綁住，你被工作綁住。」

<午後休閒>，畫中話：「回到童年，逃避現在。」

<寂靜夜晚>，畫中話：「道路如夢境般平坦，象徵虛無。」

<多愁善感而任性的人>，畫中話：「環境多變化，隨時想逃避。」

<我是個愛學習的人>，畫中話：「坐而言不如起而行。」

<聰慧的人>，畫中話：「以愛心為出發點，解開優柔寡斷的心理情結。」

<認真負責的人>，畫中話：「心有餘而力不足。」

<正在成長中的我>，畫中話：「全身用桃紅色的女性化的形象。」

＜參天樹＞，畫中話：「名曰參天，實際弱小──你並不像外表所見的那麼堅強。」

＜理想樹＞，畫中話：「他會全心全意，貫徹始終去完成他的期待。」

＜美麗生命樹＞，畫中話：「慾望強烈，力量不足，事倍功半。」

＜明日之樹＞，畫中話：「雖有想法，卻無方向。」

＜蘋果樹＞，畫中話：「到另一個領域修成正果。」

桃紅色房子

繪畫者替作品命名：

認真而專注的房屋

繪畫者：Wynn

繪畫者職業：

大學心理輔導教師

繪畫者年齡：四十二歲

繪畫者婚姻狀況：已婚

繪畫者自我認知

我在學生處擔任心理輔導的工作。現在的大學生已不像從前那麼的遵守校規，男女關係也比較開放，自我的意識太濃，又常常自以為是，尤其排斥老師以上對下、權威命令的指導方式。我的兒子在讀國中，在管教上也很使我為難，到底用什麼方法可以和他們平等自由地溝通心理問題呢？剛好學校主管舉辦藝術心理分析的講座，在好奇心驅使下，我就畫了「認真而專注的房屋」的自我投射作品。

作品藝術心理分析

在這幅作品裡，房子是主角，配角則是道路、太陽、雲朵，至於花和草則充當背景。

房屋佔據了中間和右邊的大部分面積，且結構完整有力，象徵內在的能量是充足的。

桃紅色的房子是熱情溫暖的外在表現。

雙扇門是象徵她的生活重心以家人為主。

門的把手則是暗示自己有能力控制情緒的表達。

圓形的窗戶是女性化的表徵。

屋頂的窗戶說明她有注重對外溝通的傾向。

房頂上的煙囪暗示她注重家庭中的溫暖關係。

門前的彎路，暗喻需要丟掉一些僵化的自我意識，轉個念自然有方向去處理顯現的問題。

太陽很大且光線充足，顯示她需要外界的支援與接納，才能更增強自我的能量。

雲朵在其頭上及身後，暗示現在的她正為某事（過去發生的事或與家人有關的）而煩惱。

分析師建議

事實上，這是一幅尋求他人支援，才能完成工作使命的自我形象畫。這幅「認真而專注的房屋」正是妳當下的自我表白，建議妳學會去運用它，以藝術心理分析的方法和學生們及妳的兒子做交流，這是面對青少年，最自由開放的心理溝通技巧。

花朵圍繞的圓形水池

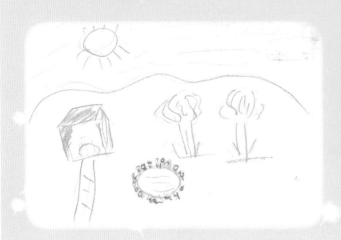

繪畫者替作品命名：

快樂的時光

繪畫者：褚娜
繪畫者職業：個體商戶
繪畫者年齡：四十八
繪畫者婚姻狀況：已婚

繪畫者自我認知

　　我是一個獨立經營的個體戶。由於金融危機的出現，觀光旅遊的人數減小，我的業務發展受到影響。我對現狀的應對方式的掌握不是很明朗，於是畫了「快樂的時光」做為心理的補償。

作品藝術心理分析

　　圖畫左方的房子是她的自我投射，但是它呈現傾斜的狀態，暗示目前的發展遇到難題需要解決。

　　屋頂和左右牆面的大量陰影象徵自我壓力的來源。

　　房子沒有窗戶，暗示她目前的方向是不明的。

　　門是圓弧狀，這是女性意識的強調。

前方的道路幾乎是垂直的，象徵局勢的困頓與心理的衝突。

中間的圓型水池，沒有循環是行動受阻現象的強烈表現。

水池四周有花朵圍繞，但畫得很模糊，表達出對目前情勢不甚樂觀的內在感受。

右邊的兩棵樹代表了是對未來的想法，由於樹型散漫無力，可以看出未來面臨精神的擔憂和環境的限制等難題。

春天的太陽在西邊，有著失望、孤獨、無助、能量不足的現狀暗示。

分布四周的雲層是自我的陰影，暗示有無法完成自己目標的擔憂。

分析師建議

經過藝術心理分析，相信妳不難瞭解，這幅畫的主題「快樂的時光」是完全的偽命題。事實上，這是一幅要自己看清方向以求突破事業瓶頸的人生風景畫。

無心划船的船夫

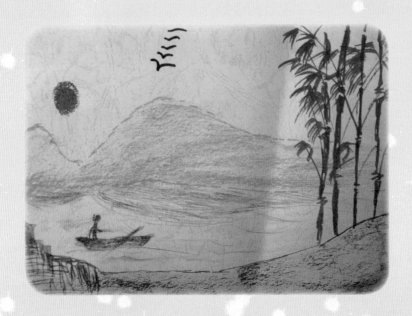

繪畫者替作品命名：

向前進

繪畫者：Bob
繪畫者職業：
醫療儀器的行銷業務員
繪畫者年齡：二十九歲
繪畫者婚姻狀況：未婚

繪畫者自我認知

　　我最近想和朋友一起創業，但心中沒底，於是畫下了＜向前進＞

做為藝術心理分析。這幅畫的內容是在一個夏日的午後，我在平靜的

湖中划著小船，要到對岸欣賞美景，前方有柳樹林。面對此情此景，我懷有「柳暗花明又一村」的心理期待。

作品藝術心理分析

畫面重心以左方為導向，畫中船夫是他的自我投射，暗示過去種種的影響如船夫身後那些咖啡色石頭般堆疊得那麼高，且跟在他的腦後，始終揮之不去。

船夫站在船後卻無心划船，說明自我的能量並沒有充分利用，只能停滯不前。

他說湖水是靜止的，但真實畫面卻是餘波盪漾，表示出他當下內心的情緒困擾。

山脈下處的陰影面，反映出他創業的決定伴隨著黑暗的不安全感存在。

太陽已快下山，比喻此時的意識能量是無法提供創業需求的。

右邊高起的土丘是未來的人生挑戰，上面的紫色竹林是象徵成功後的幻想物。

分析師建議

這幅畫已把你的真實心理問題投射出來了，對創業的前景不明和信心不足是當前面對的最大阻礙。充分認清現實，提升心理能量，你才有足夠的動力「向前進」。

遠處層疊的山巒

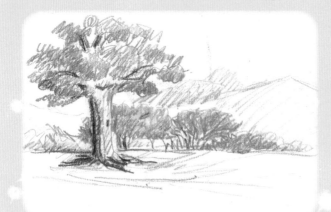

繪畫者替作品命名：

心情愉快

繪畫者：Matt

繪畫者職業：

保健食品市場開發

繪畫者年齡：四十五歲

繪畫者婚姻狀況：已婚

繪畫者自我認知

我在商界奮鬥多年，最近在開發保健食品的市場。由於自己有美工底子，因此整幅作品是以寫實的技法來表達的風景畫。

作品藝術心理分析

雖然這幅畫的創作用到了專業的美術技法，但只要不是對景寫生的作品，都可以做為藝術心理分析的素材。

整幅圖構圖重心在左方，暗示過去的生活經驗（尤其是母親）對他至今的影響非常大。

畫面中的那棵大樹是他的自我人格投射物。

從畫面的表現來看，他的審美感很高，對現狀環境總是慾求不滿

的。

樹的各部分比例適中，表示其人格的發展具有正性導向。

樹冠呈開放狀，有外向型人格傾向，在與各種領域的人事物接觸時能進行較良好的互動。

左邊的樹枝較明顯，說明有較出色的審美能力。

樹中上方的枝幹強大，對理想目標具有強力的執行能力。

樹幹的右邊中間有個節痕，它是心理創傷的標記，約在年輕的時候，可能與男女之間的感情有關。

樹根很平衡地支撐著大樹，說明他可以較妥善地處理自我的本能，包括性本能和攻擊本能。

後面的一排遠樹是他與家人或朋友相處情形的投射。左方的處理有些模糊，可能他與家庭的互動有些問題存在，右方的樹木表現的則是美學處理，完全與心理無關。

遠方三層山巒，象徵外界的環境壓力，之前的壓力源已處理完，但目前的壓力是較重的（它的顏色也是最深的）。由於山勢簡單也不高聳，所以要克服它們應該不會有太多問題。

分析師建議

「心情愉快」是你期待的願望，但要去整合各種資源，完成商業運作的目標，獲得事業上的成功，才能真正實現你期待的目的。

四艘不一樣的船

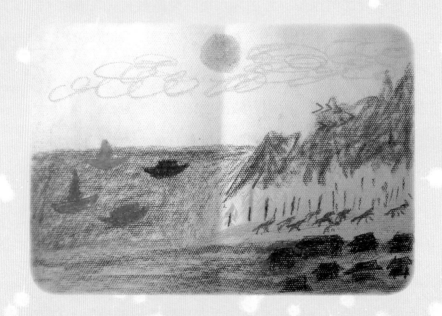

繪畫者替作品命名：

努力向前

繪畫者：Allen
繪畫者職業：文化專案執行經理
繪畫者年齡：三十歲
繪畫者婚姻狀況：已婚

繪畫者自我認知

　　我正在擔任某一文化專案的執行經理，剛接手一個月，覺得自己好像找不到可以突破的重點方向。帶著這些心理困擾，我自然地完成

了這幅作品。

　　畫面中有四艘船，皆往右駛去，前兩艘是貨船，後兩艘是帆船，前者是實用型的，後者是鬆散型的。

　　他認為最左邊的帆船是他的心理投射，對照目前的處境，可以顯見其競爭力的薄弱──雖然想乘風破浪前進，但是心態上並沒有準備好，既想當空中的飛行大雁，又想做草原上的野馬。表示此時此刻的自我能量是分散的，進而導致在業務推廣上欲振乏力。

　　右下方的房屋是世俗化的物質所得，但面貌不清而無法擁有。

　　右上方的高聳挺拔大山，是阻礙重重的象徵物。

　　太陽下方的雲層，從左往右伸展，都是壓力源的暗示。

分析師建議

　　這幅圖其實傳達出這樣一個資訊：到底自己真的已準備好「努力向前」了嗎？

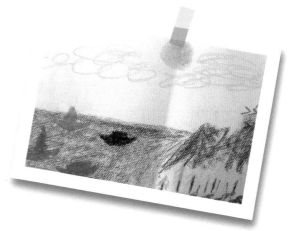

輕描淡寫的山水

繪畫者替作品命名：

山水畫

繪畫者：小華
繪畫者職業：未提供資訊
繪畫者年齡：二十九歲
繪畫者婚姻狀況：未婚

繪畫者自我認知

　　我最近與公司同事相處的不好，有跳槽的打算，不曉得要如何改善現在的心境，於是很為難地把這種困境畫出來。

　　整個畫面的表現集中在畫的中央，完全以藍色線條構成，且重複塗畫又非常無力，讓人看不清重點所在。

　　遠方的山脈幾乎佔據了整個畫面，它的造形彷彿是五指山，也是自我設限的象徵，無法肯定自己有能力去改變與公司同事的互動關係。

　　上方有輕描塗畫的雲朵，呈現的非常虛無，它是焦慮不安的暗示。

　　前方有一艘形狀不明顯的船，是他的自我投射，說明對於真實的自我形象，到現在還不是很明朗，同時意味著心理能量正在消耗中，停格在壓抑自我的狀態裡。

　　山脈下面有棵樹木，是自我的另一個投射，說明他非常內向，思慮過多，未來方向不明確。

　　目前的你，已有憂鬱症的表現傾向，接下來需要做的是利用藝術的平臺，透過逐漸建立與自我的互動對話，把心理情結淨化出來，才是面對環境的解決之道。

沒有眼鏡支架和鼻子的人

繪畫者替作品命名：

我是個不能放鬆的人

繪畫者：Joe
繪畫者職業：公司專案經理
繪畫者年齡：三十二歲
繪畫者婚姻狀況：未婚

繪畫者自我認知

　　我是個工作狂，熱愛工作是我的強項，一旦自己的任務完成了，就要繼續下一個使命。休閒的時候也不得清靜，手機是全天候待命，以防客戶臨時有事找不到我。每天的生活是緊繃的，不曉得什麼叫放輕鬆。這幅作品是我的自白。

作品藝術心理分析

　　畫中人物即是他自己的投射。

頭部過大，有太高估自己的能力或太過於自信的表現。

頭髮是多層豎直的，說明想太多，壓力也隨之而來，有自尋煩惱的意向。

方型的眼鏡框，有強迫思考的做為。

沒有眼鏡支架，暗示有摸不著邊的焦慮。由於沒有鼻子當支撐，因此眼鏡框隨時會掉下來，為了戴好眼鏡，他需要做重複的檢查動作，顯示出強迫症的傾向。

加深的耳朵，說明對於外在的批評是非常敏感的。

下巴有缺損沒畫完，是對自己的形象把握度不足的表現。

單線條的眼睛和嘴巴，是想像中內心的寧靜時刻，但在現實中則無法實現。

手臂上有陰影，暗示內心有攻擊性的衝動，對外界會保持著敵意或懷疑的想法，也暗示存在著自我有無比力量的幻想。

沒畫手，反映出內心有自卑感或罪惡感。

腿部有陰影，代表行動上的困惑，無法伸展開來。

分析師建議

這幅畫是對自己的提醒，是一幅充滿自覺的自畫像。你能夠把自己畫出來，就是成功地挑戰了自己的意識，心中很清楚自己的問題，但總是難以改進。現在用圖畫的非語言表達手法，相信能夠讓你有所領悟，對改善自我有所助益。

被牛牽住的牧人

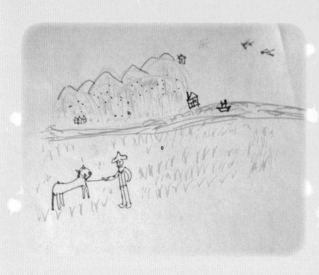

繪畫者替作品命名：

山村人家

繪畫者：Zack
繪畫者職業：未提供資訊
繪畫者年齡：二十七歲
繪畫者婚姻狀況：未婚

繪畫者自我認知

我工作五年了，現在想創業自組公司，但又怕萬一失敗就要回家另謀發展，內心很苦悶，於是畫下了「山村人家」做為心理對話。

作品藝術心理分析

整個構圖集中在畫面的上半部，說明有意忽略過去生活經歷的想法。

畫中有三個自我形象投射：左下方的牧人、船上的船夫和山頂的房屋。

左下方的牧人，是目前的生活狀況描寫。他被一隻牛（當前的工

作）給綁住了，導致無法動彈的結果。

船上的船夫，是現在進行式。船的頭尾不清晰，船夫好像也沒任何動作，這暗示了前進方向的不明與自信的不足。

下邊的水流湍急，也隱喻環境的變動太大，讓他彷彿有隨波逐流的不確定感。

上方山頂的房屋，象徵自己的未來式。房屋根基不穩，暗示理想的實現有很大的困難，是希望不大的投入。

最上方的太陽，光線顯得很虛，暗示現在的他不相信自己有能力達成創業的人生發展目標。

分析師建議

創業雖然是件好事，但也是大事一件，從畫面的互動中，已說明目前的一切準備都不足以應付創業的挑戰。建議你還是先把自己的能量補足後，再去考慮它吧！

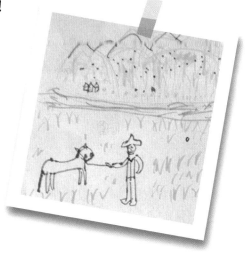

午後休閒的小女生

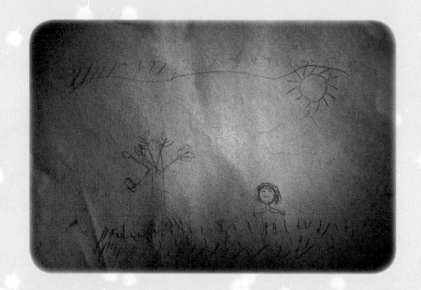

繪畫者替作品命名：

午後休閒

繪畫者：Sammy

繪畫者職業：未提供資訊

繪畫者年齡：二十八歲

繪畫者婚姻狀況：未婚

繪畫者自我認知

　　我最近的工作不太順利，很想放自己一個長假，做些心理上的調整。這幅「午後休閒」的作品就代表我此刻的心境。

　　圖畫左邊的樹木是她人格的心理投射，右邊的人物是自我形象的表達。

　　她把自己描繪成一個小女孩，暗示不想面對未來的挑戰，有逃避現實的傾向。

　　人物頭部比例太大，有自以為是且先入為主的人格特質。

　　頭髮的凌亂模樣，有自尋煩惱的想法。

　　一字型的眼和嘴，有看不清現狀及刻意自我欺騙的表現。

　　額頭的線狀髮絲，是直指目前的工作困擾所在。

　　身體的形象不明顯，暗示自我認知上的不明確。

　　手指部分有缺失，象徵主動掌控能量的不足。

　　腿部不明確，有行動突破上的困難。

　　上方的雲朵壓在樹梢上，象徵現在正面對著壓力的考驗。

分析師建議

　　畫面已說明妳和目前的生活狀態產生了很好的內心互動，相信不久以後，妳的「午後休閒」目標終能完成。

機器人走在平坦的路上

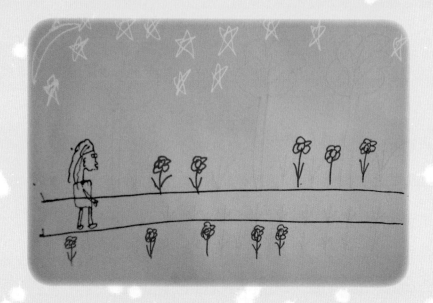

繪畫者替作品命名：

寂靜夜晚

繪畫者：西西
繪畫者職業：人力資源工作者
繪畫者年齡：二十三歲
繪畫者婚姻狀況：未婚

繪畫者自我認知

　　我從事人力資源工作，每天與人打交道，內心有些煩。我把晚上
的夢境畫了出來，想看看自己的心理問題到底出在哪裡。

　　畫面左邊這個有點像機器人造型的人物，是她的自我投射。

　　人物沒有眉毛且下巴不完整，暗示出她對於感情的表達方式有所壓抑，自我意志力的貫徹也不到位。

　　水桶般的身體，暗示有很強的自我防禦意識。

　　扭曲的手臂，有使不上勁的表現。

　　細長的雙腿，導致行動力緩慢。

　　被透視的身體是對自我形象認知不明的表現。

　　筆直的道路如夢境般平坦，是虛無的象徵，也可能是把外部環境做簡單化、理想化的處理。

　　道路兩旁的草、花、樹，形式單一化且排列整齊，有逃避現實回到自己夢想世界的強迫性想法。

　　滿天的星空是目前自己的慾望投射，說明有太多的想法湧入腦中，但卻一個也抓不住，結果無法去實現它。

作品藝術心理分析

分析師建議

　　從這幅畫傳達的資訊可以看出，妳要自己調整好心態，才能面對公司的各種人事紛爭。

沒有眉毛、耳朵和下半身的人

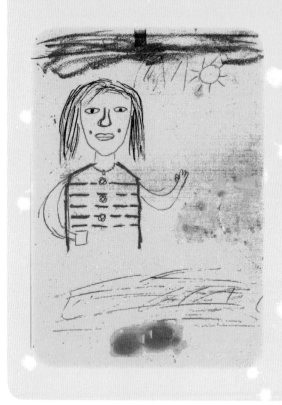

繪畫者替作品命名：

多愁善感而任性的人

繪畫者：小馮

繪畫者職業：投資機構行政助理

繪畫者年齡：二十五歲

繪畫者婚姻狀況：未婚

繪畫者自我認知

　　我第一次用想像的方式畫自己，這種嘗試讓我有點緊張。把自己置身在山水之間，應該會很快樂才對。但是畫得不是很好，不知會不會影響藝術心理分析的結果？很期待老師對我的心理現狀做個解釋。

作品藝術心理分析

　　她把自己畫在左邊，有過於念舊的情懷。

髮絲凌亂的她，總是想太多而找不到重點。

沒畫出眉毛，這與表情的表達能力有關。

沒畫出耳朵，暗示以自我為中心的思想，不太會聽從別人的意見，有些過於自以為是的主觀傾向。

肩膀的線條很僵硬，也是以自我為中心的暗示。

衣服的圖案很中規中矩，帶有依賴且幼稚的意味。

手部的線條很亂且手掌太小，是缺乏自信心的表達。

沒畫出下半身，有壓抑或否定那個部位的想法。

沒畫出腳，暗示目前的穩定度不高，隨時會出走。

下方的水流很湍急，反映了對於外界多變環境的逃避心態。

分析師建議

這是一幅提示「多愁善感而任性的人」要提升自己的勇氣，走出自己道路的自我形象畫。

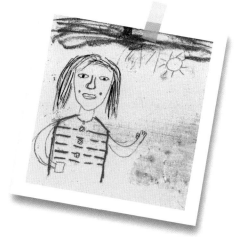

被書桌隱藏起來的手和腳

繪畫者替作品命名：

我是個愛學習的人

繪畫者：Frank

繪畫者職業：工程師

繪畫者年齡：三十四歲

繪畫者婚姻狀況：未提供資訊

繪畫者自我認知

　　我平時很愛學習，也很喜歡探討道理，是重感情、知上進、會享受大自然生活的人，但是別人對我形象的看法就不得而知了。難道自我認知的自己有錯誤嗎？希望透過藝術心理分析的解釋，看清我真實的自我形象。

作品藝術心理分析

　　他以坐姿表現自己，頭髮處理得很濃密，表示想處理的事情太多。

沒有畫耳朵，有以自我為中心的傾向，且不太願意和他人互動。

頭部是大特寫，有自視甚高的意味。

嘴巴的線條不完整，可能在與人溝通上並不很自在。

下巴的表現有障礙，在自信上並不是那麼的強大。

脖子與肩膀呈分離狀且線條表現猶豫，是執行力缺乏的表現。

強調領帶，可能是男性形象的補償作用。

身上的線條是不連續的，顯示出對自我的認知並不明確。

手和腳被書桌隔著而隱藏起來，暗示著有無法實現的願望、壓抑敵意、行動力不足的心理現狀。

前方的桌腳不穩定，表示目前所在的公司或工作，無法讓自己發揮能力。

後面的背景書架不完整，表達了自己要多充實知識、多做學習，才能立定方向邁開步伐往前走。

分析師建議

這是一幅要提醒自己「坐而言不如起而行」的自我形象畫。或許你目前的工作不能為你提供良好的發展前景，讓你有志難伸。如果外面有更好的機會，建議你把握機會，另謀發展。

手勢與身體結成一個心形

繪畫者替作品命名：

聰慧的人

繪畫者：小馨

繪畫者職業：文化事業公司策劃

繪畫者年齡：三十歲

繪畫者婚姻狀況：未提供資訊

繪畫者自我認知

　　我目前的生活重心是為公司找尋各種資源平臺，做各種的異業結盟，爭取市場上的受歡迎度。工作中，我的資訊接受量很大，希望自己能成為「聰慧的人」，只做能夠成功結合的元素，集中能量是我現在最需要做的事。希望我能聰慧地與自己的作品做個美妙而真心的對話。

　　人物整體位置居中，頭部的比例過大，手腳有點小，且姿態有些僵硬，說明有太看重自我的傾向，也說明對未來有想法，但在現實實施中卻伸展不開來。

　　人物頭上有雲朵，暗示目前遇到外部環境的壓力和困難，但雲朵不大，還是有望克服並解決。

　　鼻子的線條很猶豫，這和意志力的強度有關。

　　嘴型不明顯，表示內心所想與口語表達並不一致。

　　右邊的下臉頰有重塗現象，是對自己有過分焦慮的象徵。

　　手勢與身體結合成一個心形，說明一切以愛心為出發點，才能解開優柔寡斷的心理情結。

　　右方樹上已結有小果實，如果心態擺正，果實的收成也指日可待了。

分析師建議

　　多利用身邊的各式資源，整合自己的能量，對妳的成長應該是有幫助的。事實上，「聰慧的人」就是不要被太多人、事、物所牽絆的自我形象畫。主動去爭取自己認為該擁有的，可能目前是有些困難的，外部環境的壓力沒有妳想像的那麼大，重要的是把雙手放開，才能吸引更多能量面向自己。

站在講臺後面的老師

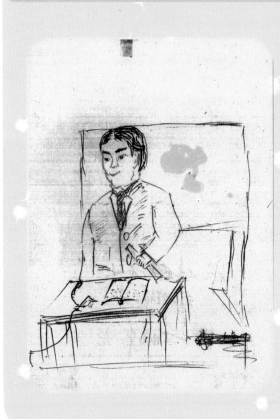

繪畫者替作品命名：

認真負責的人

繪畫者：趙先生
繪畫者職業：高校教師
繪畫者年齡：五十八歲
繪畫者婚姻狀況：已婚

繪畫者自我認知

　　我從事教職已二十年，與學生上課就是自己的人生寫照，講臺的一切都太熟悉不過了。藉由這個場景把自己畫下來，做為忠於自我形象的非語言表達，我將它稱之為「認真負責的人」。

作品藝術心理分析

　　他的作品中，老師的形象特別鮮明，有鐵漢柔情的內在心理投射，

忠於自己的角色扮演。

　　他著正裝，面向左方，有追憶過去教學生活方面的點點滴滴。

　　在領帶上多所著墨，暗示體能的下降，有力不從心的感覺。

　　畫面上的桌腳不清楚，黑板下的支撐架也不明顯，這些都暗示著心有餘而力不足的心理狀態。

　　這是一幅要面對自己，做個「認真負責的人」的自我形象畫。現在的你，對於如何讓學生在受教後有所改變，並沒有什麼把握。唯有日常的身教才是重點所在。精進自己的學問，活到老學到老，若是對於自己的能量看法並沒有太大的自信，多接觸不同領域的朋友，會使你有充電的感覺。

不平衡的雙腳

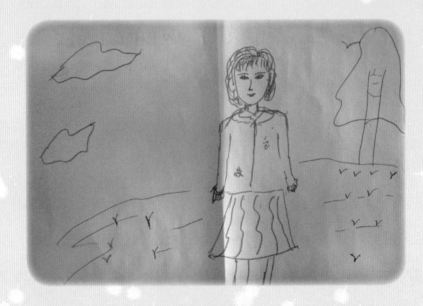

繪畫者替作品命名：

正在成長中的我

繪畫者：小英
繪畫者職業：企業行政經理
繪畫者年齡：三十一歲
繪畫者婚姻狀況：未提供資訊

繪畫者自我認知

　　最近公司來了新的主管，每個部門都還在適應他的行事作風，深怕有什麼閃失，大家都戰戰兢兢地埋首苦幹，希望能得到他的好感。

我自己也很緊張，希望把行政工作做得更好，因此畫了「正在成長中的我」做為自己此時此刻的自我形象畫。

人物比例適中，頭髮畫得較詳細，顯示她關注思考的表現。

全身用桃紅色作畫，是完全女性化的象徵。

眼睛是封閉的，有沉醉在個人世界裡的想像空間，對外界的反應並不十分明確，有逃避衝突取得暫時寧靜的心態。

脖子有些許陰影，加上肩膀上的重塗，都是指向太多的焦慮負擔。

身型的不完整和手部的不清楚，都意味著缺乏自信心的疑慮，尤其在團體中會顯得較沒有信心。

兩隻手臂合攏在身旁，有比較死板的強迫性表現行為。

腿部左大右小不平衡，可能她覺得行動上有牽制，而產生了否定或壓抑的心理狀態。

腳的造形不明，說明對於目前所處的工作，可能有力不從心的消極情緒。

右側上方的樹，再次暗示她要堅定自己的方向才有所得。

妳的女性心理形象很明顯，因此在行政管理工作中，對主管可能會感到有些無力感，內心有種不平衡、不自信的感覺。建議妳增強自信，放開手來大刀闊斧地整頓工作，同時獲得內心的成長和事業上的發展。

形似雪糕的參天樹

繪畫者替作品命名：

參天樹

繪畫者：小李
繪畫者職業：旅遊產品推廣業務員
繪畫者年齡：二十四歲
繪畫者婚姻狀況：未婚

繪畫者自我認知

我在這個企業已經待了一年多了，主要的業務是推廣公司的旅遊套裝產品。

現在的我，感到自我發展的方向出了問題，尤其是對外的公關應酬並不是我的強項。時間久了，自己感覺身心俱疲。雖然從公司的業務中，可以接觸各種不同的企業，增廣了見聞也擴大了社交範圍，但是跳槽的心思總是不時的出現。因此，我畫了「參天樹」，代表自我的形象表白。

作品藝術心理分析

這幅作品非常明顯，那棵「參天樹」是唯一男主角。

樹在接近中央偏上的位置，暗示他的執行力是不夠的，雖然他是個看重現在的現實主義者。

「參天樹」的造形有點像雪糕，長得很矮小，看不出來強壯的樣子，和畫的主題「參天樹」不符合，說明有眼高手低的心理和以自我為中心的傾向。

　　樹冠是半封閉的，只有左方的上下兩點是開放的，上方是具有理想主義的思維；下方是渴望情感的出口。可見，他的性格是偏內向的，太多的人際交往會造成心理能量的耗損。

　　樹冠與樹幹是完全封閉的，自我能量沒有足夠的流動，無法到達精神領域，面對事物有心有餘而力不足的感覺，導致內在心理的孤獨鬱悶。

　　樹枝從樹冠中間向周圍發散，呈輻射狀，說明他有野心，做事期望面面俱到；但是中間沒有主幹的支撐，因此對外的能量是不足的。

　　發散的果實被樹枝串起來，果實的形象不明顯，暗示在各種期待的人、事、物方面遭遇到挫敗，有如萬箭穿心般絕望。

　　樹幹是頭重腳輕的，有自我過度誇大的意識形態。

　　情感的表達不是很好，樹木中間有兩道傷痕，是自我情感受過傷的標記。

　　樹根沒畫上，是有意識孤立或斷絕潛意識的能量流動。由於樹的構圖偏於畫面上方，根基不穩，須多充實自我，提高涵養。

分析師建議

　　你並不像外表所見的那麼堅強，始終不敢面對內在的自我。既然透過與圖畫的對話發現了真正的自我，下一步的職場發展方向就明朗多了。

超出畫面界限的理想樹

繪畫者替作品命名：

理想樹

繪畫者：紀先生

繪畫者職業：教育部門負責人

繪畫者年齡：四十二歲

繪畫者婚姻狀況：已婚

繪畫者自我認知

　　我在教育機構工作了十多年，工作量非常大。現在的老師不好當，面對學生和家長，壓力是巨大的，都需要做心理減壓的調適，才能維持好的教學品質。身為負責人，我總想起個帶頭作用，因此我畫出了心目中的「理想樹」做為自己的心理投射物。

作品藝術心理分析

　　這是棵巨大的樹，立於中間，向上發展的「理想樹」。

樹冠已超出畫紙的界限，是有意在事業上更上一層樓的暗示。

樹冠呈開放性，有擴大自己的領域與外部的環境相結合的意圖，讓自己的生活經驗更加豐富，具有典型的外向人格特質。

樹枝左右分布延伸出去，象徵主動積極地與外界接觸，社會化的學習能力強大。

右邊的樹枝數較多，是理性多過感性的象徵，也是名利、地位、權勢的物質慾望勝過內在精神領域的表示。

巨大的葉片表示在各個方面的接觸，都能有所突破，並能有自信地完成內心中的目標。

樹幹與樹枝間能量流動順暢，自我的意識和情緒掌控良好。

樹幹的比例最大，顯示自我意志力的強大。

樹根向外發展，是本能力量的發揮所在，說明為了實現人生目標，他會全心全意、貫徹始終地去完成他的期待。

分析師建議

你以前是位老師，如今成為部門負責人，這是你個人的外在實力表現，你的心理成熟度也從這幅作品有所反映。從這幅畫的藝術心理分析中不難看出，你是一個稱職而有明確目標的負責人。

蝴蝶與鳳尾

繪畫者替作品命名：

美麗生命樹

繪畫者：Linda

繪畫者職業：雜誌主編

繪畫者年齡：三十八歲

繪畫者婚姻狀況：未婚

繪畫者自我認知

我接下這本雜誌已有兩年，目前還在虧損中。金融危機後，廣告不好拉，人情做多了就沒有了。本來認為這個雜誌可為我增進知名度，也可藉訪問的名義，接觸各式的公務部門及外資財團負責人，幫自己累積人脈資源。但認識是一回事，出錢打廣告又是另一回事。人事的任用又面臨青黃不接的窘境。我整個心裡亂糟糟的，趁此機緣畫下我嚮往的「美麗生命樹」。

作品藝術心理分析

畫面的主角是「美麗生命樹」，配角是由三隻蝴蝶、不成型的鳳凰、兩隻魚所組成，背景則由太陽、遠樹、湖水、小船構成。整幅作品非常複雜，具有多樣性，可見她目前的現狀，是變動很大且不穩定的。

上方溢出的樹冠，是野心巨大或慾求不滿的象徵，說明她對現在

所擁有的東西並不滿意。

右邊的樹冠線條有重複畫的表現，暗示此刻她的人生物質財富是非常缺乏的。

樹枝凌亂地伸向四周，表示努力的方向並不明確，導致自我能量的流動不清楚，浪費了許多的精力，但事情並未辦好。

樹冠右邊有隻大蝴蝶和一根鳳凰的尾部，這是在社會名利場上想取得成功的慾望象徵，但它的圖示不明，暗示心有餘而力不足。

左上方的兩隻蝴蝶，是感性的理想主義精神的象徵，可見目前的她是感性壓倒理性的。

樹幹的比例稍微偏大，有過度評價自我能力的傾向。

樹幹上有一些節痕，顯示情緒易被外物所影響，導致心理上的不平靜。

後方的一群樹木，顯示出她要力爭上游、出人頭地的內在思維，說明她也很善於利用現有的資源，來提高自我的能量。

樹下方有湖水經過，這顯示潛意識的性本能是巨大的。

小船停在左邊，並未畫出完整形象，表示她的家庭並不是完整的。

兩隻魚向左游，表示想有個靠岸，這是與異性的交往有關連的，有既期待又怕受傷害的心理衝突存在。

分析師建議

事實上，「美麗生命樹」是一棵要自己拿定主意的樹。經由藝術心理分析，隱藏在妳潛意識中的秘密，已在妳的作品中表露無遺了。這樣的心理諮詢方式淨化了情緒，相信之後的妳，在事業、愛情上能有更好的突破方式。

chapter 3

沒有枝椏的明日樹

繪畫者替作品命名：

明日之樹

繪畫者：小夏

繪畫者職業：外資企業祕書

繪畫者年齡：二十六歲

繪畫者婚姻狀況：未婚

繪畫者自我認知

　　我的老闆是位女強人，在她身邊已有一年了，工作量非常大。小到開會紀錄，大到與重要客戶的互動交流關係，我都要小心謹慎地把事情辦好。加班對我來說是家常便飯。這種壓力使我的內分泌失調，臉上會冒出許多痘痘來，這個樣子在對外做公關時，會感到很為難。所以我畫上了「明日之樹」，希望明天會更好。

作品藝術心理分析

　　畫面是橫立的，有對現狀的不滿，及逃避現實的自我幻想。

　　樹冠是全封閉的，具有內向型人格的傾向。

　　樹的位置偏向左邊，表示她受過去的經驗影響頗大，所以「明日之樹」具有偽命題的心理補償作用。

她用斜塗的方式把樹冠幾乎畫滿，這是一種兩難的思考鬥爭表現法，說明這份工作雖帶給她一份穩定的薪水，但是自己的私生活完全打亂了，等於把自己完全賣給公司。

　　樹冠的右下方多了一條斜線，這是男女愛情方面的煩惱象徵物。

　　沒有畫出樹枝，說明缺乏方向指引，可見目前的她雖有想法，但發展方向並不明確。

　　樹幹上有陰影分布，表示為太多的雜事煩惱，浪費了太多的自我能量。

　　直立式的線條縱貫於樹幹，暗示心理上的自我防衛作用，工作中可能會以打小報告的方式來保護自己免受傷害，無形中也增加了情緒上的負擔。

　　樹根過於凌亂，因此本能的流動不順，情感的反應比較膚淺，理性的思維能力欠缺。

分析師建議

　　事實上，它是一棵期待成長的樹。「明日之樹」是妳的自我形象投射物。可見妳在工作中很會做表面功夫來保護自己，為了讓自己成為公司最耀眼的人物而費盡心思考慮捷徑。若能放開這些種種的心思想法，妳應該會成為一個快樂的人。這樣妳的「明日之樹」即能更加真實與美好。

鞦韆與蘋果樹

繪畫者替作品命名：

蘋果樹

繪畫者：小妮

繪畫者職業：廣告公司公關經理

繪畫者年齡：二十七歲

繪畫者婚姻狀況：未婚

繪畫者自我認知

　　我做公關這行快兩年。公司是以廣告量的多少，決定收入的。剛開始，我還做得不錯，在公司的業績排行榜列為前三名。但現在，我發覺自己的個性不太適合長久做這個工作，有身心疲累的感覺。現在又遇到了金融危機，業務量又下降了不少。我想等過完年後，再換一份工作。趁著在過年前，我畫下心目中的「蘋果樹」以解開心中的困惑。

作品藝術心理分析

　　畫面的主角是「蘋果樹」，配角由鞦韆和蘋果擔任。

「蘋果樹」位居於畫面左方，暗示她是個懷舊主義者，受過去的經驗影響較大，尤其是母親方面。

樹冠是半封閉的，有中庸型性格的傾向。

樹冠在左下方開口，這是感情過分執著的心理投射。

樹冠的內外有M型圖式，以左邊居多，暗示她對於文藝方面有獨特的才華，審美的鑑賞力很好，強調直覺上的靈感，有過分幻想的傾向。外界對她的影響較小，相反地，她卻有向外表現慾望的念頭。

蘋果靠近樹冠且朝向右上方，是對於世俗名利的成功有所期待。

右方突出幾近一百八十度的樹枝，是決定向另一個特定領域發展的強調。

前方有個獨立的蘋果，是實現工作之後的成果象徵物；蘋果和樹枝沒有連接上，表示有方向但未完成任務。

鞦韆上沒有人在上面，反映現在的她還未修成「正果」。

樹幹下的些許橫線，顯示目前的環境會讓她的能量無法集中。

分析師建議

事實上，這是一棵要尋求自我突破的「蘋果樹」。從這幅畫的藝術心理分析結果來看，妳在審美上有獨到的見解，或許妳平時會參與一些文藝活動，或者有文藝方面的業餘愛好。建議妳不妨從自己的興趣特長出發，確定比較明確的發展方向。

第四章

人生寫意：在選擇中繼續前行

　　對大多數人來說，人生的發展方向並非一帆風順，回首往事的時候，總會發現自己離最初的規劃有了巨大的偏離。這是因為人生的道路中充滿了分岔口，充滿了選擇。每一次選擇都是一次改變的機會。為了讓自己更加清晰的看到前方的路，不會因為盲目選擇而悔恨，最好在選擇之前重新認識自己。當你面對人生的轉捩點時，不妨用圖畫來幫助自己完成自我的提升，以更加充滿能量的內心來面對未來的挑戰。

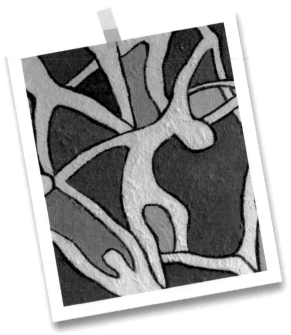

本章導讀

<校園屋頂>，畫中話：「面向另一個人生，情緒紛亂起伏。」

<夢幻別墅>，畫中話：「不惑之年，風光不再，人生如夢。」

<十字路口>，畫中話：「人生路口，方向不明，力量不足。」

<夏日的海邊>，畫中話：「外部環境的種種限制阻擋了自我成長。」

<我的發展>，畫中話：「在熟悉而安逸的過去和方向尚不明晰的未來之間做出選擇。」

<孤山獨釣>，畫中話：「孤獨迷茫，前路不明。」

<在海邊>，畫中話：「理想的化身離當下的自己還很遙遠。」

<幸福的家>，畫中話：「家庭的團圓和事業的發展都沒有實現。」

<天藍藍>，畫中話：「專注於感興趣的工作，保持內心的好天氣。」

<我和我的家人>，畫中話：「缺乏登堂入室的階梯，成家目前不太實際。」

<夢想的家園>，畫中話：「不是自我封閉，就是不知如何去表達感情。」

<走在路上的人>，畫中話：「內心空虛無助，沒有任何的填充物補充能量。。」

<生命之樹>，畫中話：「經歷了風雨的打擊，依然屹立，繼續成長。」

<楊柳樹>，畫中話：「雖已成年，尚未成熟。」

<白楊樹>，畫中話：「放鬆心情，尋找生活中心。」

<梧桐樹>，畫中話：「注重感性和理性的平衡。」

校園屋頂

繪畫者替作品命名：

校園屋頂

繪畫者：阿強

繪畫者職業：大學生

繪畫者年齡：二十三歲

繪畫者婚姻狀況：未婚

繪畫者自我認知

　　我描寫的是午後的「校園屋頂」。同學們有的吃飯、有的聊天、有的讀書、有的睡覺，這是大學校園裡常見的景色。我位於陽臺的最右方，正和同學邊走邊聊。五月天是個好天氣，大家徜徉在這裡，過著時而恬靜時而喧囂的校園生活。

　　這幅作品的主角是學校的「校園屋頂」，配角是自己和所有同學，太陽是背景。

　　「校園屋頂」以陽臺為主畫面，四周有欄杆圍繞。這是一個象徵的領域（大學校園的象牙塔），一些男女同學則分布在四處，各做各的事。

　　他和同性友伴的聯繫是較密切的，暗示目前的他對兩性的互動並不關注，重心在於充滿現實挑戰的社會大學。

　　屋頂上面是開放的空間，暗示一旦離開了校園，就要多接觸外在的世界。

　　陽臺四周圍繞了安全的「防護網」，這層心理保護層是他心理的障礙。

　　他已接近邊界線，且在居右的方向，暗示自己快要脫離校園生活，邁入另一個人生里程。

　　右上方的太陽是心理能量的投射，但它的造形不甚清晰，因此力量是待補充的，

分析師建議

　　事實上，這是一幅要自己面對另一個人生關卡的房屋畫。這幅畫外在的內容看似平靜無波，反映出你的情緒卻是起伏而紛亂的。相信這次藝術心理分析可讓你的內心變得更加清明，對自我形象有更清晰的認知。

不見全貌的別墅

繪畫者替作品命名：

夢幻別墅

繪畫者：Rosa
繪畫者職業：科技公司總經理
繪畫者年齡：四十五歲
繪畫者婚姻狀況：未婚

繪畫者自我認知

　　我來自一個經濟優渥的家族。我的年輕時代大都在歐洲的公司度過，那時候的精力都用在業務開發上，並不關注自己的終身大事。等

年過四十之後，猛然回頭才知青春已逝。最近上演的國際性金融危機，使得公司的經營愈加地困難，這時候想找個老公靠一靠，也機會渺茫。對於我目前複雜的心理感受，就藉由這幅「夢幻別墅」來表達吧！

作品藝術心理分析

「夢幻別墅」現身在右上方，別墅的大門很耀眼，但林深不知處，且只有露出一角見不到全貌，已經說明了主題的答案，即「夢幻別墅」是虛幻而不真實存在的，也暗示人生未來的歸宿不明朗，缺乏家庭的穩定支持。

上方的帆船和下方的汽車皆往左方行進，象徵對過去種種人生經歷的回憶。但太陽已西沉，這些美好的事物，已一去不復返。

對角線的馬路，是目前她的自我投射，暗示想要切割過去的一切。

中央噴水池發散的水勢並不強大，象徵自我能量的不足。

整排的樹木及天空中排隊的雲朵，表示她有強迫自己的思想傾向。

汽車的線條不清楚，意味內在的心理結構需要補強，有逃避現實及憂鬱的傾向。

分析師建議

事實上，這是一幅充滿對過去風光經歷懷念追憶的自我形象畫。妳已步入中年，回首往事有人生如夢的感慨，但現在的事業正在危急存亡之際，感情也交了白卷，心情直降谷底。希望經由這次的藝術心理分析，讓妳得以領悟自我的形象，淨化妳的心靈。

之字形溪流

繪畫者替作品命名：

十字路口

繪畫者：陳曦

繪畫者職業：暫時失業

繪畫者年齡：三十八歲

繪畫者婚姻狀況：已婚

繪畫者自我認知

由於公司縮減規模被裁員，我目前正為自己的出路而煩惱。我畫下了這幅「十字路口」，做為心理故事的開場白──我在春天的早上從家門出發要去爬山，路旁已長滿青草，前面有座小橋，下面的水流很湍急，後方就是我要登的山了。

作品藝術心理分析

畫中小人是他自己的投射，把自己畫成火柴人，有否定自己的存在。

之字形溪流暗示著潛在內心的不安與恐懼，在潛意識作用下，隨時有爆發非理性衝動的可能。

溪流朝著右下方流逝，是自我能量降低的象徵。

水的轉折處離他不遠，表示人生的變動是目前的最大課題。

他才剛開始往前邁進，離目的地還有一大段距離，路上的景色單調，用清一色的綠草表示，一個孤獨的心靈是此時此刻最好的心情寫照。

畫面偏右有四棵黑色枯樹突兀地佇立著，那是即將邁入四十歲的人生象徵。

雖然目的是去爬山，但面對前方是多層的連綿山脈，路徑的指向並不明顯，暗示此刻對於真正的人生目標是沒有把握的。

山勢呈現了不規則形狀，暗示他有高度敏感、躁鬱或神經質傾向，對自我的評價不是太自卑就是太自大，情緒難以控制。

而春天的太陽則表示現在對於人生的方向還處於萌發期，自我的能量相當不足，需要外力的介入支援，尤其是另一半對他的心理反應很重要。

分析師建議

這正是一幅摸索人生「十字路口」的心理風景畫。因為你的心理能量不足，建議你多和家人溝通，獲得他們的支持，消除內心的不安，以平和自信的內心逐漸尋找到新的人生方向。

海上的安全繩索

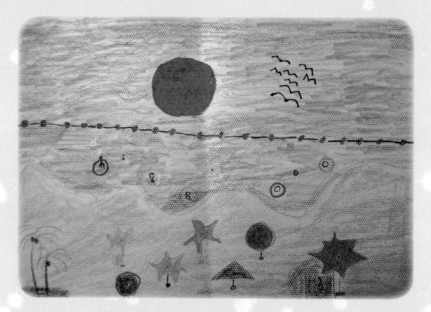

繪畫者替作品命名：

夏日的海邊

繪畫者：Shelley
繪畫者職業：公司櫃檯接待員
繪畫者年齡：二十二歲
繪畫者婚姻狀況：未婚

繪畫者自我認知

　　我從學校畢業後，到北京發展，目前在一家公司做櫃檯服務。現在快要見習結束，但我心中還存有一些想法，因此畫出了「夏日的海

邊」，反映自己的心理現狀。

　　她的整幅畫是以海面天空為主，象徵著美麗的人生幻想。

　　大海上出現的安全繩索和游泳圈，暗示了外部環境的種種限制，縮小了她的世界也阻擋了自我成長的機會。

　　無論是左方的椰子樹還是散布四周的太陽傘，支撐的部位都過於細小，顯示出她對自我情緒的控制度不夠好。

　　右下方躺在大浴巾上的人，是她的自我投射。

　　偏右的星型太陽傘，代表她的職場方向是尚未確立的，也說明她有自戀的傾向。

　　她的左方有一道陰影，是限制自我的加強表達方式。

　　前方的沙灘感覺像座山脈，強調她目前有許多需要克服的問題，

　　這幅「夏日的海邊」暗示現在的工作性質對妳的未來發展是有所限制的，說明現在正是妳要對人生的發展進行思考的時機。

被山與石阻隔的別墅

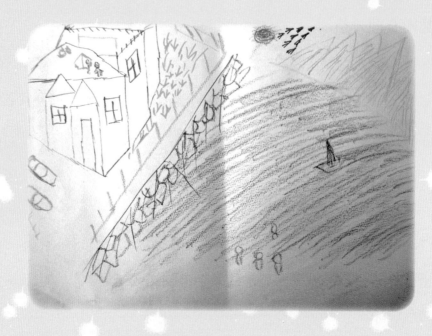

繪畫者替作品命名：

我的發展

繪畫者：Wendy

繪畫者職業：醫師

繪畫者年齡：三十二歲

繪畫者婚姻狀況：已婚

繪畫者自我認知

　　我是位醫師，現在想要轉向心理諮商方向發展，於是考了心理師

證照，正準備開始迎向另一個人生的發展階段。但是我內心裡還有些

心結沒打開，因此畫下「我的發展」做為自己的心理投射。

作品藝術心理分析

畫面中的別墅座落於左上角，上方有兩人，前方為她的自我投射，後面是她的先生。

下方有兩部車，靠前的是她的，靠後是先生的。路並不明顯，表示現在的人生方向並不十分確定，她眺望遠處的風光，但卻被右上方的多層三角形尖山所阻隔。

畫中的欄杆是心理安全的暗示，顯示過去熟悉的種種醫療業務對她來說是非常輕鬆的。

海上有一艘船，向左方向前進，它是另一個自我的象徵物。

此時此刻的她，心理充滿了矛盾情結——是不是要回到原點，依靠在岸邊？

堆疊起來的防波大石塊，是象徵過去的基礎。

上面的太陽及雁群，代表了奮力一搏的雄心壯志。

分析師建議

這是一幅要自己下定決心，確定「我的發展」方向的心理風景畫。妳雖想進行轉變，但心理舉棋不定的潛意識尚未被克服，對新的事業和人生發展沒有做好充分準備。此刻的妳，需要在熟悉而安逸的過去和方向尚不明晰的未來之間做出選擇。

沒有收獲的垂釣

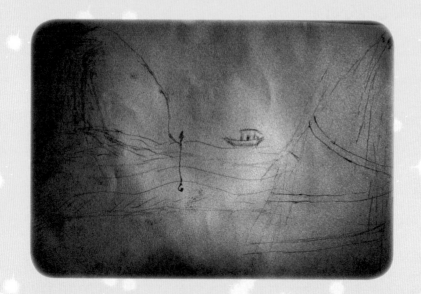

繪畫者替作品命名：

孤山獨釣

繪畫者：常達
繪畫者職業：未提供資訊
繪畫者年齡：三十歲
繪畫者婚姻狀況：未婚

繪畫者自我認知

　　我已到三十而立之年，不僅沒有成立家庭，事業上也一事無成，

只有孤獨陪伴。這幅畫就是描寫自己在冬季裡孤獨垂釣的情景，以此

做為我內心的表達。

　　這幅作品完全用單一的鉛筆畫出，力度很小，界限不明顯，呈現出焦慮、不安全感的心理傾向。

　　左邊的垂釣人是他的自我投射，人物非常模糊，這是自我形象的衰弱表現；在冬天的海岸垂釣，畫面裡卻沒有魚，可見他沉醉在自我的幻想裡。

　　他坐在一個不太像岩石的地方，暗示目前所處的環境（工作）極不安穩，此刻的自己沒有任何的收穫（魚）可得。

　　魚線是斷續的，象徵力道（意志力）的不足。

　　海面的船上有一人，是他另一個自我投射，暗示隨波逐流而人生方向不明朗。

　　右邊的高山有盤山路的設立，但只到半山腰即中止，導致前有大海的險阻，後有盤山路的中斷，看似有出路其實陷入困境，顯示他對未來雖有看法但沒完全明白。

　　這幅充滿孤獨迷茫的「孤山獨釣」已把你的心理狀態剖析得很明白，接下來要做的就是放開心胸、大方接納自我現有的一切事物，在認清自我的前提下找尋人生的出路。

停靠在海邊的船

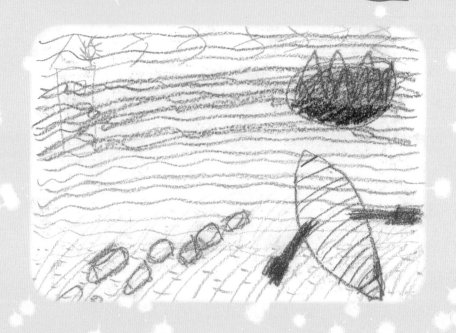

繪畫者替作品命名：

在海邊

繪畫者：小潔
繪畫者職業：未提供資訊
繪畫者年齡：三十一歲
繪畫者婚姻狀況：未婚

繪畫者自我認知

我已用積蓄為自己買了房子，現在的經濟壓力比較大，好像被房子困住了，什麼地方都不能去，只能寄望「在海邊」享受一個人舒暢

解放的感覺。

　　她把圖畫紙上的空間都利用上了，同時想要的東西太多，界限不甚清楚，有自卑或自大的心理情結傾向。

　　畫中有三個自我投射，分別是海邊的腳印、停靠的船、孤立的小島。

　　往左方走的紅色腳印不太清晰，步伐也不明確，紅色是對自己的警惕，暗示無法達到目標的困境，說明了她目前在職場上沒有好的能力表現。

　　停靠的船，其頭部交代不清，看不出船首與船尾的區別，有方向不明或缺乏自信的意味。

　　兩個槳雖是實心但形狀不到位，暗喻想要有一番做為，可是卻突破不了現狀，面臨著進退兩難的局面。

　　右上方的孤島中間有高大的山脈，四周還有黑色的界限，它是內心的理想化身，但離當下的自己還很遙遠。

分析師建議

　　既然已定下來了（已買房），接著的人生挑戰又是什麼呢？什麼時候「在海邊」才能真正享受到心理放鬆的滋味？妳可以從這幅畫的藝術心理分析中尋找內心的答案。

未與大門銜接的道路

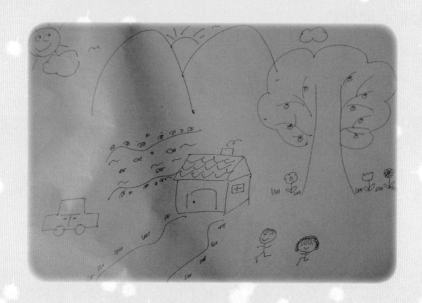

繪畫者替作品命名：

幸福的家

繪畫者：Karen
繪畫者職業：未提供資訊
繪畫者年齡：三十五歲
繪畫者婚姻狀況：已婚

繪畫者自我認知

　　我為了創業，剛離開家人來都市裡發展，希望能在這裡開創自己的一片天。

畫面上，有三個自我投射，分別是房子、大樹、女子。

房子居中是現狀的自我，它的主牆面沒有窗，有自我封閉的可能性。

門雖大但與底部沒連結上，暗示她和外界的溝通上存在困難。

門前的道路有點彎曲，而且沒與大門連接，表示她事業發展的目標仍不清晰。

右方的大樹是自我未來的投射，樹上結了很多的果實，是她期待的各種成果，但其分布在樹幹的下方，顯示出養分（心理能量）的供應不足，要結成大果實（希望修成的正果），還沒有太多的自信。

右下方有一男一女往左奔跑，是她和另一半的寫照，說明重溫舊夢一起共同生活是她的嚮往，但目前是無法完成的。

分析師建議

對妳來說，家庭的團圓和事業的發展都是妳內心需求的，但目前都沒有實現。妳需要自己加倍努力，才能夠夢想成真，完成「幸福的家」。

向上方飛的鳥群

繪畫者替作品命名：

天藍藍

繪畫者：Nancy
繪畫者職業：正在求職
繪畫者年齡：二十二歲
繪畫者婚姻狀況：未婚

繪畫者自我認知

我剛畢業，正在找工作，新的人生階段剛開始，心中希望每天都是「天藍藍」的好天氣。

作品藝術心理分析

她的整幅畫都用彩色筆，這是生理年齡與心理年齡不相稱的明顯表現。

左方的女孩是她的自我投射，五官的處理方式，顯示出有過於天真而不切實際的想法。

人物的肩膀只表現右側部位，說明雖想擔負起現在要找工作的責任，但情況卻是被動無助的，需要尋求他人的協助。

手的部分細小而不清楚，表達出沒有積極主動去掌控自己的職場生涯。

腳的部分也表達不清，有自我設限且行動力不足的情形發生。

樹上有著太多的果實，說明內心裡的慾望過於巨大，導致能量不足而無法落實自己的想法。

樹幹上有多條線條，暗示容易被外在情境影響而產生過多煩惱。

下方的水流是不想長大的潛意識象徵物。

右下方的山脈，象徵未來人生的挑戰。山峰尖聳，說明這些挑戰是非常困難的。

上方排列著非常多的雲朵，有強迫性思考的傾向，也暗示自己不被人理解。

向上飛的鳥群，是逃避現實的象徵。

身旁的花朵是自我幻想的投射物，象徵無法實現的東西。

分析師建議

建議妳尋找適合自己興趣的工作，這樣妳才能專注投入其中，讓妳的內心保持「天藍藍」的好天氣。

沒有樓梯的高腳木屋

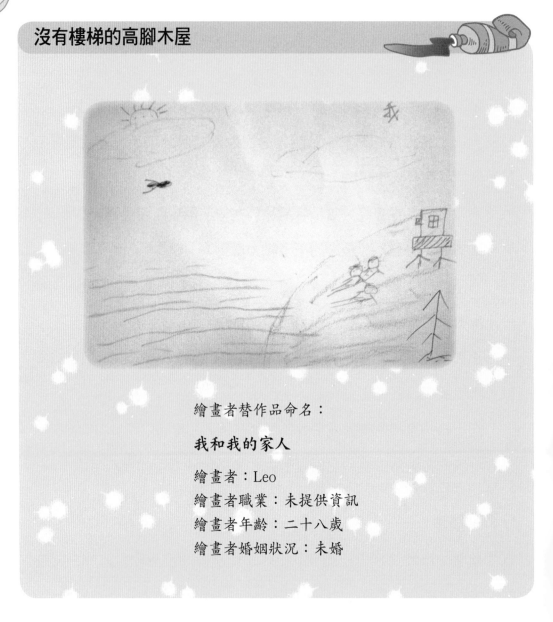

繪畫者替作品命名：

我和我的家人

繪畫者：Leo
繪畫者職業：未提供資訊
繪畫者年齡：二十八歲
繪畫者婚姻狀況：未婚

繪畫者自我認知

　　有家的感覺真好，能夠和自己的家人一起在夏日的海邊度假是我的期待。因此，這幅畫描繪的就是我所希望的人生風景。

　　圖畫右方的三個人物形象並不明確，說明這是他想像的全家福畫面。

　　人物頭頂上有一朵大雲，象徵這個度假場景是對自己的挑戰與考驗，說明實現結婚並一家三口一同去海邊度假這個目標是有困難存在的。

　　左上方的太陽，被浮雲覆蓋了一半，暗示對目前的困境有無能為力之感。

　　左邊的大海已漲到岸上，這是因困境而產生的情緒波動的投射。

　　後方的高腳木屋缺少樓梯，沒有攀登進入的途徑，暗示他意識到成家的想法在目前是不太實際的。

　　右下方雖有一棵象徵指標的針葉樹，但是它不太成形且力量也不足，所以面對買房、結婚、生子等人生目標，對當下的他來說是無力實現的。

分析師建議

　　事實上，這是一幅要自我提升能量，才可能完成的人生風景畫。

沒有門的房子

繪畫者替作品命名：

夢想的家園

繪畫者：Cathy
繪畫者職業：未提供資訊
繪畫者年齡：二十九歲
繪畫者婚姻狀況：未婚

繪畫者自我認知

　　我在北京工作已六年，想要讓自己定下來買房，可是現有的存款

還不夠支付頭期款。儘管如此，我還想在北京繼續奮鬥下去，直到「夢

想的家園」真正能實現。

作品藝術心理分析

畫面上有兩個自我投射，分別是左邊的房屋和右邊的女子。

房屋沒有門，卻有一條道路延伸至最左方，暗示她的對外溝通出了狀況，不是自己主動封閉管道以求得安全感，就是不知如何去表達自己的情感狀態。

屋頂呈三角形，畫了許多的網狀瓦片，是自我壓抑的象徵。

上方的山脈顯示她正面臨壓力的考驗。

屋後有中斷的河水，中間停了一艘船，但沒有人去划動它，表示她在執行計畫時，會有持續力的問題產生。

右方的女子，表情僵硬不自在，有隱藏苦悶的感覺。

手臂對稱、手掌不明確，這些都說明了有被動、消極、無奈的行為表現。

腿部的比例太小，有約束自我行動力的趨勢。

花圃裡的植物並不完善也有留白處，這是慾求不滿的象徵。

分析師建議

「夢想的家園」是妳未來要努力開創的目標，也暗示妳要主動積極面對人生挑戰。

透明的房屋

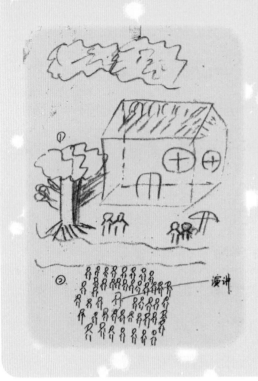

繪畫者替作品命名：

走在路上的人

繪畫者：小湯
繪畫者職業：碩士研究生
繪畫者年齡：二十四歲
繪畫者婚姻狀況：未婚

繪畫者自我認知

　　我今年就要畢業了，由於是學教育科系的，因此當老師是自己最好的選擇。能夠教育英才是我的榮耀，但現今的老師工作是供過於求，很怕自己的能力不夠，畢業即失業。因此我對自我的形象產生了迷惑，我到底是誰？我要的是什麼？要如何規劃我的職場方向？於是我在畫紙上畫上了兩個主題，代表自己的心聲。

作品藝術心理分析

　　他用兩種形式表現自我，畫面上方是現在的自我；畫面下方是未

來的自我。

上方左邊的樹是他當下自我的投射物，由於樹冠和枝葉是相互分離的，象徵當前努力的方式無法滿足現在環境的要求，而且努力的方向也不明確。

上方的雲朵像是扭曲的麻花，這是他目前心裡糾結的最佳暗示。

右邊的房屋呈透視狀，裡面是完全空無的，象徵他目前內心的空虛無助，沒有任何的填充物補充自己的能量。

畫面中的河流將上下部分分開，那是心理鴻溝的外顯，充滿不自信的感覺，對未來有無力感，再次證明現在的他對自己的看法是虛無的，看不到任何明確的目標。

下方被人群包圍在中間的人是他未來自我的投射物。人物的身體彷彿是火柴人，沒有五官，暗示看不清人生方向，也沒有足夠的能量讓他人信服自己。

人物頭部比例大，是虛張聲勢的表現。

分析師建議

這是一幅要自我集中焦點，才能成為向目標邁進的自我形象畫。你目前正在苦惱於未來的出路，意志力也不堅定。建議你靜下心來，用這幅＜走在路上的人＞提醒自己要加緊腳步，跟上社會環境的變化，不再浪費時間在自尋煩惱上。

半開放的生命樹

繪畫者替作品命名：

生命之樹

繪畫者：黃先生

繪畫者職業：外資企業負責人

繪畫者年齡：五十八歲

繪畫者婚姻狀況：已婚

繪畫者自我認知

我年輕時候，出了嚴重的車禍，造成下肢的骨折，手術後，兩隻腿變成了長短腳。但我並沒有向命運低頭，繼續開創我的事業。這棵高大的「生命之樹」長在我的左邊，與我非常接近。直到現在，我還在從事節能減碳的技術研究，完全沒有退休的打算。畫完這幅作品，感受到自我還在源源不斷地成長，有巨大且強壯的能量推著我往上提升。

作品藝術心理分析

這幅畫有兩位主角，一位是「生命之樹」，另一位是那個長短腳先生。

「生命之樹」是他的自我投射物，位於中央的位置，看重現在進行式，說明他把自我能量投入現有的環境去做互動，過去的不幸經驗

並沒有影響他現有的發展，一切以現在為主。

對照旁邊的人物比例來看，這棵高大的樹彷彿經歷了風風雨雨的外在打擊，但依然屹立不倒，繼續成長。看得出來，他對自我有很高的期望，當然野心也是巨大的。

樹冠是半開放式的，顯示出進可攻退可守的性格本色。

樹冠開口分散於四周，顯示與外界環境的互動很好，各種領域都可交流探索，不限於自己的所學專業。

他沒有畫出樹枝，因此自我能量在樹冠間自由流動。

樹幹的下部是逐漸寬廣的，顯示出有好的自我情緒表達能力。

樹幹的上方較小，暗示目前有些事務的發展情形，自己的掌控力並不太足夠。

樹冠與樹幹分離，說明能量的互動是良好的，自我的意識很強大。

樹根不外顯，象徵隱藏強烈本能潛意識的能量很大，因此自我形象的表露並不是那麼的直接。

樹的正下方出現地平線，表示對自我的控制力是很大的，但否定了本能的重要性和影響力，會變得禁慾且壓抑自己的性衝動。

「生命之樹」的右下角有個人物，是他本人的描述。人物非常靠近樹幹，它象徵個體對未來發展的正向積極期待。

分析師建議

從這幅畫的藝術心理分析可知，當前有些事情是你自己無法掌控的，但你的心理能量很充足，只要自己能夠穩住方向，依舊能成為繼續成長壯大、長青不敗的「生命之樹」。

傘狀的楊柳

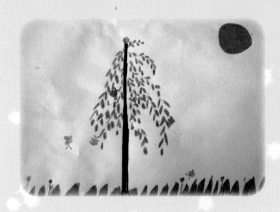

繪畫者替作品命名：

楊柳樹

繪畫者：小陳

繪畫者職業：公司櫃檯接待員

繪畫者年齡：十八歲

繪畫者婚姻狀況：未婚

繪畫者自我認知

　　我剛到公司一個月，這是我來北京的第一份職業。從事櫃檯接待工作需要面對形形色色的人，感覺有點吃力。大城市就是不一樣，它帶給我世界變大的感受，雖然充滿了新鮮刺激，同時也有不少的壓力。在這裡學會快速成長才是最重要的。這次提筆畫畫，彷彿又回到小時候的感覺。我精心設計了畫面，稱它為「楊柳樹」。

作品藝術心理分析

　　這幅畫的主角是「楊柳樹」，配角是六隻蝴蝶，背景則由太陽、花朵、草地構成。整個作品表現得很拘謹，有些放不開的樣子。

　　她以橫立方式作畫，有逃避現實進入幻想世界的傾向。

　　她畫之前先用鉛筆打草稿，再以彩色筆填色，看得出來是個很怕犯錯的小女生，有著幼稚天真的想法。

單線條的樹枝加上多片葉子，說明具有純真的心態且有善良之心。

樹枝向下垂放，象徵能量的流瀉，暗示對於所接觸的一切人、事、物，皆有力不從心之感。

樹冠呈開放式且外形像一個傘面，說明具有外向的人格特質，但對自己沒有自信，缺乏安全感，有尋求被保護的心理需求。

樹幹太過細小，有比較敏感的情緒反應，也說明自我意志不強大，容易受他人所影響。

樹幹用深色塗滿，暗示早年有心理或身體的創傷，且心理防衛太多。

左邊的三隻蝴蝶是感性的象徵；右邊的三隻蝴蝶是理性的象徵。這表示現在的她希望在物質和精神方面，同時能得到滿足。

右上方的紅太陽象徵未來的希望，但此時此刻的她，感覺不到它的直接指引。

下方的綠地成叢，以三角形表示，這是過於直接地與對方溝通的象徵物，暗示有導致自己受傷害的種種經驗。

草地上的花朵象徵期待的東西，但距離樹幹太遠，表示目前無法達成的願望。

分析師建議

妳努力描繪的「楊柳樹」，已經顯露了自己的內在想法。此刻的妳雖已成年，但心理仍不成熟，需要真正蛻變成為一個為自己負起完全責任的大人。認識了自我，妳也就能逐漸地走上成熟人生的道路。

枯槁的白楊

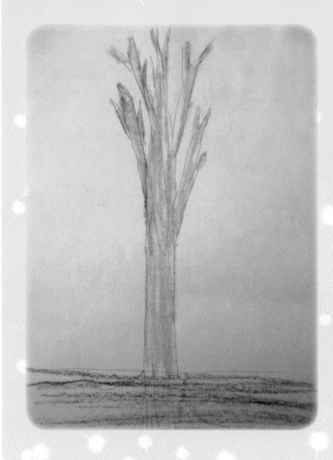

繪畫者替作品命名：

白楊樹

繪畫者：成先生
繪畫者職業：暫時失業
繪畫者年齡：四十歲
繪畫者婚姻狀況：已婚

繪畫者自我認知

　　我在原公司工作了十五年，由於企業經營不善，被外資公司收購，導致目前成為失業的待業中年人。上有父母要供養，下有孩子要撫養，我這種年紀在外面找工作很不容易，心情很不好，常和老婆吵架。我對於自己的人生價值充滿悲觀的想法。因此，我藉著畫出這棵「白楊

樹」，抒發心中的鬱悶。

作品藝術心理分析

「白楊樹」是他的自我形象代表物，下方的黑土地做為背景。

這是一棵光禿禿、沒有任何樹葉的枯槁之樹。整個筆直樹幹幾乎用灰色塗滿，呈現出內心焦慮及強迫性行為的傾向。

樹幹與樹枝之間是封閉的，顯示自我能量的流動是中斷的，說明存在心理衝突，情緒卻始終在自身上繞圈而找不到釋放的出口。

樹幹上方有節痕，反映出最近受到一些事情的困擾而影響到目前的心理狀態。

樹根雜亂，不清晰且往左傾，表示受到過去的影響很大，尤其是母親方面。

樹幹與樹根被地平線所隔離，顯示潛意識的能量受到阻礙，形成過多的心理壓抑問題，同時暗示本能雖然強大，但被表層泥土覆蓋，象徵目前受困於環境，處境堪慮。

分析師建議

事實上，這是一棵無語問蒼天的樹。經過了藝術心理分析的交流後，建議你放鬆緊繃的心情，從現實條件出發，重新尋找生活的重心。相信以後你的內心能充滿能量，成為一棵挺直向上的「白楊樹」。

如百合花般盛開的梧桐

繪畫者替作品命名：

梧桐樹

繪畫者：英女士

繪畫者職業：已退休

繪畫者年齡：五十五歲

繪畫者婚姻狀況：已婚

繪畫者自我認知

　　我剛退休，感覺自己還有精力為社會大眾做服務，因此加入了志工組織，為退休的老人做些奉獻的工作。很多退休老人生活非常的無趣，每天喝茶看報兼瞎聊也不是辦法。我參加一個書畫班，感覺滿有意思的，生活多了一個專注的重心也很不錯。最近聽說，經由繪畫作品表現，能夠對繪畫者的心理進行分析，這麼有趣的事情，我也想嘗試一下，因此我隨手畫了一棵「梧桐樹」。

作品藝術心理分析

　　畫面的主角是「梧桐樹」，太陽和草地都是扮演背景角色。

　　整棵樹幾乎是一體成型的，表示她的個性是直來直往的。

高聳的樹冠說明她有堅定的自我信仰力量。

　　樹型長得很對稱，這是注重感性和理性的平衡之道，也能在物質與精神兩者間達成雙贏的局面。

　　樹冠是半封閉型的，顯示她的性格趨於中庸。

　　樹右側的線條有所加重，說明對目前擔任志工的角色有肯定的期待，能非常具體地加以實現它。

　　樹上的果實有大有小，皆以朝向右方生長為主，顯示這些努力的「果實」和自己的目標方向是一致的。

　　樹冠的中心有個鳥巢，這是一種對付出（感情）肯定的象徵。

　　鳥巢中有未孵化的蛋，即是現在正著手進行的志工工作的投射，雖有雛形但未完備（小鳥還未出生）。

　　右邊的樹枝方向幾乎和樹冠接在一起，這是對外資源的整合象徵。

　　樹幹上有三道條紋，顯示目前有些事情影響到自己的情緒狀態。

　　樹下的草地暗示她對資源整合是有力度的。

　　右上的太陽是自我能量的補充物，應驗了「欣欣向榮」的這句成語。

分析師建議

　　如盛開百合花般的「梧桐樹」，已經說明了妳目前的心境，那些權位與名利之爭，早已離妳遠去。建議妳在志工組織的工作中把藝術心理分析推廣出去，使更多的退休老人受益於它，用繪畫完善自我，透過與圖畫的對話充實自己的內心。

chapter 4

就畫論畫：
心靈的速寫

第一章

自我投射畫：我是一個壽司

藝術心理分析和傳統心理投射測試最大的不同在於並不重在治療。也就是說，不一定要當遇到什麼心理問題才能去畫，也不一定侷限於畫「房、樹、人」。若想藉由繪畫來幫助自我成長，那麼與其寄望於一兩次偶然的「實畫實說」對話，不如養成用圖畫來表達自我、記錄情感的習慣，這樣對自我提升會有更持久和明顯的效果。本章介紹了四種繪畫形式，讀者可以以遊戲的心情去嘗試，培養繪畫的習慣，所畫的內容可以是複雜如色彩繽紛自由畫，也可以簡單如線條構成的塗鴉畫。無論哪種圖畫，都是心靈的速寫，是自我的投射。

自我的投射標的物是無所不在的，這次我用一種食物——壽司做為代表。它的外包裝有各種不同的造型，這是個體外在表現的鮮明象徵；裡面的食材內容物又是五花八門，這些都暗示著個體內在的心理需求。

所謂的「食色性也」，先透過口腹之慾吃下真正的壽司，再以彩色筆畫出對它的看法，最後自己為作品命名「我是某壽司」，即完成創作。

中國壽司

小薇，二十歲，她為自己的壽司畫命名為：中國壽司。

她用單一色調（綠色）去描繪壽司，它的比例適中，說明她非常注重事物的功能性價值。

重複塗畫外界的邊框，是暗示對於自己的外界角色扮演上，有心理矛盾的傾向，這同時也是自我防禦的一種外在表現。

全部食材以素食為主，暗示自己有內在約束的強調語氣（權利和義務），只拿自己認為該得的東西。

食材排列得整齊對稱，說明只要目標明確，她就能集中精力去完成具體實際的任務。

從藝術心理分析，可以看到她具有謹慎小心、中規中矩、自律嚴謹、有清楚的步驟和計畫方向的自我形象。

花朵壽司

小葉，二十八歲，她為自己的壽司畫命名為：花朵壽司。

這是單色立體的壽司，暗示她對於外界環境的考慮是各方面的，有完美主義的傾向，但是線條畫得有些不

肯定，暗示有想像太多而貫徹執行卻不到位的可能。

　　壽司中心的綠葉芯並不完整，是對自己目前的定位有不明確的想法。

　　食材的內容沒有畫出來，因此有隱藏自我、需要安全感的心理需求。

　　從藝術心理分析，可以看到這是要加強自我、突破現狀的自我形象畫。

麵包壽司

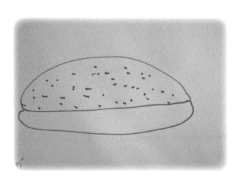

　　小慧，三十二歲，她為自己的壽司畫命名為：麵包壽司。

　　這是一個巨形的壽司，象徵她對自己的期許很大，強調社會物質面的身體享受及務實的人際關係，人生的追求目標是明確有方向的。

　　麵包是很西方化的，因此可以得知她喜歡直接的交流方式，專注於工作上的目標，並有好大喜功的傾向。

　　麵包過於扁平，且裡面的食材沒畫出，有隱藏實力的傾向，或者存在不想示人的另外一個自我；也說明重視實際利益的需求，並對現狀環境有所不滿。

　　這是一幅代表自己有著競爭不服輸的性格形象畫。

愛心壽司

小甜，二十歲，她為自己的壽司畫命名為：愛心壽司。

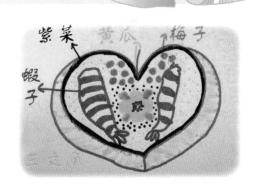

這是個豐盛的壽司，它佔據了整幅畫面，顯示自我的想像力是巨大的，對於外界的探索是開放的，但壽司的厚度說明安全感的建立是開發探索的前提。

以鮭魚和蝦子為主食，代表對自由自在的生活型態的嚮往，對自我的空間很在意。

中間的黃瓜擺設得很對稱，存在著對完美的強迫性需求，有太過注重細節的傾向。

梅子位於上方，顏色也最為鮮豔，這是女性化的表徵。

蝦子左大右小，反映出她是感性大於理性的人。

紫菜的處理方式是不連貫的，暗示她對於外界的刺激所做的反應，可能會有不及時的後悔心理感受。

事實上，這是一幅要自己開放心靈的自我形象畫。

大雜燴壽司

小馮，二十六歲，他為自己的壽司畫命名為：大雜燴壽司。

這是八角形的壽司，裡面食材的擺設也呈八角形，被圓形的黑米圍起來，呈現出一種圓滿自在的感覺。

整個壽司被內容物所填滿，表示目前的自己在各個方面的發展方向是確立的，也有能力達成預期的成效。

壽司的色、香、味一應俱全，也暗示自己在精神面與物質面、感性與理性間的互動上保持平衡。

他在人際關係上的表現也具有八面玲瓏的角色扮演行為，是個公關型人物。

這是一幅內外兼備、成竹在胸，有創新思維的自我表現畫。

花壽司

Vincent，五十歲，他為自己的壽司畫命名為：花壽司。

這是一個透視下的壽司，內外皆分明，也是個傳統壽司。畫面很規整，食材的排列很對稱，說明他有就事論事，不太涉入感情因素，期望用簡單明瞭的方式去解決問題的傾向。

包裹在外面的海苔對壽司有一種約束力，暗示他希望讓環境的變動維持在最小範圍內，以便能集中精力在一段時間內做完一件事，再去進行另一件事，強調事情的連貫性。

這是一幅要信任自己和堅持始終如一的自我形象畫。這幅畫展現出他在群體生活中能和人打成一片，做法符合大眾慣例，不想浪費時間去挑戰已存在的社會規則。

營養壽司

Cherry，三十六歲，她為自己的壽司畫命名為：營養壽司。

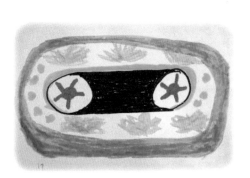

她的壽司和便當整個結合在一起，這是一種自我意志擴大的表現，說明她需要一個富於情感互動的環境，透過與他人交流自己的想法，藉著機會表達自我的內心世界。

左右兩端太陽造型的食材，暗示她能深思熟慮地利用現有的環境資源，增進自己的能量。

畫面上的冷、暖、中間色調配合得很好，表現出對人、事、物都能進行充分全面的考慮，在決定行動後，所帶來的各種結果也證明自己的預期判斷是正確的。

這個巨大的營養壽司，已說明她有女強人的行事作風，但如果將內心的另一個黑暗面淨化，那麼自我的心理能量將更為飽滿。

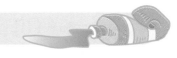

可口壽司

蝦籽　炸蘿蔔絲　辣醬
金槍魚
天婦羅
脆脆的碎屑
米飯

Angela，三十歲，她為自己的壽司畫命名為：可口壽司。

這個壽司上面添加了額外的辣醬，象徵她是個注重內外兼顧的人。

食材充滿在壽司裡，暗示對於內在的充實是她的人生重點。

食材的顏色是主觀的（與現實中的色彩不同），表示對自己的能力是有足夠信心的，並有自我獨到的見解。

這幅畫顯示她需要接受新的環境挑戰，在持續變動中尋求自我的成長，需要靠各種工作任務來達到目標，以保持心靈的充實感，才能在社交活動中激發活躍能量。

清淡的壽司

黃瓜　生菜

小陳，二十四歲，她為自己的壽司畫命名為：清淡的壽司。

她用單一顏色畫出主題，裡面的食材很少（只有兩種）且都是素食，暗示她在人際交往上是不活躍的，有過於被動的傾向。

圖畫呈現稀疏的內容物，對自我有負面情緒對待的可能性。

從食材的分布情形來看，她對目前的生活感到無力，有焦慮空虛的狀態。

壽司的造型呈完整的緊裹狀態，象徵對自我有過多的設限，把太多的能量用於保護自己，而忽略了與外界的溝通交流。

海膽壽司

小王，二十六歲，她為自己的壽司畫命名為：海膽壽司。

畫面上方是味噌湯，下方是兩個海膽壽司，可見她非常清楚自己的心理需求，目前對現狀是滿足的，但有過於中規中矩的傳統做為，想法很實際，對事情的判斷依照輕重緩急進行有序安排的理性原則。

對於與外界的交流方式，她並不十分具有把握性。應思考如何去突破環境的限制，將自己的個人特色發揚光大。

開心壽司

小琪，二十歲，她為自己的壽司畫命名為：開心壽司。

這是個立體狀的壽司，上部朝向左方傾斜，說明有過於感性的行為表現，容易受外界的影響。

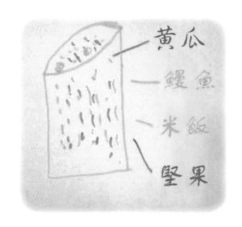

註解文字與食材的連結方式不明確，難以對應，顯示她雖有想法，但在實際執行時會有步入錯誤，或造成他人誤解的可能性。

食材有重疊現象，這是暗示精神上的壓抑狀態。

壽司底部有明顯空白，顯出當下的情感或工作上的無力空虛感。

事實上，「開心壽司」並沒有真正的開心，只有調整自己與外界的關係，獲得更為平衡的自我形象，才能真正開心。

八〇後壽司

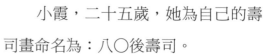

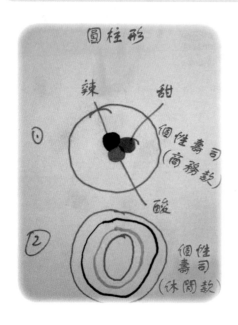

小霞，二十五歲，她為自己的壽司畫命名為：八〇後壽司。

她有上下兩款的壽司造型，分別象徵自我的外在表現和內心需求。

上方的商務款壽司是她給外界的自我形象代言。畫面上有酸甜辣三種味道的註解，但缺少了苦的表現，這是強調自己社會化的一面，有壓抑精神苦悶的另一面。

酸、甜、辣三種情緒，緊密的結

合在一塊兒，也是象徵她的情感表現方式，缺乏較完整的分化情形，暗示存在著精神上的困擾與自我逃避的傾向。

下方的休閒款壽司象徵內部自我的心理需求，它是自我形象的真正告白。依照上方商務壽司的色彩註解（黑色代表辣味，藍色代表甜味，紅色代表酸味），休閒壽司最內部的紅色層是酸的，這是象徵內心情結的真實反映（心理並不平衡）。

休閒壽司的核心是空洞的，透視出自己的現狀是沒有重心的，人生的意義追尋與職場規劃目前都不明確。

這個八〇後壽司，可說是具有　定的代表性，它沒有好壞之分，只是大環境之下的個人成長模式相似性所造成。試著從尊重他人著手，就是自我成長的開始。

花蘿卷壽司

林女士，五十歲，她為自己的壽司畫命名為：花蘿卷壽司。

這個壽司的每樣食材都用一個顏色代表，交代得一清二楚，顯示她是一個非常有計畫性的人，從事任何工作都不會急於求成而亂了章法。

食材非常地集中，暗示自我能量的方向是準確的。

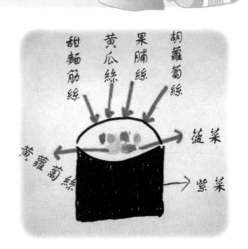

甜麵筋絲
黃瓜絲
果脯絲
胡蘿蔔絲
菠菜
紫菜
青蘿蔔絲

文字說明的方向箭頭，也表現出當下的她正處於心理平衡的狀態。

壽司的下部是塗滿的，暗示人生閱歷的豐富，也有隱藏自我另一面的傾向。

這幅壽司畫說明講求重點是她做事的準則，在對細節方面她也十分注重。對她來說，提升自我的重點主要在於如何廣結善緣，開拓自我的局面。

開心的彩虹壽司

小婷，十六歲，她為自己的壽司畫命名為：開心的彩虹壽司。

這是一個極富美感創造力的壽司，且色、香、味一應俱全，散發出青春的氣息。

壽司下有個托盤，象徵要有良好的外部環境，才能配合她的自我成長。

這是一幅表現出獨立思考能力，並具有敏感洞察力，能夠積極樂觀相信自己的自我形象畫。這幅畫說明她喜歡靈活變通的方式，注重對新鮮事物的傳達表現，能運用新的方法解決舊問題，具有很好的公關能力，且有獨特的審美價值觀，

在與人的溝通過程中，注重以誠相待的心理需求。

美麗飯糰壽司

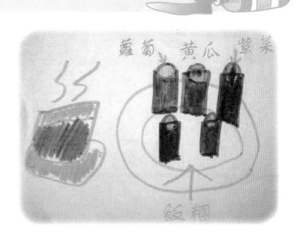

　　小魏，十八歲，她為自己的壽司畫命名為：美麗飯糰壽司。

　　飯糰壽司畫得很小，但有各種清淡爽口的口味，排列得很有條理性，暗示她很關心細節部分，做事時有良好的系統規劃和穩定的貫徹執行力。在與人交往上，會避免公開的衝突，用平等禮貌的互動方式來溝通一切。

　　左方的咖啡是對壽司的配套搭配，表示她能深思熟慮地有效運用各種資源去解決問題。

　　這是一幅要自己多充實內在，把份內事情做好的壽司畫，說明她對於群體的支持與接納是非常重視的，遇到事情往往以事論人，較少有主觀感情的介入。

彩虹壽司

　　小玉，三十三歲，她為自己的壽司畫命名為：彩虹壽司。

　　壽司的外部與內容物的顏色很相近，暗示她具有比較內外一致的

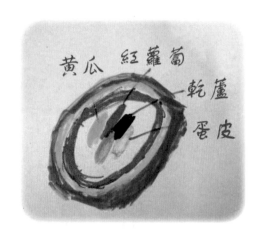

人格傾向。

壽司中心周圍是留白的，表示需要給自己一個空間或時間，才能集中能量去完善自己。

這是一幅要完善自己的心理投射畫。說明她注重人、事、物功能性的運用，在精神、物質、感性、理性各方面尋求和諧的發展，以達成自我成長的目的。

幸福壽司

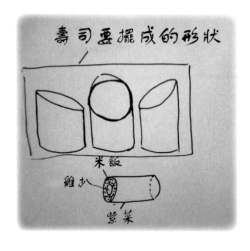

小友，二十七歲，她為自己的壽司畫命名為：幸福壽司。

她用單一的黑色線條完成作品，排列的形狀是相互對稱的，說明了她有注重細節，要求完美主義的傾向。

下方的壽司剖面圖，是她自我形象的強調。

整幅畫的構圖太靠左邊，暗示過去的生活經歷在很大程度上影響了她目前的行為方式。

壽司中間的食材是雞腿。在一般概念裡，雞腿是一種較大的食材，在這幅畫中卻被包裹在壽司中心。這說明她內心有很大的慾望，但受到外部環境限制而無法滿足，導致慾求不滿。

她沒有替壽司塗上顏色，這是自信不足的表現。

唯有在真實行動中，才能將理想付諸實踐，讓「幸福壽司」所表達的夢想成真。

黃瓜人壽司

小喬，十八歲，她為自己的壽司畫命名為：黃瓜人壽司。

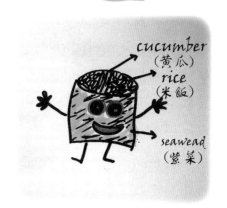

她將壽司做擬人化的表現，頭部太大會有想太多或思考不成熟的傾向。

上方的兩條黃瓜把米飯分成兩半，右半部較大，說明有煩惱源的存在，但能以理性的考慮方式來處理它。

壽司的雙眼像個望遠鏡，象徵她只看遠處的將來，但對於現況的環境卻視而不見。

壽司臉上的斜線條是想太多的加重語氣。

像香蕉的嘴巴是思考不成熟的表現。

事實上，這是一幅要接受自己已長大的心理投射畫。

自由畫主要是以色彩做為核心元素進行心理減壓的藝術心理分析。如果分析對象對繪畫有所排斥或顧忌，說自己不會畫畫，或對畫畫沒有興趣等，就可以考慮選擇自由畫的方式。在操作過程中，先讓繪畫者選擇要用的蠟筆顏色，然後閉上雙眼作畫，最後再以水彩上色完成創作。

在創作過程中，繪畫者可以隨意變換圖紙的角度和方向來作畫，藉由各種材料的運用，紙張可隨意變換角度和方向，由於水彩顏色的流動產生了視覺上的變化，「自由畫」增加了生命力和創造力。

繪畫者逐漸賦予作品造型色彩的轉換，無形中也投射出自己內在的深層意識內容，作畫的流程都記錄著繪畫者當下的情緒起伏和心理狀態。這時，繪畫者已經產生自發自覺的認知轉念，完成了內心的覺醒，也疏導並化解了壓力所造成的心理衝突。

作品完成後，大家分享各自的心理感受，說明在作畫前、作畫中、作畫後的心情，這就是用色彩疏通內在壓力的藝術心理分析的方法。

大江東去

小陳，三十一歲，他為自己的塗鴉畫命名為：大江東去。

作者陳述：畫作很少留白，用蠟筆畫海浪和太陽，左邊上的彎曲

線是方向指標，上色時希
望豐富一些。

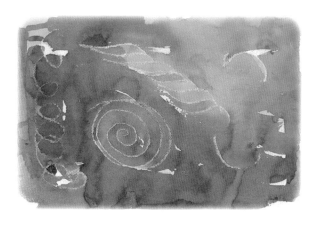

他先選用暖色調的黃
色蠟筆畫出各自分離的圖
形。黃色代表一種助人為
樂、積極樂觀、向上進取
的基本精神。

海浪是位於中間畫面做出連續波動的造型，暗示現在的他正面臨
著人生抉擇的處境。

螺旋的太陽位於左下方且是逆時針方向畫的，顯示出此刻內在的
能量是不足夠的。

他所謂的方向指標像是個彈簧，且指向左方，這是加重語氣，把
它與海浪和太陽做連結，可看出他的自信心在搖擺著，並不堅定。

右側的上下箭頭，一個朝上另一個朝下，說明了內心何去何從的
不確定感。

在水彩的表現上，他先用塗的方式上色，之後就讓顏料任意流動
互相渲染整幅畫面，且留白少，表示他的心理狀態還年輕。

中間的理想紫紅色調被外界的藍綠現實色調所包圍，也強調了環
境對他的種種限制，表現出有志難伸的心理感受。

他已經藉由畫面宣洩了焦慮的情緒，也認知了自我能量的概念，
接下來就是逐漸提升自我，找到前景的方向。

像我的靈魂

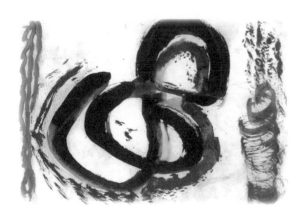

Winnie，四十歲，她為自己的塗鴉畫命名為：像我的靈魂。

作者陳述：畫作由主要的靈魂（黑色）和在旁邊跟著的附屬小靈魂構成。

她先用黑色蠟筆在畫面中間畫出一個連續線。黑色代表自我形象的一切，所作所為皆以個人的利益為優先考慮，它的本質是遠離感情的，說明她是自戀型的人。

之後，她用濃稠的黑色水彩在此基礎上用大筆刷上色，並在畫的中間留白，表示她是個愛恨分明的人，也有人生空洞的本質存在意義。

她接著用黃色和紅色先後在黑色的內外著色，它象徵與外界溝通的角色扮演色。

左方的綠色及右方的藍色，是外界環境的比喻色，說明她有著多重色彩性格，在不同的場合中會用不同的自我去面對各種情境，永遠表現著自己光鮮亮麗的一面去迎合大眾的心理。

她藉由自由畫體驗了她的真實自我，也有尋求自我突破的動機存在。人生就像音樂般，自己在抑揚頓挫中學會領悟真正的自性。

生活在平安中

謝女士，四十五歲，她為自己的塗鴉畫命名為：生活在平安中。

作者陳述：畫幾個平安果，希望大家都平平安安，畫面上的顏色是拼命畫的。

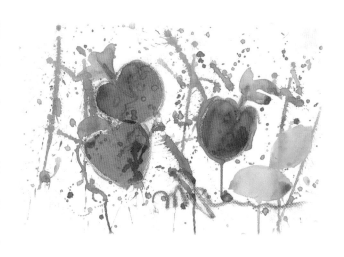

她先選用橙色蠟筆作畫，它的心理涵義是熱情奔放，勇於開拓且對現狀有不滿的傾向。

再用暖色調的紅色填入水果中，作品非常具象，顯示她是一位實際而理性的人。

綠色的樹枝與水果相連，代表所工作的企業給予她的支援，為她提供了相對的資源，讓她能完善自己的工作，得到內心的成就喜悅感。

畫面的構圖重心在左方，說明她對於過去的一切是有所念舊的。

畫面上的各式斑點，是自我情緒表白的象徵物，由於數量大小合宜，所以情緒的呈現是適性發展的。

畫面上的留白，是給自己一個有彈性的空間，且能收放自如。

下方的紅線連續畫出，是她給作品的抽象簽名，它位於中間位置，暗示她相當看重自我能力的份量。

她的「生活在平安中」已反映出現有的自我狀態是豐富的，目標是明確的，能量是集中的，並處於內外平衡的心理狀態中。

第三章

接龍畫：在人群中發現自己

在社會中，個人總是渺小的，需要依靠團體合作才能有效地發揮個人的力量，完成團隊的使命和自我的理想目標。因此，人際關係的建立與發展是我們進入社會後的人生重大課題。

「接龍畫」的藝術心理分析目的，在於參與者在藝術活動過程中，得知自己的人際關係盲點所在，進而找到真正的自我方向來實現自己的潛能。

「接龍畫」用分組的方式進行，約五～八個人一組，以四開大或二開大的圖畫紙為底材，可以貼在牆上也可置於桌上來進行，每人用一分鐘作畫，大家的顏色不一，按先後次序輪流完後再畫，約畫五回結束，過程中不能交談，用畫來說話。

畫完後，大家給個主題，可以一個也可多個主題，成員共同分享自己的心理感受。分析師從作畫的先後表現、內容的多少、位置的擺放、重疊的有無等過程，和參與者一起做「接龍畫」的人際關係交流。從這些資訊中，可以清楚得知個人在團體中所扮演的是何種角色，同時也知道自我目前的真實心理狀態。

本章提供了兩個接龍畫藝術心理分析案例，參與成員都為六人。每個人自選代表個人的顏色蠟筆作畫，一人一分鐘輪流創作，在四開圖畫紙上用五次完成大家的集體作品，最後以三分鐘時間決定畫作的主題。接龍畫完成之後，分析師透過和每個人的互動交流，幫助參與者對自己的畫作進行藝術心理分析。

這些藝術心理分析是真實不虛偽的，從對接龍畫的藝術心理分析中，參與者可以更加明朗地發現自己目前在團體中扮演的角色，這些潛意識層面，已透過「實畫實說」的現場操作方式，完全地顯露出來。

藉由接龍畫活動，每個參與者都獲得了真實的互動資訊，認識到角色扮演在團體裡的重要性。接龍畫的藝術心理分析有助於參與者日後所面對的各種人際關係挑戰，也能為他們的自我心理建設提供解決方案，使參與者能知己知彼，結合團隊中彼此的長處，一同創造出更加優質的人際關係和團隊精神。

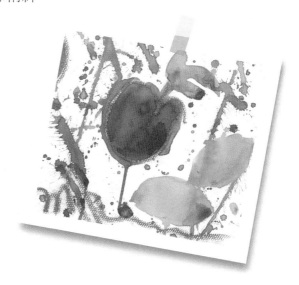

快樂

本次接龍畫的主題是「快樂」，各成員以英文大寫字母代替，按照作畫的先後次序，每個人所用的顏色分別是：

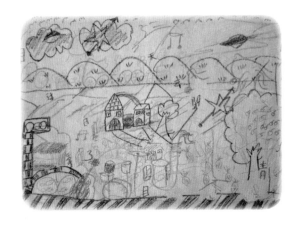

A. 桃色

B. 黃色

C. 綠色

D. 橙色

E. 黑色

F. 紅色

A 先從左下方下手畫了些樂器，之後以它做為主旋律依次畫上各種的音符記號做連接，從頭到尾都在貫徹自己的意志，以自我為中心，沒考慮到其他成員的心理需求。

從 A 的畫作表現來看，他在團體關係中是扮演個體的單純角色。對於團隊目標達成的向心力不足，只做自己的本份工作，太關注自我的表現慾，因此有時會固執己見，無法充分完成團體交付的中心任務。

A 要學會適應大環境的變化無常，有些彈性是需要的。自我中心主義太強，使其職場生活的調適度方面是出現問題的，這是他人際關係的最大盲點所在。

B 的筆觸在整個畫面上皆處於分散的狀態，沒有太多的個人想法，

可見他傾向於依附在團體方向中去完成團隊的目標。

　　從 B 的畫作表現來看，他在團體關係中是扮演追隨者的角色。為了完成團隊目標的達成，會主動放棄個人的想法，依附在團體裡，是個忠實執行團體目標的成員。

　　C 的表現以動做為主，剛開始主意是很多的，後來逐漸進入團體狀態，適應了團隊生活，能量很有彈性。完成任務是難不倒他的，先決條件是配套要完善，讓其無後顧之憂。

　　從 C 的畫作表現來看，他在團體關係中是扮演協調者的角色。成員間的相處愉快是重要的，除了自己的工作外，也會協助他人一同完善工作，有扮演好好先生的傾向。

　　D 剛作畫即畫了水池蓋在 A 的樂器之上，顯示她的私人領域是神聖的，注重個人的空間，有典型的完美主義傾向。在團體中往往會發生適應不良的狀況，由於不善於和他人協調，有我行我素的自我行動表現。

　　從 D 的畫作表現來看，她在團體關係中是扮演孤芳自賞的角色。注重內外有別且公私分明，由於性格因素，對於他人對自己的評價是非常敏感的。她的壓力不是源自於外部環境，而是對自我的要求太多所致。若能學習放下的心態，將會大大增進工作能力的提升。

　　E 先在上方畫下連綿的山脈，構圖面積是成員中最大的，主動出擊的意志行為是最強勢的，也是此畫中的主要構圖者。

　　從 E 的畫作表現來看，她在團體關係中是扮演主要主管者的角色。

她很折衷地將畫作分布於上、中、下的空間，並且避開了其他成員的畫作。同時，她也注意了整體的構圖，從大方向著手去處理事情，關注點是全面的，而不侷限於部分和細節。可見，她在職場上有主動調節的能力，對外的公關做得不錯，有很強的執行力。

F 的紅色散布在畫面四周，為整個構圖做最後的聯繫，展現出對各個層面的關注。

從 F 的畫作表現來看，他在團體關係中是扮演各種疏通管道的角色。他豐富了對團體目標的溝通並增進了最後完成任務的可行性。他是潛在幕後的主管者，關注大家的情緒表白和發展方向。他的團隊專注力是所有成員間最強大的，也具有最開放的心理反應。

最後，他們以紅色寫上快樂的主題，將作品定了調。

和諧圓滿

本次接龍畫的主題是「和諧圓滿」，各成員以英文大寫字母代替，按照作畫的先後次序，每個人所用的顏色分別是：

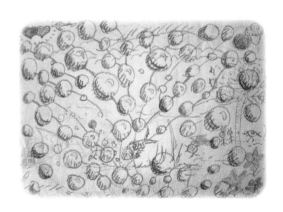

A. 橙色

B. 深藍色

C. 淺綠色

D. 桃色

E. 紅色

F. 水藍色

A 先在畫面中間下方畫了一隻魚頭朝左下的大魚，吐了很多的空氣泡泡，這是回憶過去生活情景的暗示，也象徵對未來人生的挑戰充滿不確定感。

　　從 A 的畫作表現來看，他在團體中扮演著自得其樂的角色。他傾向於緊守分際地做好他所從事的工作，不怎麼涉入其他與己無關的人、事、物。

　　B 先在畫面右方畫上一棵樹，其後的連結以此為主加以擴充，外在的主動性雖有，但內部能量的支持度不足，要聯合眾人的力量，才能減輕自己的負擔。

　　從 B 的畫作表現來看，她對環境的安全感非常注重，信任的互動是她人際關係的焦點，從這裡開始擴展邁向團體成長的新階段。

　　C 的畫作中很難看出重點，她的顏色不重又被其他成員的顏色覆蓋上，顯見她的自主意識不強，有被動接受的傾向。

　　從 C 的畫作表現來看，她在團體中扮演著遵守規範的角色。個人的觀點不明確，但會很樂意配合團體的目標前進。善解人意是她的特長，逃避衝突是她的弱項。

　　D 的顏色分布很廣，在整個畫面中都有，有畫龍點睛的效果，與人一同成長是她的特點。

　　從 D 的畫作表現來看，她在團體中扮演著主動溝通以完善團體的角色。她的換位思考很到位，連結了團體中的各方面，能適材適用地發展團體成長的目標導向。對於團體中的各個領域都有涉入，開創與

包容是她的強項，因此她在團體的身分是總管一切事物的代理人。須注意的是，過度用心的操勞會導致身心的疲累，那就得不償失了。

E 在畫面上塗著許多的圓形泡泡，向四方發散開來，主題始終不變，這是一種貫徹意志力的表現。

從 E 的畫作表現來看，他在團體中扮演著主要主管者的角色。由於一次要完成多項目標的建立與發展，有時會有瞻前不顧後的問題存在。強調光線後方的陰影，有著強迫性思考的傾向。太過強勢的行為舉止，有時會造成後方的支援系統跟不上來。對 E 來說，在團體成長中，能量的專注度是很重要的，把握前後的次序是他目前的重要人生課題。

F 的筆觸隱藏在整幅畫作裡，暗示她心思較為細密，想太多而行動力有所不足。

從 F 的畫作表現來看，她在團體中扮演著退居幕後者的角色，不想與成員有太多的接觸，以免發生無謂的爭執。她雖有自己的想法，但在團體裡不做太清楚的表達，但有時候產生的直覺卻會帶給團體意想不到的收穫。

最後，他們為此作品定調的主題是：和諧圓滿。這象徵著在團體合作上，大家追隨同一目標，扮演著各種不同的角色，努力地打造一個共同成長的團體空間。

第四章

塗鴉畫：流露潛意識的線條

顧名思義，「塗鴉畫」就是不經過大腦思考，信手拈來的藝術作品。朗博（Lanbo，一九六六）首先把它運用在兒童的藝術治療上，運用精神分析的自由聯想理論，讓個體的潛意識投射到自發性的「塗鴉畫」上。

「塗鴉畫」是藝術心理分析的一種基本運用法，由於它沒有任何的限制性條件的約束，所以任何人都能在「塗鴉畫」上找到藝術創作的自信心。它的遊戲成分很濃，幾乎所有的人都可以使用「塗鴉畫」做為認識自己的開場白。

「塗鴉畫」的藝術心理分析操作流程如下：首先，準備兩枝不同顏色的筆及一張白紙，然後閉上雙眼，用自己不慣用的左手在紙上塗鴉，再轉動圖紙觀察辨識自己畫出的形象。發現的第一個具體形象後，用習慣的右手拿另一枝筆，將它畫出來。最後，寫上「塗鴉畫」的主題，即完成作品。

分析師讓繪畫者先和「塗鴉畫」對話，接著再指出畫面上相關的資訊進行互動。「塗鴉畫」是當下的自我形象代言人，忠實地反映出自己的真實面目。創作是發端於感性（潛意識）而結束於理性（意識）。這種先發散思維再收斂它而結束的方法，即是「塗鴉畫」的意義所在。

就畫論畫：心靈的速寫

「塗鴉畫」是自我形象的本能反應視覺版，其中有人物類、動物類、植物類、大自然類、抽象類別、其他物品類等。它本身沒有好壞對錯的區分，只是當下的你借用某個形體，做為象徵性的自我形象投射。

「塗鴉畫」創作中出現的形象，不是繪畫者事先預想的，因此是無法作假的心理投射物。從畫面的構成，可看出潛意識與意識兩者間的交互現象，領悟到目前的我是以感性或理性或二者兼具地面對自我的處境。

自我形象不是外在形象，它存在於我們的潛意識之中，藉著「塗鴉畫」的方式，我們得以清晰地看到自己的現況，對於之後的做為，更能以不同的新視界去對待它，從「塗鴉畫」的創作裡，我們終於發現了真實的自我形象。

因此，若能善用反映自我形象的「塗鴉畫」，對於自我能量的整合，會帶來意想不到的領悟效果。

帽子

藍色的是潛意識線條，混亂的筆觸多重覆蓋在圓圈上，是壓力源的象徵物，也是心有千千結的自然展現。

黑色的是意識線條，在畫的下方做了圓弧形的圍繞，成為一頂向著右下方的帽子。

帽子的份量並不重，表明當下的困擾是出於自身的做為。靠左的方向有重複的線條，這是自信心不足的表現。

要不要丟掉這頂帽子，主動權還是在你的行動力。

花

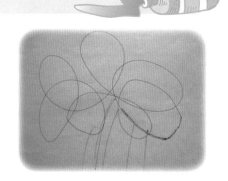

黑色的是潛意識線條，畫出分散開的圓圈，但又相互連接，說明你總想擴大自己的交際圈，野心是很大的。

藍色的是意識線條，在畫的下方做了多個直線的表現，說明你的心理能量被大量的想法給消耗掉了。

這朵花沒有明顯的莖與葉，暗示你有停滯不前的現象，沒有把握住資源的有效利用，導致最終失敗的結局。

企鵝

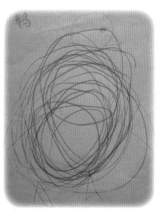

藍色的是潛意識線條，呈多重圓圈圍繞而成的圓周，說明自我的認知不夠明確，總在框框裡面打轉。

黃色的是意識線條，與藍色的潛意識線條是互補色，可見你內心是充滿矛盾衝突的，雖有方向性，但行動是緩慢的，趕不上變化

的環境腳步，施展不開自己的能量，最後只好對問題視而不見，逃避殘酷的現實處境。

犀牛

黃色的是潛意識線條，表現是不規律的，暗示內心有惶恐不安的感覺。

咖啡色的是意識線條，同樣是混沌不清楚的。犀牛的腳形模糊又沒力量，內外是不一致的，具有龐大的身軀（自我的膨脹），但持續前進的動力是嚴重不足的。

可愛的小兔子

橘色的是潛意識線條，呈單一線條交叉的圓圈，展現出自我設限以保護自己的心理。

藍色的是意識線條，重複塗在橘色潛意識線條上，說明有明顯的強迫性思考傾向，需要在一

個安全穩當的環境中，才能有所成長，心理的防衛作用十分明顯。

可愛的小烏龜

藍色的是潛意識線條，呈多重圓圈狀。烏龜沒有四肢，行動是停滯的，無法打開僵局。

橘色的是意識線條，呈單一的點狀表現，是壓抑自我的心理投射，需要他人的關注，才能增強自信心的建立。

家

紫色的是潛意識線條，呈不完美的圓圈，是自我限制的象徵物。

橘色的是意識線條，由內向外畫出，是想要突破困難的想法。家像個球體，非常不穩定，象徵收入的不確定。大門是傾斜的，展現對工作的向心力不足。門前的道路用虛線表現，暗示職場生涯的發展規劃是不明確的，對未來有相當的恐懼和不安。

盛開的花

　　紅色的是潛意識線條，表現是不規則的，暗示內心的能量被外界所牽絆，施展不開。

　　綠色的是意識線條，和紅色的潛意識線條是互補的，有矛盾衝突的傾向。線條很繁雜，說明需要他人的支持與援助，才能有所發展。

舞蹈

　　綠色的是潛意識線條，呈多重圓圈的分散組合，顯示自我能量是充足的。

　　黃色的是意識線條，組織成一個人形，說明雖然有行動力，但方向不明又自以為是，導致業績的開展不是那麼的順利，有眼高手低的傾向。

金牛

　　黃色的是潛意識線條，左邊構圖清楚，右邊卻是雜亂的，這是持

續力不夠的象徵。

藍色的是意識線條，組織成一頭牛，兩種線條是互補的，有矛盾衝突的傾向。牛身龐大但腳部只有由一兩條線表現，支撐力不足，很快就無力前進，暗示動力不足導致前功盡棄。

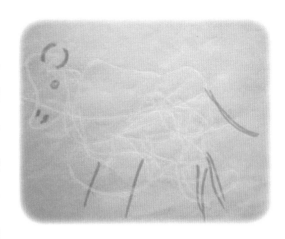

雲中大山

綠色的是潛意識線條，呈多重圍繞的圈，顯示出有較為嚴重的壓抑傾向。

紫色的是意識線條，畫出了山脈。山代表意識力量（自我）的大小。山脈綿延至遠方，代表自我的實現理想還遙不可

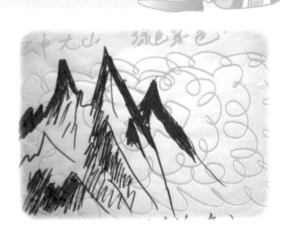

及。山脈重疊多層，表示理想的達成過程中有層層阻隔，導致有慾求不滿的情形發生。山峰表現為明顯的三角形，說明性格是直來直往的，瞻前不顧後，有過於衝動的行為或思想和強迫自己的傾向。

就畫論畫：心靈的速寫

祥雲

粉色的是潛意識線條，組織成上下兩團大雲，象徵面向自我的艱難挑戰，顯示出超越自我更上一層樓的心理需求。

藍色的是意識線條，組織成左下方三朵小雲，這是被過去經驗困住的自我形象投射，表示所作所為不被別人理解，有自閉的傾向和逃避現實的行為。

芳草地

綠色的是潛意識線條，表現為縱、橫、斜三種方向，力量是集中的，是自我展示平臺的象徵。

橙色的是意識線條，組織成許多的小花朵。遍地開著花，暗示處事非常有彈性，能夠因勢利導地邁向自我的成長，收穫已近在眼前。

種的是寂寞

藍色的是潛意識線條，十分的雜亂無頭緒，這是自我情感的真實流露。

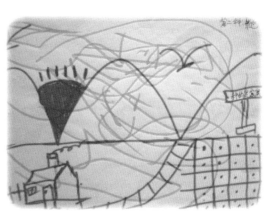

紫色的是意識線條，組織成一個風景圖。房子是自我形象的投射，雖有道路的指引方向，但能量是不足的，需要他人的支援才行。右邊的終點是未來人生的成果。

這幅畫暗示著只有把潛在的藍色憂鬱拋開，才能一步步地向人生目標邁進。

熊貓

藍色的是潛意識線條，總在繞圈圈，走不出去，暗示有畫地自限的傾向。

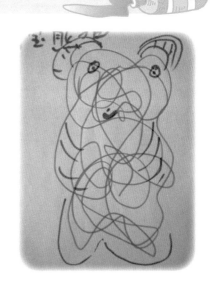

橙色的是意識線條，組織成一隻熊貓，展現出明顯的自戀情結。

這幅畫說明你可能有很多的想法產生，但終究沒有付諸行動，有恐懼挑戰的心理障礙。

就畫論畫：心靈的速寫

圓圓點

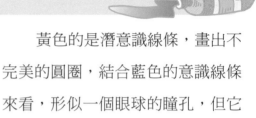

黃色的是潛意識線條，畫出不完美的圓圈，結合藍色的意識線條來看，形似一個眼球的瞳孔，但它沒有焦點，顯示目標的方向性並不清明。

藍色的是意識線條，組織成兩個同心圓，說明你總是看到過於理想化的東西，在實踐的過程中卻四處受阻。如果希望結局更加完美，細節的關注是你最需要去做的。

飛翔

紫色的是潛意識線條，呈多重的之字形結構，暗示有突破外界環境的心理需求。

粉色的是意識線條，與紫色線條共同組織成一隻鳥，展現你雖然心懷雄心大志，但行動上卻出現猶豫的現象，無法全力出擊。你的心態平衡度也不足夠，易受外界的影響，導致迷失了自我的人生方向。

附錄
吳冠中作品的藝術心理分析

吳冠中（一九一九～二〇一〇），別名荼，生於江蘇宜興農村。他是二十世紀現代中國繪畫的代表畫家之一，終生致力於油畫民族化及中國畫現代化的探索，形成了鮮明的藝術創作特色，同時也具體表達了社會大眾的藝術審美需求。

吳冠中說，他的畫是將西畫的優點表現在中國畫之中，他畫的點和線，每一筆都包括了體面的結構關係。畫中的點和線，不管是大點小點、長線短線，在運用上是嚴格的，都不是隨便亂擺上去的，有時一點不能多也不能少，點多了對畫面無補，他都想辦法將其去掉。對線的長短也是如此，都不是隨便畫上去的，要恰到好處，這是屬於他的藝術美學分析。

吳冠中的美術創作已取得了巨大成就。一九九一年，法國文化部授予其「法國文藝最高勳位」。一九九二年，大英博物館打破了只展出古代文物的慣例，首次為在世畫家吳冠中舉辦「吳冠中——二十世紀的中國畫家」展，並鄭重收藏了吳冠中的巨幅彩墨新作＜小鳥天堂＞。一九九三年，法國巴黎塞紐奇博物館舉辦「走向世界——吳冠中油畫水墨速寫展」，並頒發給他「巴黎市金勳章」。二〇〇〇年，吳冠中入

選法蘭西學院藝術院通訊院士，是首位獲此殊榮的中國籍藝術家，也是法蘭西學院成立近兩百年來獲得這一職位的第一位亞洲人。

　　由於他的作品流露出很自然的文人氣息，且是心靈獨白下的自由創作，所以筆者從其作品集中挑出了七幅的彩墨創作，用藝術心理分析的方式來解讀他的真實心理反應。

水鄉

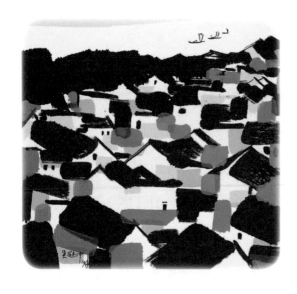

　　這是回憶老家江蘇的情景，是創作者水鄉系列的成熟作品。水是潛意識的象徵物，年紀愈大愈會把水的位置移向上方。水面留白是想像空間的擴大，回到初始童年的一切人、事、物的集合，那是個純真的農村年代。

　　三艘帆船向東前行，船是溝通的工具象徵，代表老家的親人、長輩、故舊的鄉愁。江水向東流，家鄉的一切已成過往記憶，船隻逐漸地消失於眼前。對岸灰色的連綿山脈是內心過去的陰影，但已逐步紓解。

　　前景錯落分明的黑瓦白牆房屋，有著強烈的對比，顯示他人格中的特質，執著中強調是非黑白，追求他認為的形式美。不同層次的灰

色塊面是家鄉的色彩，也是他人生體會的原生態語言。

窗戶有的被灰色矇蔽，代表內心的創傷；有的與灰色交接，暗示創傷的中止；有的四面光亮，象徵希望的所在。

畫在偏中的唯一大門，即暗指他的家鄉老房，沒有畫上窗戶，表示老家對外已無溝通，沒有住人，甚至已不存在了。

中景黑壓壓的一大片瓦頂，是它五○年代回國後歷經文革洗禮的中年危機或是那時的身體狀況寫照。

在黑、白、灰的世界裡，他道盡了人生的一切滄桑。

白樺林

這是個大特寫，強調數目大就是美的形式美。白色為主體，顯示「虛為實，實為虛」的人生哲理。

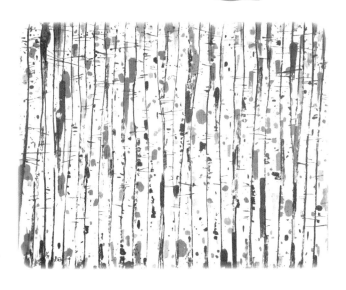

緊密的樹林是自我意志的貫徹表現，一股強大的力量拔地而起，生生不絕。

綠色的斑點最為突出，它是活力的象徵，也是大自然的基調，由此可看出他是那麼渴望投入大地的懷抱，將大自然做為他唯一的人生寄託，生命與之匯合產生驚人的潛能。

黃色的斑點則是洋溢著溫暖的祝福，始終相信有情世界的存在，對人性有積極面的看法。

紅色的斑點由中心往四處擴散，對藝術投射了熱情之後，也開始關注身邊的各種人、事、物，人生的焦點也無形地發散出來。

灰色的斑點從底部蔓延開來，它是原來的自我，原始的自卑情結布滿整個畫面，既是表現樹的陰影，也是他人生的最佳寫照。

黑色以塊面為主，是內在的生存慾望，由下往上增長，力度愈來愈大，不因年歲的增長而懷疑自己的原創力。

至於橫生的黑色樹結的多寡和樹幹的粗細則是自然的產物，因此在分析上界定為形式美的要求。

舟群

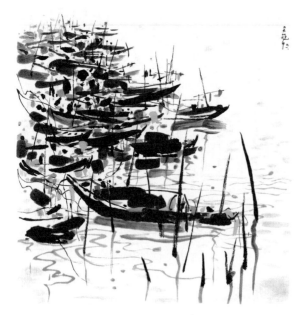

整個畫面偏向左側，這是典型的追憶象徵。水面的波紋以灰色定調，相映於兒時水天一色的銀灰感。

水即代表天，是向外發展的平臺，渡過水又是另一個生命歷程。船是兒時生活的縮影，它負載著

喜、怒、哀、樂的情緒，也是除了家之外另一個移動的家，許多的鄉愁靠它來支撐和傳遞。

水的彎曲弧線和船杆分布的倒影是他的形式美表現。

畫面出現的紫色調由前至後依次遞減，表示生活得愈加充實，綺夢幻想已漸漸遠去。

藍色縱貫整個舟群，象徵對藝術深遂的感情終生不悔，如藍天般清明透徹。

綠色是養育他的江南大地，滋潤他自我的力量，更是他念念不忘的兒時記憶。

至於黃、紅兩色調，則是平衡畫面的元素，在此的心理分析涵義不大。

黑色的船身是未知神秘的化身，是原我強大的生存能量，靠著它四通八達。船頭朝東面回太陽，是航向人生光明的大道。

以灰色為主的船屋，比喻融入天地之間，一船一世界，世界的無限大，可由自我的內心投射去做主導。

海棠

黑色的樹幹分布左右及中間，顯示他的人格受到父母親共同的影響。樹枝充滿整幅畫面，且構圖以偏上為主，代表他的藝術野心極大且走的方向正確（發現形式美的意境）。

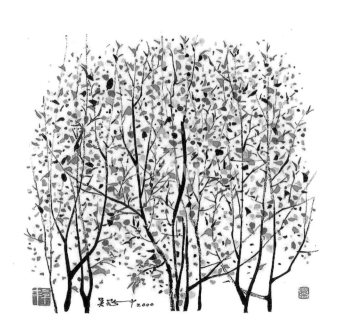

紫色的花朵又大又多，分布極廣，是理想幸福的實現表徵，與之互補的黃色連綴其上，帶來鼓舞的歡欣，正是享受生命美好的黃金時刻。

紅色小花以周邊為主，充滿了熱情的張揚，讓生命延續著活力，翠綠的葉片從中心開始分布，暗示源源不斷的新創意從中而來，藝術的生命依然發光發熱，不曾中止。

黑厚的葉子附屬於黑色樹枝，是原生的潛質能量，由它觸動了上述花葉的成長進程，對他而言，這是生命之樹。

新苗

生命的力量是巨大豐盛的，無論你的出身背景如何，只要是新生命就值得尊重。

葉子邊緣的黑色的框代表外界的各種不同環境，其中有粗有細，象徵各種限制成長的因素，但這些限制因素壓抑不住內心成長的需求，

終究要突圍、要發展，
要實現自我。

　　湖面的倒影象徵
他過去生活經驗中的陰
影，是另一個自我。遠
處的陰影較厚較多，代
表以往的過去式；近處
的陰影較淡且少，顯示
現在的狀態。

　　有些許的深綠葉片散落周圍且遠近皆有，這是伴隨成長過程中曾
有的失落無助感。

　　有的綠葉旁有部分抹黃，象徵未完成的心願或難以達成的願望。
飄浮在遠方的桃紅色塊是早年曾經幻滅的藝術大夢。落實在近處的一
抹紅是已經抓到的成果，且事實擺在眼前。

　　盼望的成長喜悅已悄然降臨，藝術創作的春天已來了。

濱海樓紅

　　最上方的海洋以灰色漸層表現，描述海的深不可測（潛意識的原
始存在力量）。黑色的水波紋是記憶的深處，從左邊的盡頭至最右邊
的延伸，它的線條是平直的，象徵過去的種種是非已成東逝水，意識
層面不再關注。灰色的多數水紋是附帶的過去資訊，以情緒為主。

以紅色為主的各種屋頂，彷彿是音符的再現，是為自己人生的喝采。遠處的四個三角形屋頂，最左最大的暗示藝術領域的突破。中間相連的屋頂則是老婆和自己的象徵，最右邊的是自己身體能量的進步，說明還大有可為，所謂的鴻運當頭就是此刻最佳的寫照。

黃色塊的牆面由中心向四周擴散，代表自己的藝術種子已分布出去，有了溫暖的回饋。

綠色塊則由下方為主向四周包圍。綠是對大自然的反應，由於從它的初始才能夠有現在的自我，它是創作者的能量泉源，也是他內在的依託。

分布在下方的三個大灰塊是最基礎的本我潛意識，無論在過去、現在、將來都是由它主導整個畫面的統一。

至於有多有少的黑色窗戶，則是最後下筆的形式美因素，沒有心理分析的解釋。

這正是一幅洋溢希望幸福的作品。

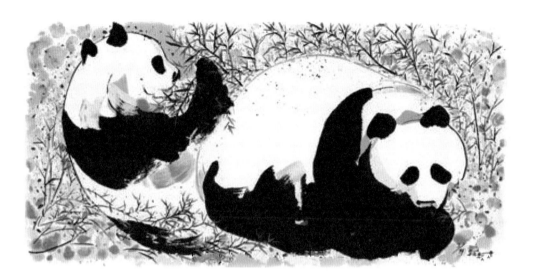

　　兩隻熊貓一前一後形影不離，象徵夫妻的感情深遠，前為公，後為母。由妻子來打理日常生活的一切，創作者才能繼續向前衝刺邁進。

　　黑白分明的身體，也是他本人的人格比喻，強調對藝術觀念的執著。無論動作如何緩慢，還是會找到竹林的所在，吃到豐盛的大餐，達成藝術上的理想。

　　四周散布的灰色大小色塊是個背景，象徵之前種種灰色的人生際遇，已陸續遠離自己的世界，但終究還是存在著。左邊的灰色色塊大且多又厚重，那是過去的歷史；右邊的則是小又淡且分散的色塊，是現在要面對的難題，但終究不是很大的難關。

　　竹子上的黃、綠、紅斑點，是他形式美的元素，與心理分析無關。

　　在人生道路上，有個老伴在一起共度黃金歲月是如此的美滿富足！

國家圖書館出版品預行編目 (CIP) 資料

實畫實說 / 康耀南著 . -- 第一版 . -- 臺北市：樂果文化出
版：紅螞蟻圖書發行 , 2014.06
　　面；　　公分 . -- (樂心理；03)
ISBN 978-986-5983-68-0(平裝)

1. 繪畫心理學

940.14　　　　　　　　　　　　　　　103006647

樂心理 03
實畫實說

作　　　　者 ／ 康耀南
總　編　　輯 ／ 何南輝
責　任　編　輯 ／ 陳璟拓
行　銷　企　劃 ／ 黃文秀
封　面　設　計 ／ 鄭年亨
內　頁　設　計 ／ 申朗創意

出　　　　版 ／ 樂果文化事業有限公司
讀者服務專線 ／ （02）2795-3656
劃　撥　帳　號 ／ 50118837 號　樂果文化事業有限公司
印　　刷　　廠 ／ 卡樂彩色製版印刷有限公司
總　經　　銷 ／ 紅螞蟻圖書有限公司
地　　　　址 ／ 台北市內湖區舊宗路二段 121 巷 19 號（紅螞蟻資訊大樓）
　　　　　　　　電話：（02）2795-3656
　　　　　　　　傳真：（02）2795-4100

2014 年 6 月第一版　定價／ 320 元　ISBN 978-986-5983-68-0